U0020440

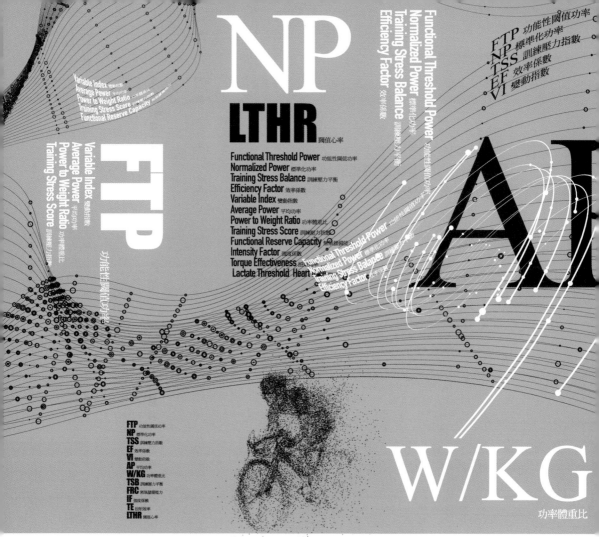

NP
LTHR 閾值心率

FTP 功能性閾值功率

AI

W/KG 功率體重比

Functional Threshold Power 功能性閾值功率
Normalized Power 標準化功率
Training Stress Balance 訓練壓力平衡
Efficiency Factor 效率係數

FTP 功能性閾值功率
NP 標準化功率
TSS 訓練壓力指數
EF 效率係數
VI 變動指數

Functional Threshold Power 功能性閾值功率
Normalized Power 標準化功率
Training Stress Balance 訓練壓力平衡
Efficiency Factor 效率係數
Variable Index 變動指數
Average Power 平均功率
Power to Weight Ratio 功率體重比
Training Stress Score 訓練壓力指數
Functional Reserve Capacity 無氧儲備能力
Intensity Factor 強度係數
Torque Effectiveness 扭矩有效性
Lactate Threshold Heart

Variable Index 變動指數
Average Power 平均功率
Power to Weight Ratio 功率體重比
Training Stress Score 訓練壓力指數
Functional Reserve Capacity 無氧儲備能力

Variable Index 變動指數
Average Power 平均功率
Power to Weight Ratio 功率體重比
Training Stress Score 訓練壓力指數

FTP 功能性閾值功率
NP 標準化功率
TSS 訓練壓力指數
EF 效率係數
VI 變動指數
AP 平均功率
W/KG 功率體重比
TSB 訓練壓力平衡
FRC 無氧儲備能力
IF 強度係數
TE 扭矩效率
LTHR 閾值心率

徹底看懂
自行車
功率 訓練 數據

透過功率計與WKO的監控和分析，
提升騎乘實力

羅譽寅
著

You should know those
Power Training Data for Cycling

生活風格 FJ1054

# 徹底看懂自行車功率訓練數據

### 透過功率計與 **WKO** 的監控和分析，提升騎乘實力

| | |
|---|---|
| 作　　　者 | 羅譽寅 |
| 編　　　輯 | 謝至平 |
| 行 銷 業 務 | 陳彩玉、陳玫潾、朱紹瑄 |
| 編 輯 總 監 | 劉麗真 |
| 總 經 理 | 陳逸瑛 |
| 發 行 人 | 凃玉雲 |
| 出　　　版 | 臉譜出版 |
| | 城邦文化事業股份有限公司 |
| | 台北市民生東路二段141號5樓 |
| | 電話：886-2-25007696　傳真：886-2-25001952 |
| 發　　　行 | 英屬蓋曼群島商家庭傳媒股份有限公司城邦分公司 |
| | 台北市中山區民生東路141號11樓 |
| | 客服專線：02-25007718；25007719 |
| | 24小時傳真專線：02-25001990；25001991 |
| | 服務時間：週一至週五上午09:30-12:00；下午13:30-17:00 |
| | 劃撥帳號：19863813　戶名：書虫股份有限公司 |
| | 讀者服務信箱：service@readingclub.com.tw |
| | 城邦網址：http://www.cite.com.tw |
| 香港發行所 | 城邦（香港）出版集團有限公司 |
| | 香港灣仔駱克道193號東超商業中心1樓 |
| | 電話：852-25086231或25086217　傳真：852-25789337 |
| | 電子信箱：hkcite@biznetvigator.com |
| 新馬發行所 | 城邦（新、馬）出版集團 |
| | Cite（M）Sdn. Bhd.（458372U） |
| | 41, Jalan Radin Anum, Bandar Baru Sri Petaling, |
| | 57000 Kuala Lumpur, Malaysia. |
| | 電話：603-90578822　傳真：603-90576622 |
| | 電子信箱：services@cite.com.my |
| 一 版 一 刷 | 2016年8月 |
| 一 版 四 刷 | 2022年7月 |

城邦讀書花園
www.cite.com.tw

ISBN 978-986-235-526-8

版權所有‧翻印必究（Printed in Taiwan）
售價：NT$ 399
（本書如有缺頁、破損、倒裝、請寄回更換）

國家圖書館出版品預行編目資料

徹底看懂自行車功率訓練數據：透過功率計與
WKO的監控和分析，提升騎乘實力／羅譽寅著.
-- 一版. -- 臺北市：臉譜，城邦文化出版：家庭傳
媒城邦分公司發行, 2016.08
面；　公分. --（生活風格；FJ1054）
ISBN 978-986-235-526-8（平裝）

1.腳踏車運動　2.運動訓練

993.955　　　　　　　　　　　　105012553

# 專業與專注的結晶：
# 台灣第一本自行車功率訓練專書

　　在科學化訓練的專業領域裡，「量化」運動員的各項能力是首要工作。沒有量化，談不上科學。游泳、自行車和跑步這三個項目是最多人從事的耐力運動，其中最早發展出科學化訓練的正是自行車。原因是功率計的發明，使得車手訓練中的「費力程度」與訓練後的「進步幅度」都可以取得精準的量化數據。

　　但也因為自行車的科學化訓練發展的最早，所以演化出的分析數據相當複雜，對於剛接觸功率計的新手，大都會像劉姥姥進大觀園般，眼花撩亂，不知該看哪些數據。譽寅的《徹底看懂自行車功率訓練數據》這本書，非常有系統地把有關功率訓練的關鍵數據整理出來，一步一步地從功率訓練的根本數據開始，逐漸深化到進階分析圖表與專業軟體 WKO 的解讀。

　　本書一開始先解釋「功率」一詞在物理上的定義及其重要性，不確定是否該裝功率計的朋友可以先讀前言與第一章。有了功率計以後，最重要的是確認自己的「功能性閾值功率（FTP）」，它是功率訓練的基礎，沒有它，所有自行車的科學化訓練都無法進行。正如譽寅書中引用國際知名教練喬福瑞的話：「如果你沒有檢測出正確的 FTP ，許多數據對你來說都是沒有意義的。」

因此，如何檢測出自己當前的 FTP 就是進行功率訓練最關鍵的步驟。檢測的方式有很多種，但譽寅已經去蕪存菁，在第二章中整理了兩種非常實用的檢測流程。第一個完整版適合訓練有素的車手，一次檢測就可以同時認識自己的有氧與無氧能力；第二個簡易版則較適合剛接觸自行車訓練的新手。

測出自己的 FTP 之後，才能找到自己的各強度的功率區間，譽寅在第二章也詳細介紹了每個強度區間的訓練目的，以及各區間百分比。此百分比有一個標準化區間，過去自行車選手大都依據安德魯．考根博士所定義的七級功率區間來訓練，但它的缺點是無法有效區分不同車手的無氧功率區間，因此不夠個人化。個人化功率區間的觀念，在台灣還很少人觸及，而譽寅已在本書的第七章中把個人化的原理與定義方式說得非常清楚。我也是因為譽寅這本書，才首次學到這樣的新知。

因為每位車手的天生條件都不一樣，適合的比賽類型也會不同，有氧耐力強的人適合當計時賽選手 (TTer)，無氧耐力強的人則適合成為場地追逐賽選手 (Pursuiter)。不同能力的車手在車隊裡所扮演的角色也會大不相同，大致可分成衝刺手 (Sprinter)、爬坡手 (Climber)、破風手 (Lead-Out Men) 與全能型選手 (All-Rounder)。分析功率訓練的好處是可以幫助車手更具體認識自己的優勢與弱點，進而確認自己的角色，方法就寫在書中的第三章。

有關功率訓練的分析數據，可以分為體能與技術兩大指標。書中的第四章把體能訓練的幾個重要分析指標做了詳細的解釋；鮮少人觸及的踩踏技術量化數據在第五章則有精采的論述。過去的科學化訓練以心率為主，但心率是被動指標，不像功率能更客觀量化車手的費力程度，不過心率還是有其不可取代的價值，所以譽寅在第六章把傳統的心率訓練

拿來跟功率做比較，同時說明這兩者如何達到互補的功能。最後兩章進入實務面，一步步地引導讀者利用 WKO 這個國際間最重要的功率訓練軟體來進行設定與分析，也介紹了最新一代 WKO4 的新功能。

台灣是全世界高品質自行車的出產中心，許多專業自行車（配件）的知名品牌都來自台灣。但書店裡有關自行車的書卻大都是旅遊類的散文，專業的訓練書反而非常少，除了翻譯書《自行車訓練聖經》（*The Cyclist's Training Bible*）之外，近年來都沒有關於自行車的訓練書。如今，譽寅完成了台灣第一本深入介紹自行車功率訓練的專書，可見其難能可貴。對於想要進行自行車科學化訓練的朋友來說，終於有一本完整的專書可以參考了。

我認識譽寅已經五年，第一次見面時他才大二，個性相當沉默寡言，但訓練非常認真，也很好學。而且最難得的是他願意靜下心來研究訓練科學，英文程度也好，所以可以直接讀原文書。更重要的是，他非常喜歡耐力運動，對訓練充滿熱情。因為上述這些特質，他才能寫出這樣一本書來。

要完成一本書不但要有專業，還要夠專注。專業包括理論知識與個人的實務訓練經驗，我相信台灣有很多專業與資深的自行車選手與教練，都具備這些功率訓練的知識，經驗當然也比年輕的譽寅豐厚，但能像譽寅這樣，願意花一年多的時間專心把精力注入在整理知識，再有系統地把這些知識與經驗轉化成一本書跟大眾分享的卻相當稀有，至少譽寅是第一人。這是一本專業和專注的結晶，不論你是功率訓練的新手還是老手，必然都可以跟我一樣，從書中學到功率訓練的知識與獲得新的啟發。

—— 徐國峰

【目　錄】

# 第八章　WK04 分析圖表功能介紹

# 人人有「功」練時代降臨！
# 你準備好了嗎？

　　隨著自行車功率計愈來愈普及，價格從以往動輒十幾萬，到近年因不少廠商加入而降到二～三萬就能買到，相信未來幾年價格還會持續下探。一台入門的競賽公路車至少需要三萬塊，更進階的車款價格甚至高達二十萬以上，所以一款兩萬元的入門功率計，相對來說已不算是一筆大開銷，提高了想要變強的車友們的添置意願。功率訓練門檻的降低，代表人人有「功」練的時代即將到來！

　　此外，近年功率訓練在台灣愈來愈受到重視，不少自行車工作室與教練紛紛開設功率訓練課程，隨著接觸功率訓練的人愈來愈多，對功率訓練的知識也更加渴求。雖然國外有不少優質的功率訓練書籍與文章，但功率訓練理論非常複雜，國內運動員與一般市民騎士又受限於語文能力，在閱讀與吸收上遇到不少障礙。再者，目前國內只有一本介紹自行車訓練的翻譯書《自行車訓練聖經》，當中有關功率訓練的內容只占據了一小部分。因此，對國內大部分車友來說，功率訓練是一個相當有距離感的玩意兒，聽過的人很多，但懂的人卻有限，所以我將多年的訓練經驗與心得寫成這本書。

　　書中第一章說明我們需要使用功率計的理由，了解這個工具能為我們帶來什麼益處。第二章開始進入主題，解釋很多騎士都耳熟能詳的

「FTP」是什麼，以及正確的 FTP 檢測方式，並介紹七個訓練強度區間的目的與意義。第三章將說明如何利用功率數據，找出自己是屬於登山型、衝刺型，還是適合比較短途場地賽的選手，並透過客觀的方式擬定適合自己的比賽策略，找出日後需要改進的方向。第四章深入講解該如何透過幾個從功率延伸出來的數據分析每一筆紀錄，讓我們更了解每次訓練的情況，掌握自己在體能上的變化。第五章說明踩踏技術數據的意義，並透過功率跟迴轉速的關係，找出最適合自己的騎乘方式。第六章探討心率在功率訓練中的意義，介紹幾個對體能訓練相當重要的心率數據和使用方式，以彌補功率數據本身的不足。

另外，在功率訓練界最著名的分析軟體「WKO」，在國外已經行之多年，大部分使用功率計進行訓練的人，都會用這套軟體來分析整理，讓記錄下來的資訊更有價值。但在國內尚未盛行，只有少數專業人士懂得如何操作，原因在於這套軟體只有英文版本，而且功能非常豐富，對國內一般的自行車愛好者來說有點門檻，再加上這套軟體要價五千多台幣，在不了解其功用之前讓人有些卻步。但是二○一五年底此軟體推出第四代，無論介面、功能與操作方式都大有不同，加上功率計的普及，使用者會愈來愈多，因此，本書第七、八章將從零開始，從同步檔案、資料設定到基本的功率分析功能、各種分析圖表使用等，一步一步引領讀者學會活用這套分析軟體。

# 「功率」是什麼？

　　「功率」（Power）經常用來計算物體在一定時間內所使用的能量，國際單位為瓦特（Watt，W），名字的由來是為了紀念英國著名發明家詹姆斯・瓦特（James Watt）。

　　在宇宙萬物中，能量會以不同的形式出現，而陽光是地球能量的主要來源，為所有動植物提供生存所需。除了在大自然中的各種物質，我們最常接觸到的就是家中的各種電器，它們透過電流轉換成光能（燈泡）、熱能（電暖爐）、動能（電風扇）等，為人類帶來更好的生活品質。而不同的電器在同樣時間內所消耗的電量（瓦特數）都不同，一般在產品標示上皆會說明該電器會使用幾瓦特（以小時為單位），瓦特數愈高代表耗電量愈高。例如一台 150 公升的電冰箱耗電量約 400W，代表打開它 1 小時會消耗 400W 的電力，一台吹風機大概是 1200W，而電風扇大約只需 60W。總而言之，在同樣時間內所需使用的瓦特數愈高，代表其所消耗的功率愈多。

　　至於自行車上的功率計是透過內裡的應變規（Strain Gauge），把接收到的力量測量出來，單位同樣是瓦特（W），只是驅動自行車前進的能量來源不是電力，而是我們的雙腿。人類從食物中獲得能量，再透過身體的循環代謝系統，把這些能量經由肌肉轉化成動作，產生力量並

傳遞到自行車的踏板上。

簡單來說，功率計是透過騎士所施加到踏板的力量，乘以迴轉速來計算出功率值，並顯示到碼錶上。因此，如果我們要在自行車上輸出更多功率，可以透過增加對踏板的施力，或是提高迴轉速來達成。換句話說，踩踏愈用力，或是迴轉速愈快，碼錶上的功率值就會愈高。舉一個實際的例子，現今最頂尖的自行車選手如果用盡全力騎 1 個小時，平均大概能夠輸出 400W 以上，而驅動一台家用的洗衣機大概就需要380 ～ 400W 左右，一次完整的洗衣流程約需 1 小時，也就是說，這位自行車手所輸出的功率最多只能夠打開洗衣機洗一次衣服。

## 功率的由來與意義

我們都知道，要讓腳踏車前進，首先是要踩動踏板，施到踏板的力量愈大，腳踏車前進得愈快，這是再簡單不過的道理。但仔細想一想，你會怎麼衡量自己自行車的實力進步了？在同樣的路線、同樣的距離騎得更快？在相同的爬坡段可以騎出更快的速度？維持住同樣的速度但感覺騎起來變得比較輕鬆？當我們再認真想清楚，會發現以上統統不是用來評估騎車實力的最佳方法。

除了騎士個人能力差異之外，外在環境相信是對自行車成績影響最大的因素，特別是無形的風，就算是在同樣的路線騎，遇到順風跟逆風兩者之間的差異就相當大了。大順風的時候，你可能輕輕踩踏速度就接近 40 公里 / 時，但假如遇上強大逆風，也許多花好幾倍的力氣，時速也只有 20 公里 / 時左右，騎車經驗豐富的人應該是再清楚不過了。溫濕度同樣會對自行車成績產生影響，在炎熱又潮濕的天氣下，不管是進

行任何耐力運動都會產生負面影響，用該次成績來當作騎乘能力的指標當然不準確。至於坡度就更不用說了，在愈陡的坡道上騎速度自然會愈慢，所以即使同樣是10公里的路線，A路線全都是起伏不斷的丘陵路線，B路線則是一路下坡，顯然你不能說因為兩條路線距離一樣，但在B路線騎得比較A路線快，所以進步了。

　　既然速度跟時間對於評估騎乘能力都不可靠，那麼到底用什麼來衡量最好呢？早在一九八〇年代，德國醫學工程師烏爾里希（Ulrich Schoberer）開發並製造出世界上第一套能在騎行時偵測騎士踩踏力量的裝置，也就是本書要細說的「功率計」。自此之後，這套技術與訓練理論便不斷蓬勃發展，對近代自行車壇的訓練更是產生了巨大的影響。

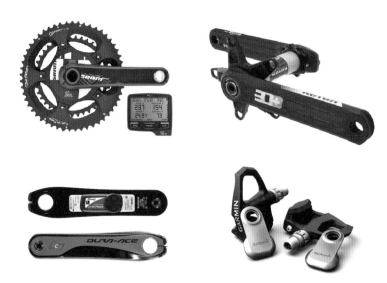

圖表01·1　目前市面上的功率計主要分成四大類：
　　　　　SRM大盤式功率計／SYB昇陽代理（左上）、ROTOR INpower軸心式功率計／建來代理（右上）、STAGES曲柄式功率計／捷安特代理（左下）與Garmin Vector踏板式功率計／Garmin代理（右下）。

就如同溫度計是用來測量溫度，體重計是用來測量體重，功率計顧名思義就是一個用來測量功率的裝置，你施加多少力量到踏板上，在碼錶上就會即時顯示出功率是多少。輸出的功率愈大，自行車的速度就愈快（在同樣的環境下）。但跟以往不同的是，現在你可以明確得到一個「數據」，數字愈大就代表功率愈大，有數據才有根據，想知道自己有沒有進步不用再胡亂猜度，在同樣時間內能多輸出 10W，就代表你進步了 10W。同樣地，當你退步的時，功率計也會誠實地用數據告訴你。

## 【第1章】 非用功率計不可的理由

最頂級的車架、輪組或零件並不會讓車手脫胎換骨，但功率計可以！

功率計價格高昂是車友們購買前猶豫不決的主因。目前市面上最便宜的功率計要兩萬多，等同於一台配置完整的入門公路車，或是一組不錯的入門輪組。其中歷史最悠久、最多職業車手使用的 SRM 功率計要價十二萬，算是目前最高昂的功率計。市面上最高階的公路競技車售價約十五～二十五萬，最頂級的碳纖維輪組也要十幾萬，所以大部分人認為升級更好的硬體零件，比額外購買一組功率計划算。因為一組好的車架或輪組，能讓騎士立即感受到差異性，但裝上功率計之後卻不會馬上騎得更快。

那麼自行車騎士為什麼需要功率計呢？它的價值到底在哪裡？只有職業選手才需要用到？如果還不清楚功率計的好處，或是想快速了解它能為你做什麼事，可以參考本章非用功率計不可的五大理由。

# 1. 更明確、更即時的訓練強度監控工具

　　首先，功率對於自行車訓練來說是十分明確的強度指標，因為它很直接地反映出自行車手目前所輸出的力量，特別是對運動強度的監控方面十分有利。功率就是自行車手實際踩踏出來的力量，並不像心率只是一個生理指標。兩者之間最大的差異就在於，一個是「實際表現」，一個是「生理反應」。

　　生理反應顧名思義就是身體對目前狀態的一種反應，它很容易受到各種外在或內在因素影響。例如心率會受到環境的溫濕度、身體疲勞程度、食物藥品或是比賽時的興奮度所影響，所以有時候進行同樣的訓練內容時，心率較高不一定就代表強度較高，有可能只是因為身體疲勞恢復不足，或是受到某些含咖啡因的食物所影響。而「實際表現」即當下實際的騎乘狀況，輸出多少力量就有多少功率，不論任何因素，低功率就代表輸出的力量低，高功率就代表輸出的力量較高。

　　功率與心率的另一個差異在於即時性。在騎乘時，功率計能讓碼錶即時地顯示出當下的功率是多少，選手馬上就能掌握到當下的強度。而心率通常會有 30 秒～ 2 分鐘的延遲情況（因為我們的心臟並不能瞬間大起大落地跳動）。例如在進行高強度訓練時，心率通常都需要 30 秒～

2分鐘的時間才會達到正確的區間，這種情況很容易導致選手在訓練前段騎得太用力，到後段出現力歇的困境。

　　除此之外，「心率飄移」同樣是十分常見的情況（第六章會說明），在長時間的耐力訓練時，即使穩定平均地輸出功率，心率仍會發生逐漸提高的情況，有時候會讓選手無所適從。基於自行車訓練與比賽時的特性，以及心率的先天限制因素，功率成為最適合的強度指標。即使自行車手在訓練或競賽中瞬間把強度拉高，功率計依然能接近實際地顯示出當下的功率數，這讓自行車的訓練與分析更為細緻。

　　當然，心率對於訓練強度還是具有一定的參考性，對於預算不足或是休閒騎士而言，心率仍然是監控強度最佳的選擇。然而，如果你已經是賽場上的常勝軍，或是想要更有效率地追求更好的表現，那麼功率計將會是你必備的訓練器材。

# 2. 準確地計算訓練量

　　在過去，大多數選手會使用時間、距離來表達訓練量，只要騎乘時間或距離愈長，就代表訓練量愈多，但這並不合理，因為這種方式沒有考慮到「強度」。假設兩個人在同樣的路線騎了 40 公里，A 選手用盡全力去騎，花了 1 小時 10 分完成，而 B 選手則輕鬆地以 1 小時 40 分完成，雖然 A 選手的騎乘時間比較短，但他騎完後馬上累倒在地板上；而 B 選手花的時間比較長，不過他表示還可以再騎 2 ～ 3 個小時都不成問題。顯然地，在這次 40 公里的訓練中，我們可以感受到 A 選手的訓練量絕對比 B 選手大很多。同樣，如果兩位進行一次總計 2 小時的訓練，這次 A 選手邊騎邊聊天，路邊看到便利商店還進去休息好幾分鐘，而 B 選手則不間斷地以有點喘的強度騎完這 2 個小時，不需要任何計算，就知道這一次 B 選手的訓練量比 A 大，因為兩者在同樣時間或距離下，所進行的「強度」並不相同。

　　如果要利用騎乘紀錄來描繪出合理的訓練量，訓練時數與騎乘距離都是重要的考量因素，除此之外，也必須要掌握每次訓練的強度高低。而如果要準確地計算出選手所承受的訓練量，時間相較於距離更為適合，因為同樣的距離可能會因為地形、風向而影響到騎乘時間跟騎士的感受，但時間經過 1 秒就是 1 秒，不管你在任何路線、任何強度，騎 1

小時就代表刺激了身體的能量代謝系統跟肌肉系統 1 個小時。

　　所以，訓練量應該是等於「訓練時間 x 訓練強度」，訓練的時間愈長或是在時間內的強度愈高，訓練量就會愈大，而功率計正好彌補了量化訓練強度這一塊。只要我們使用功率計進行訓練，就會得到功率數，透過功能性閾值功率測驗找出自己的功能性閾值功率（FTP，後續將會詳細說明）後，就能夠找出相對應的強度，我們就可以透過電腦軟體或線上紀錄平台計算出該次訓練的壓力指數（Training Stress Score，TSS），也就是訓練量的多寡。而目前絕大多數支援功率計的錶頭裝置都能夠馬上計算出來，所以在騎乘時就可以知道目前身體承受了多少訓練壓力。每週、每月，甚至每年所累積下來的 TSS，除了可以讓教練跟選手更明確掌控訓練量之外，也可以找出目前最適合自己的訓練量，而著名的功率訓練軟體「WKO」，甚至可以利用 TSS 來計算出選手目前的疲勞程度、體能的高低，以及掌握到體能的巔峰（Peak）會在什麼時候出現。

# 3. 蒐集更多的分析數據

在沒有出現功率計之前，自行車的訓練數據除了基本的訓練資訊如時間、騎乘距離、速度、海拔高度之外，就只有心率跟迴轉速了，教練跟選手只能透過這幾個簡單的資訊，來了解及分析訓練和比賽的成效。但自從有了功率計之後，自行車訓練變得更加客觀具體，因為功率數據除了可以在訓練時監控運動強度外，它與時間、心率、迴轉速結合後，對於訓練及比賽後的分析上將大有作為。

功率數與時間結合可以獲得準確的訓練量，讓教練和選手可以知道這次訓練有多累、過去一週／月的訓練量有沒有超過太多，並衍生出具體的體能狀況管理應用。而透過檢測不同時間內的最大平均功率，可以得知選手在功率輸出上的強項與缺點；例如某選手在 5 秒的最大功率比其他同級選手更高的話，可以預期衝刺能力是這位選手的優勢，所以他應該多參與平地公路賽，並加以強化自身的缺點，讓比賽的表現更出色。與心率結合可以了解身體對特定功率的反應，以及用來監測體能的進步情況，假如兩次 1 小時訓練的平均功率同樣是 200W 的情況下，平均心率從每分鐘 160 次下降到 155 次，這表示 200W 對這位選手來說更加

輕鬆；或者說，在 1 小時內，他可以同樣以平均心率 160 次產生出比 200W 更高的平均功率。與迴轉速結合可以知道功率的產生方式，藉此了解騎乘的特性以及找出不足的地方，加強在賽事上的表現。另外，透過功率也可以更精確得知運動後身體消耗了多少卡路里，因為功率計正好就是用來測量身體消耗（輸出）了多少能量，透過直接測量的方式，會比過去只採用推算的方式來得更加準確。

另外，近年愈來愈流行的分腿式功率計，例如 Garmin Vector（踏板式）、ROTOR INPower（軸心式）、STAGES Power（曲柄式）、Pioneer 功率計（大盤 + 曲柄式）等，甚至可以分析出單腳的功率數據、施力角度與方向、騎乘效率等，使得功率計不只是測量功率，也可以量化出選手的騎乘技術。除了讓分析變得更加細緻及客觀之外，也讓功率計的安裝變得更方便，適合擁有多台自行車的選手。

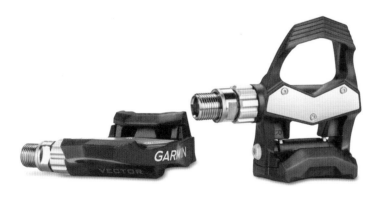

圖表 1‧1　分腿式功率計。
圖片來源：Garmin

# 4. 教練與選手溝通的絕佳橋樑

　　功率訓練發展至今，自行車教練已經不再需要每天跟在選手旁邊監督訓練。只需要一台電腦跟網路，選手只要把每次的訓練紀錄上傳到訓練平台網站，或是透過電郵寄出，教練就能看到這次訓練的功率、心率、時間、迴轉速、距離等資訊，即便在地球的另一個角落，也能掌握到選手的訓練狀況，並把精心設計的訓練計畫回傳給選手。

　　有了功率計及訓練軟體之後，教練跟選手之間的時空距離已經不成問題，雙方甚至因為功率數據而變得更加密切，比起過去更能精確地開出合適的訓練課表，更有效地提升選手成績。累積一段時間的訓練紀錄後，教練對於選手目前的體能水平、進步情況、踩踏習慣、強項與弱點等也有了相當的掌握；訓練量的比重亦能根據過去的紀錄以及當前的體能來判定，功率計無疑是自行車教練在指導選手上最得力的助手。

# 鐵人三項比賽的「作弊」神器

在自行車的個人計時項目，或是鐵人三項比賽中，會要求運動員不能依靠別人在前擋風或是以輪車的方式進行比賽，全程必須以自身力量對抗風阻，因此並不能像一般公路或繞圈賽事，待在其他車手後面或大集團中節省體力。基於個人計時項目的特性，選手自身的「配速」能力就顯得相當重要，但在過去選手只能依賴自我感覺及經驗，或是根據心率高低來分配體力。不過，除非是經驗老到的選手，或是對自身體感掌握度很高，不然這兩種方式很容易誤判。例如最常見的就是比賽剛開始時因為情緒高昂而騎得太用力，到中後段出現後斷無力的狀況，導致比賽成績不如預期；而鐵人三項選手常常會在自行車項目中，因配速不當而浪費太多能量，讓接下來的路跑表現失常，甚至發生嚴重抽筋的狀況。

而有了功率計之後，就可以根據過去的訓練經驗，放心地按照熟悉的功率區間來進行比賽，免受其他外在因素的影響。另外，如果對賽道已有一定的認識（之前有比過的賽事，或是在網路上搜尋到相關的路線資訊），就可以根據比賽路線的特性，如爬升高度、地形起伏特色、順逆風向等，在賽前預先擬定出適當的功率配速策略，並於訓練時多加練習，到比賽當天只要按步就班照著策略走，基本上就能順利完成，甚至

還可以騎出很不錯的成績。《自行車訓練聖經》作者、知名自行車及鐵人三項教練喬福瑞（Joe Friel）曾說：「使用功率計比賽就好像在作弊一樣」，可見功率計對選手的幫助有多大！

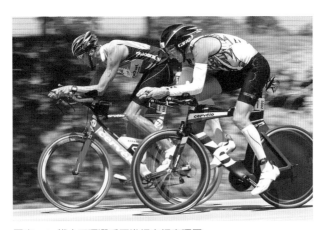

圖表1‧2 鐵人三項選手正進行自行車項目。
圖片來源：https://zh.wikipedia.org/wiki/File:Ironman_Louisville_cyclists.jpg

【第2章】

# 功率訓練最關鍵的數據：功能性閾值功率FTP

「沒有FTP，就無法開始功率訓練。」要發揮出功率計的價值，首先一定要知道自己的「FTP」（功能性閾值功率），這樣才能評估出騎乘實力，定義出各強度的功率區間。定期進行FTP檢測也可以做為進步或退步的指標，只要FTP提高，就代表有氧能力變得更強了。因此，FTP在功率訓練中可以說是最基礎也最關鍵的數據。

本章將帶大家認識FTP的意義與檢測流程，並詳細說明各強度區間的訓練目的與意義。

# 1. 什麼是功能性閾值功率 FTP ？

　　對於功率訓練來說，功能性閾值功率（Functional Threshold Power，FTP）可算是至關重要的數據，喬福瑞教練曾說：「大多數來自功率計的數據都是以 FTP 為基礎計算出來的，如果你沒有檢測出正確的 FTP，許多數據對你來說都是沒有意義的。」的確，功率訓練理論中所談及的各種數據或是訓練區間，基本上都跟 FTP 扯上關係，所以當然要先好好了解它的意義，才有能力把其他相關的數據搞清楚。

　　自行車訓練中的 FTP，是指在 1 小時內用盡全力且穩定的騎乘中所得到的最大平均功率。這個名詞是由世界知名的功率訓練大師安德魯‧考根博士（Dr. Andrew Coggan）所提出，主要是為了讓自行車選手及教練，在實務上可以更方便得知自己的乳酸閾值在哪個水平而設的，此後 FTP 就成為自行車手有氧能力的重要指標。

　　人體在任何時刻都會產生乳酸，不管是走路、慢慢騎，或是吃飯的時候，身體都會產生乳酸，但只要強度沒有超過「臨界值」，身體都可以即時把它排掉，所以我們不會覺得肌肉痠痛。當我們慢慢把騎乘強度提高（騎快一點），乳酸產生的量會持續增加，同時人體排除乳酸的機制也會隨之增強，因而使身體裡的乳酸濃度保持在動態平衡的狀態。但

當強度再繼續提高，以致於乳酸產生的量超過排除機制所能負荷，造成動態平衡無法維持時，乳酸就會大量堆積在血液中。乳酸大量堆積會促使心跳加快、呼吸急促、影響肌肉收縮而讓肌肉產生疲勞的感覺，進而影響運動表現（愈騎愈慢）。

我們可以把身體想像成一個底部有小孔的漏斗，當你慢慢注水時，水不會在漏斗中累積而是馬上從小孔排出，但是當注水的速度比排水的速度快時，容器就會開始積水，那個積水的瞬間，容器所盛滿的水量就是你乳酸堆積的臨界點，運動生理學家稱之為「乳酸閾值」。理論上，在 FTP 下可以維持約 1 個小時，而功率只要超過 FTP 一段時間後，身體中的乳酸將會迅速累積，所能維持的時間亦會縮短；相反，在 FTP 以下踩踏時，則可以維持相對較長的時間，離 FTP 愈遠，能維持的時間就愈久。

FTP 可以說是自行車手有氧能力的指標之一，FTP 愈高的選手，通常在長距離賽事中有愈好的表現（還要視選手的生理條件與競賽類型而定），對於耐力自行車與鐵人三項的選手來說，訓練的其中一個目標就是要不斷地提高 FTP 的數值。世界級的自行車環賽選手的 FTP 至少高達 360 ～ 400W 以上，Ironman 226 公里超級鐵人最頂尖的男子職業選手，FTP 大約在 340 ～ 360W 之間，而一般較具競爭力的業餘自行車選手，FTP 通常會落在 250 ～ 320W 附近。

# 2. 找出自己的 FTP：
# 5 分鐘 +20 分鐘計時測驗

　　FTP 除了顯示自行車手的實力外，還有一個極為重要的功能，就是根據它來定義出訓練強度區間，但前提是所測試出來的 FTP 要夠準確。安德魯‧考根博士與亨特‧艾倫（Hunter Allen）在其經典著作《用功率計來訓練和比賽》（*Training and Racing with a Power Meter*）已經把強度區間定義出來，現今不管是最頂尖的自行車選手，抑或是一般使用功率計訓練的業餘選手，都會使用這一套區間設定。他們把自行車訓練強度畫分成七個區間，各自有不同的訓練目的。

　　「強度」是訓練中最重要的一環，要找出合適的訓練區間，首要之務是找出自己的 FTP，再根據百分比計算區間，接著了解每一種強度的訓練目的與意義，才會知道騎那麼慢是為了什麼，騎得氣喘吁吁、面容扭曲又是為了什麼，掌握各種強度的意義後才能更有效地規畫出適合自己的訓練計畫。

　　能力檢測這個步驟對於週期化訓練來說十分關鍵，沒有一個好的基準，就無法做出有效率的訓練，也難以評估體能的進步幅度為何，擁有再多再好的工具都是白費。在進入訓練計畫前先進行能力檢測，目的是了解自己目前的能力，然後才能根據檢測出來的結果（FTP）去制定適當的訓練強度區間。接下來介紹該如何準確地測量 FTP。

FTP 的定義是你在 1 小時中全力騎乘的最大平均功率，所以如果要知道自己的 FTP，最直接且最準確的做法就是進行一次 1 小時的個人計時測驗。沒錯，是要用盡全力騎整整 60 分鐘，光是用想的就覺得可怕，尤其對剛接觸自行車訓練的新手來說，1 小時的計時測驗實在太困難了，就算是菁英選手也不見得能夠經常進行這種測驗（騎完可能要恢復一～二天）。因此，在這裡介紹另一個較為常用的 FTP 檢測方式 —— 全力騎 20 分鐘便可以推估出目前的 FTP。

　　在《用功率計來訓練和比賽》這本書中，兩位作者提供了一個簡單且被廣泛接納的 FTP 檢測方法：

**進行一次 5 分鐘＋ 20 分鐘的計時測驗，再將後 20 分鐘的最大平均功率乘以 0.95，便可以推估出 1 小時的最大平均功率。**

例如你 20 分鐘的平均功率是 238W，那 FTP 就是 238W x 0.95 = 226W，之後就可以根據它來畫分出訓練強度。

如果你接觸自行車訓練還不到一年，可以選擇「簡易版 FTP 檢測流程」，直接進行 20 分鐘個人計時測驗即可，因為有氧基礎不足的話恢復能力較差，連續進行兩次全力計時測驗太困難了，也會降低 FTP 檢測結果的可信性。

　　FTP 檢測在戶外或是室內訓練台上進行都可以，也可以視你平常的訓練習慣而定。如果你大部分訓練都在戶外，FTP 測驗最好同樣在戶外進行，找一條障礙物（交通燈、車輛、路口等）較少的平坦道路進行。但如果大部分時間都在訓練台上練習的話，那麼 FTP 測驗最好也能夠在訓練台上進行，不過要注意室內應維持良好的通風及舒適的溫度（建議在 20 ～ 24℃之間），記得還要適時補充水分。假使你同時會進行戶外跟訓練台的訓練，建議最好把兩者的 FTP 分別檢測出來，在戶外訓練時採用戶外的 FTP 值，在訓練台上時則採用訓練台的 FTP 值。

根據過往的經驗，在戶外檢測出來的 FTP 通常都會比訓練台高，因為室內的散熱效果比較不好，身體在檢測後段過熱導致未能發揮最佳的功率表現，所以建議在室內進行檢測時記得要做好通風措施。另外，在進行 FTP 檢測之前，最好能安排一到兩天的休息，身體恢復後測出來的數值比較準確。

圖表 2·1　5+20 分鐘 FTP 檢測流程：

| | 時間 | 描述 | %FTP / %HRM |
|---|---|---|---|
| 暖身 | 20 分鐘 | 進行充分暖身（區間 2）；此時應感覺輕鬆、不會感到氣喘、可以進行對話。 | 55~76% / 65~79% |
| | 3 x 1 分鐘 | 迴轉速 100~120rpm 維持 1 分鐘，不用在意功率大小，接著 1 分鐘的休息，重複三次。 | — / — |
| | 5 分鐘 | 輕鬆踩踏、喝水，準備進行主要測驗。 | 55~65% / 65~79% |
| 主項目 | 5 分鐘 | 全力騎乘，目的是讓身體先進入疲勞狀態，讓接下來的 20 分鐘最大平均功率更貼近實際的 FTP；同時也可以知道目前 5 分鐘最大平均功率是多少。 | 105~120% / 90~100% |
| | 10 分鐘 | 以輕快踩踏的方式（區間 2）放鬆雙腿，準備 20 分鐘的計時測驗。 | 55~76% / 65~79% |
| | 20 分鐘 | 剛開始先保守一點，不要把力氣放盡；盡量保持你的功率穩定，前 2 分鐘保持你認為可能的 FTP，接下來盡量穩定功率，直至最後 3 分鐘把剩餘的力氣全釋放！ | 91~105% / 82~92% |
| 緩和 | 10~15 分鐘 | 放鬆緩和（區間 1）。 | ≤ 55% / ≤ 65% |
| 計算結果 | | 將 20 分鐘計時騎乘的平均功率乘上 0.95，便可得出 FTP。 | |

- 注意：若檢測時之功率呈現非穩定狀態（即時間內的功率有明顯落差，或是看到功率折線圖跳動很大，忽高忽低），建議採用經過重新計算的標準化功率來計算 FTP。有關標準化功率的說明可以參考〈反映現實的功率值 —— 標準化功率（NP）〉。

- 20 分鐘的平均功率乘上 0.95 是因為要讓計算出來的 FTP 值更接近能騎乘 60 分鐘時的功率，安德魯·考根博士認為最大 20 分鐘平均功

圖表 2‧2 簡易版 FTP 檢測流程：

| | 時間 | 描述 | %FTP / %HRM |
|---|---|---|---|
| 暖身 | 20 分鐘 | 進行充分暖身（區間 2）；此時應感覺輕鬆、不會感到氣喘、可以進行對話。 | 55~76% / 65~79% |
| | 3 x 1 分鐘 | 迴轉速 100~120rpm 維持 1 分鐘，不用在意功率大小，接著 1 分鐘的休息，重複三次。 | 一 / 一 |
| | 5 分鐘 | 輕鬆踩踏、喝水，準備進行主要測驗。 | 55~65% / 65~79% |
| 主項目 | 20 分鐘 | 剛開始先保守一點，不要把力氣放盡；盡量保持你的功率穩定，前 2 分鐘保持你認為可能的 FTP，接下來盡量穩定功率，直至最後 3 分鐘把剩餘的力氣全釋放。 | 91~105% / 82~92% |
| 緩和 | 10~15 分鐘 | 放鬆緩和（區間 1）。 | ≤ 55% / ≤ 65% |
| 計算結果 | | 將 20 分鐘計時騎乘的平均功率乘上 0.95，便可得出 FTP。 | |

率的 95%，應該會非常接近 60 分鐘全力騎乘的平均功率，假如你 20 分鐘的平均功率為 200W，那麼 FTP 應該是 190W，也就是說理論上你能夠以 190W 持續輸出 1 個小時左右。

● 為了檢驗近期的訓練效果及體能進步情況，建議 FTP 至少每二～三個月要再檢測一次，而且每一次檢測 FTP 的流程、環境、檢測前的飲食、身體疲勞程度等都要盡量相同，長期下來才能獲得較準確的有氧體能變化趨勢。

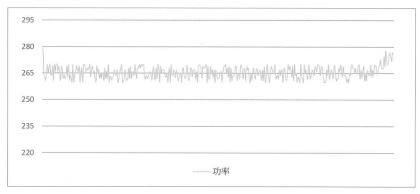

圖表 2‧3 以上是一個非常標準的 20 分鐘 FTP 檢測紀錄（在固定式訓練台進行），可以看到整段過程中的功率輸出相當平穩。這位選手在這 20 分鐘的平均功率是 267W，所以他的 FTP 是 267W x 0.95 = 254W。

## 設定碼錶顯示 FTP 百分比，讓訓練更得心應手！

一般來說，有安裝功率計的選手可能都習慣看著瓦數來進行訓練。以一位朋友為例，他的 FTP 是 212W，如果要進行區間 2 有氧訓練，他只要把輸出的瓦數控制在 117～159W 之間就可以了，其他區間的功率如下：

| FTP：212W | |
|---|---|
| 強度 | 功率值 |
| 區間 2 | 117～159W |
| 區間 3 | 159～191W |
| 區間 4 | 191～223W |
| 區間 5 | 223～254W |
| 區間 6 | 254～318W |

大概過了六個禮拜之後，他進行了一次 FTP 測驗，結果 FTP 進步到 229W，現在他要騎區間 2 課表的話，瓦數要在 126～172W 之間才算是有效的範圍，也就是說，其他強度區間的功率要在腦海中更新一次。更新後的各強度區間功率如下：

| FTP：229W | |
|---|---|
| 強度 | 功率值 |
| 區間 2 | 126～172W |
| 區間 3 | 172～206W |
| 區間 4 | 206～240W |
| 區間 5 | 240～275W |
| 區間 6 | 275～343W |

如果在每次檢測 FTP 後，所有區間的功率值都要重新背一次，是很惱人的事情。其實可以用更聰明的方式，直接交由裝置幫我們記住就可以了。在這提供一個更好的方式來監控強度——直接觀看 FTP 的百分比。現在大部分裝置都會提供這個功能，只要適當設定，當踩動踏板時，裝置便會自動計算目前的功率對於你的 FTP 是百分之多少。

有了這個設定之後，我們就不用記住各強度區間的瓦數了，也不用擔心忘記了哪一個區間的功率值；之後不管 FTP 功率值是進步還是退步，只要記得每一種強度所對應的 FTP 百分比便可以了。

| 強度區間 | FTP 百分比 |
|---|---|
| 區間 1 | <55% |
| 區間 2 | 55～75% |
| 區間 3 | 75～90% |
| 區間 4 | 90～105% |
| 區間 5 | 105～120% |
| 區間 6 | 120～150% |
| 區間 7 | >150% |

本書以Garmin Edge 1000做示範，設定顯示FTP百分比的步驟分別是：

步驟1：首先進入設定頁面，點選「訓練區間」。

步驟2：選擇「功率區間」。

步驟3：點擊第一欄輸入自己的FTP功率值，在「基於」中選擇「%FTP」，然後再輸入各區間的百分比。

步驟4：然後回到設定頁面，進入「活動模式」，選擇「訓練模式」或「比賽模式」。

步驟1　　　　步驟2　　　　步驟3　　　　　步驟4

步驟5：點選「訓練頁面」。

步驟6：點選你想要新增顯示FTP百分比的頁面（第1到5頁），然後點選頁面中你想要顯示FTP百分比的位置（假設點選下圖「功率」一欄）。

步驟7：在選擇類別頁面中點選「功率」，然後點選「功率 - %FTP」。

步驟8：在下方打勾確認，日後在訓練時就可以根據FTP的百分比監控強度。

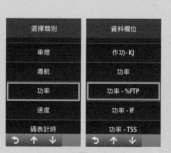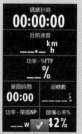

步驟5　　　　步驟6　　　　　步驟7　　　　　步驟8

# 3. 功率訓練區間
## ——訓練不再模糊不清！

「快有快的目的，慢有慢的目的。」

「如果不知道課表的目的是什麼，那麼這份課表就不值得練。」科學化訓練強調課表的目的性，每一份課表的內容都必須具有目的、是有意義的，而不應該是隨性地安排，或是只單一遵從某一種課表。因此，找出自己的 FTP 之後，再來就該了解每一種訓練強度的目的與訓練效果。本書〈附錄一〉有各種強度的訓練課表範例可作參考。

### 區間 1（Zone 1）：恢復騎乘強度

這區間是最輕鬆的強度，只要是在 FTP 的 55% 以下都算是區間 1，這個區間主要用在比賽後或高強度訓練後的主動恢復，或是間歇訓練之間的動態回復，甚少當作主要的訓練內容。

主動恢復訓練的重點並不是要強化身體，而是要讓身體達到恢復的效果，訓練時必須以「不為身體帶來額外壓力」為原則。輕快的踩踏可以促進血液循環，加速身體排除血液中廢棄物的過程，並能夠讓更多養分透過血液傳送到肌肉中，從而加快恢復的效果。所以在區間 1 強度下，感覺應該是相當輕鬆的，並且可以跟旁人保持不間斷的對話。當你感到

有點喘的時候，就該提醒自己放慢腳步。

## 區間 2（Zone 2）：有氧耐力強度

對長距離的自行車手與鐵人三項選手來說，有氧耐力是最基礎且關鍵的能力，沒有人能夠在有氧耐力不足的情況下獲得勝利。而區間 2 的主要訓練目的就是要替身體打下穩定的有氧基礎，透過長時間在這個區間下騎乘，可以達到以下幾種生理效果：

- 鍛鍊慢縮肌纖維（Slow-Twitch Fiber），延緩肌肉感到疲勞的時間。
- 心臟收縮的力量增加，提升每次心跳所輸出的血液量（心搏量提升）。
- 增加有氧酵素、粒線體的濃度。
- 促進肌肉中的微血管增生。
- 增加肝醣的儲存量。
- 血液中紅血球數量增加。

此區間同樣是輕鬆的強度，國外會以「"All day" pace」來形容這個區間，意思是在這個強度下你應該能夠騎上一整天。它最常用在 LSD 訓練（Long Slow Distance，長距離慢騎訓練），是有氧訓練最重要且常見的一種課表，這個區間的訓練通常會持續 2 ～ 6 小時，強度在 FTP 的 55 ～ 75% 之間。長時間進行重複踩踏的動作也可以增進運動經濟性，也就是說身體可以在同樣的強度下花費更少的力氣（減少氧氣的消耗量），從而增進騎乘的續航力。

對於入門自行車手來說，這是他們最重要的訓練，建議至少要連續進行八～十二週、每週至少三次的有氧騎乘訓練，有氧系統才會獲得重

大的改善，為之後較高強度的訓練做好準備。有氧耐力訓練對於進階跟菁英選手同樣重要，一般會在賽季結束後（Off-Season），花一～三個月的時間進行這類型的長距離訓練，維持並強化有氧能力，讓生理跟心理都做好準備，迎接下一個賽季的到來。

## 區間3（Zone 3）：節奏騎乘強度

「節奏騎」這個詞來自於英文的「Tempo Ride」，意思並不是指跟著音樂節拍騎車，而是「比較用力的有氧耐力騎」。

這個強度跟區間 2 類似，同樣是為了打造更好的有氧耐力水平，但區間 3 的強度會更高，在 FTP 的 76 ～ 90% 之間，所帶來的生理壓力也更大，恢復時間亦較長，所以並不建議初學者進行太多區間 3 的訓練。不過，由於節奏騎可以帶來更好的有氧訓練效果，而且會更加貼近實際比賽時的騎乘強度，所以較為進階的選手都會在基礎期或接近比賽時加插一些區間 3 的訓練，以維持高端的有氧耐力以及比賽的感覺。一般來說，持續時間在 1 ～ 3 小時之間，視訓練目的與個人能力而定。

如果你的目標賽事的比賽時間超過 1.5 小時以上（不管是平路還是爬坡），那麼區間 2 跟區間 3 都會是你訓練計畫中的主要項目。因為這類型的比賽都對耐力的要求相當高，沒有一定程度的有氧耐力，不要說競爭名次，完成賽事都是一大挑戰。所以訓練計畫中建議每週至少要安排二～四天的區間 2 或 3 的騎乘訓練，且訓練量要循序漸進地增加。

另外，對於正在準備超級鐵人（總長 226 公里：游泳 3.8 公里、自行車 180 公里、跑步 42 公里）的選手，區間 3 將會是非常關鍵的訓練，因為他們在比賽中的自行車項目，大部分時間都會落在這個區間下，所以在訓練計畫中也應該要多安排這類型的訓練，以適應比賽強度，同時

搭配變動指數（VI），強化配速的能力。

## 區間 4（Zone 4）：乳酸閾值強度

還記得前面的 FTP 說明嗎？ FTP 是指在 1 小時內用盡全力且穩定騎乘的平均功率，當我們騎在 FTP 功率時，身體中的乳酸產生的量會剛好等於排除的量，正好處於動態平衡的狀態。當我們長期在這種強度的刺激下，乳酸暴增的臨界點——乳酸閾值將會往上提高，代表我們的 FTP 進步了，有氧功率區間將會因此而擴大。

區間 4 是最接近 FTP 的強度。訓練常以間歇的方式進行好幾趟 8 ～ 30 分鐘的訓練，強度在 FTP 的 90 ～ 105% 之間，並搭配約四分之一的休息時間（騎 10 分鐘休 2.5 分鐘）。在訓練這個區間時，我們的呼吸將會逐漸變得強烈而急促，肌肉會開始感到痠痛，踩踏的頻率也會變得愈來愈沉重。因此，選擇適合自己的訓練量相當重要。對於新手來說，2 x 20 分鐘區間 4 的訓練非常困難，因為乳酸排除機制還不夠迅速，沒辦法在這個區間內待如此長的時間，初階選手應該要選擇每趟持續時間更短的訓練，如 3 x 8 分鐘區間 4，讓身體適應這種強度後，再逐漸延長區間 4 的總訓練時間。

如果你想要加強個人計時能力，區間 4 應該是在賽季期間最常訓練的強度，因為個人計時賽通常都會設定在 1 小時左右就能夠騎完的距離（極短程的計時賽另當別論），例如 40 公里個人計時賽。這剛好就是 FTP 可以維持的最長時間，所以區間 4 的訓練能夠有效地提升個人計時賽的表現。好的計時賽選手通常都擁有超乎常人的乳酸閾值，並具有高度的專注力與意志力，才能夠忍受大量堆積在肌肉中的乳酸。

奧運標準距離的鐵人三項選手，自行車項目的距離正好也是 40 公

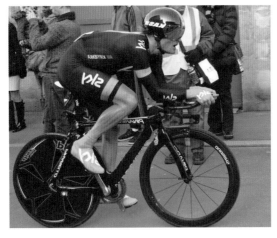

圖表 2·4
二〇一五年UCI世界公路錦標賽－男子個人
計時賽冠軍：基利恩卡（Vasil Kiryienka）。
圖片來源：
https://zh.wikipedia.org/wiki/File:V_Kiryienka2.jpg

里，菁英選手通常都會在 1 小時左右完成，業餘選手則在 1 小時 10 分～
30 分之間，所以區間 4 強度對於鐵人選手來說也是非常重要的訓練。

### 區間5（Zone 5）：最大攝氧強度

已經擁有一定耐力基礎的選手，在運動表現上很可能會遇到一些
瓶頸，例如在爬陡坡或是比賽中想要跟上對手攻擊時總有力不從心的感
覺，這時候也許該加入區間 5 的訓練。

區間 5 主要的訓練目的是要刺激身體的最大攝氧量（VO₂max）。
不管進行任何活動、坐著休息或是睡覺都需要用到氧氣，而氧氣的使用
量會隨著活動的強度而增加，這時候身體需要攝取更多的氧氣幫助代謝
能量，再透過血液運送到肌肉，以滿足活動的需求。

所以，當我們愈用力踩踏，使用的氧氣量也會逐漸增加，而每個
人的身體都有一個使用氧氣的上限值，運動生理學家稱之為「最大攝
氧量」，通常會以 ml/kg/min（毫升 / 公斤 / 分鐘）為單位。目前最大攝
氧量的世界紀錄，是來自挪威的職業自行車手奧斯卡·斯文森（Oskar

Svendsen），他於二〇一二年的最大攝氧量測試當中，創出了 97.5 ml/kg/min 的驚人紀錄。斯文森同時也是該年度自行車世界錦標賽的青年組（U23）個人計時賽冠軍。

最大攝氧量可說是評估耐力運動員體能的最佳指標，因為當攝氧量愈高，代表他能夠在同樣的時間內產生比別人更多的能量，所輸出的功率或能夠維持的時間自然也會比較高，這對大部分的耐力運動相當重要。但是每個人都有一個上限值，而且主要受到先天基因的限制，而透過後天訓練大概可以再提高 5 ～ 20%。一般自行車手經過六～八週的區間 5 訓練後，通常都能夠達到他們目前最高水平的最大攝氧量。

區間 5 的訓練強度相當高，需要騎到 FTP 的 105 ～ 120% 之間，而且至少要騎到 2 分鐘以上才能達到刺激最大攝氧量的效果。訓練時會逼近我們的最大心率，呼吸變得相當困難，乳酸會迅速累積，疲勞程度也相當高。訓練時通常會使用短間歇的方式進行，例如 6 x 3 分鐘區間 5，訓練休息比是 1：1，所以一趟騎 3 分鐘後可以休息 3 分鐘，讓肌肉得到一定的恢復後再開始下一趟。

除了提升最大攝氧量之外，區間 5 訓練也可以加強自行車手爬陡坡的表現，或是從集團中逃脫、追上集團等好幾分鐘的衝刺能力，這些都是在公路賽十分常見的競賽模式，所以區間 5 訓練幾乎是所有進階公路賽選手必備的訓練內容。

## 區間 6（Zone 6）：無氧耐力訓練強度

如果看過台灣自行車電影《破風》，就知道負責終點衝刺的「衝刺手」都需要一位「破風手」輔助，破風手需要在終點前 1 公里左右開始進行衝刺，帶領隊上衝刺手到達集團最前方的有利位置，與其他車隊的衝刺手決一勝負。

### 最大攝氧量愈高勝算愈大嗎？

雖然最大攝氧量可以用來評估運動員的有氧能力，但攝氧量的高低並不一定跟騎車的表現成正比。攝氧量高的人並不一定是比賽的常勝軍，如果是的話，那比賽只要去實驗室比攝氧量的高低就好了，幹嘛還要下場騎幾個小時來分出勝負呢？

在長達3、4個小時的耐力賽事中，你在幾分鐘內能夠輸出多少功率並不重要，重要的是，你能夠以多高的最大攝氧量百分比騎多長時間，而這還會牽涉到你的乳酸閾值有多高。簡單來說，你的FTP有多高才是決定勝負的關鍵。

沒有接受任何訓練的一般人，乳酸閾值大約只有最大攝氧量的40～50%，而經過長期高度訓練的菁英選手，乳酸閾值可以高達最大攝氧量的80～90%。假設現在有兩名體重相同的選手，他們在5分鐘全力衝刺的平均功率同樣是360W（最大攝氧功率），但A選手全力騎60分鐘的平均功率有295W，而B選手只有260W。雖然兩名選手在最大攝氧功率上表現相近，但經過長期耐力訓練的A選手，在60分鐘騎乘中展現出相當優秀的續航力，大幅拋離了

B選手。試想當他們一起並騎時，如果功率定在275W，A選手仍然處於相對輕鬆的狀態，但B選手卻因為已經超過他的臨界點、乳酸快速堆積而氣喘，到最後衝刺時必定是A選手的勝算較大。或者，B選手早就被海放了。

FTP之所以是自行車有氧能力的最佳指標，是因為它明確地告訴選手「你的乳酸閾值功率在哪裡。」只要在FTP以下，你就能維持好一段時間，而一旦超過它，乳酸就會迅速累積。所以，當你的FTP愈高、愈接近最大攝氧量，就能夠輸出更高的功率而又不會堆積乳酸，你就愈能夠掌控比賽的節奏。

況且，公路車比賽的勝負還有很重要的一點——車隊之間的戰術運用，這並無法透過數據去量化，完全取決於車隊的團體合作能力以及車手們的經驗。在現今高度競爭的比賽中，已經不同於過去單打獨鬥的比賽方式，戰術運用的好壞將可能扭轉車手之間的體能差距，所以也沒辦法根據車手的個人能力去預知冠軍。這也是自行車比賽其中一個引人入勝的地方。

一般來說，1公里的衝刺時間大概需要1～2分鐘，這正好是區間6可以維持的時間；所以這種中時間、高輸出的衝刺，是身為破風手的必要訓練項目。區間6的訓練目的是要提升選手的無氧能力，也就是在乳酸閾值以上的輸出功率以及持久能力。此級強度在FTP的120～

150% 之間，在此區間下將會產生大量乳酸，通常最多只能維持 2 分 30 秒～ 3 分鐘左右，之後便會因為乳酸堆積過多而出現疲勞現象，導致功率輸出下降。然而，乳酸並不一定是我們的敵人，只要透過適當的訓練方式，可以增強身體把乳酸轉換成能量的能力。其原理是透過高強度的訓練增加肌肉中的一種轉換物質 —— 單羧基運輸者（Monocarboxylate Transporter 1，MCT-1），它能夠從血液中吸收乳酸並將其轉換成肌肉需要的能量，能有效抑制乳酸的堆積；當肌肉中有愈多這種物質，對乳酸的耐受程度就會愈好，無氧耐力就變得愈強。

如果要訓練這種能力，訓練時每趟需要在區間 6 持續 30 ～ 90 秒，訓練休息比約 1：2 / 3，視個人能力重複八～十六趟。在這種訓練下會產生大量乳酸，同時會刺激更多轉換物質的增生，通常經過三～四週的訓練，就能大大地提高對乳酸的耐受性及清除效率，有助於延長選手在前「破風」的時間。

區間 6 對於刺激最大攝氧量也具有一定的效果，可以嘗試每趟騎 30 秒～ 1 分鐘，然後採取較短的休息，大約 30 ～ 45 秒，重複八～十趟；或是以四趟為一組，組間休息 3 分鐘，重複三～五組，總趟數將會達到十二～二十趟。這種訓練方式將會對心肺與肌肉系統造成極大的壓力，有效地提升循環系統的攝氧容量，達到提升最大攝氧量的效果。

另外要注意的是，在訓練無氧區間時心率已經沒有太大的參考價值，因為心率會有延後的問題，並無法反映瞬間提高的強度。所以在訓練區間 6 以及接下來要介紹的區間 7 時，最好能夠以功率來監控訓練強度。

## 區間 7（Zone 7）：無氧衝刺訓練強度

破風手固然重要，但到最後關頭能不能奪下比賽的勝利，看的是衝刺主將的最大衝刺能力，誰能夠在最後幾 10 公尺輸出最高的平均功率，

誰就會是這場比賽的贏家。

區間 7 的訓練目的並不在於提升心肺適能，它主要在強化神經系統跟肌肉的連結、鍛鍊快縮肌纖維（Fast-Twitch Fibers）的能力，以及磷酸系統（ATP-PC System）的供能效率，讓車手可以在很短的時間內輸出自身最高的功率。

人體可分為三大能量系統，分別是有氧系統、乳酸系統以及磷酸系統。從區間 1～5 的騎乘，主要都是以有氧系統提供能量，屬於有氧區間。到達區間 6 時會轉由乳酸系統提供能量，以輸出更高的功率。而能量最高的磷酸系統只有在全力衝刺時才會全面動用，但持續時間相當短暫，大概只能維持 10 秒鐘左右，而且也很難在運動期間完全恢復。所以比賽時，衝刺主將會讓自己維持在有氧區間，以節省珍貴的「燃料」，只有在最後關頭時才會使出真章，務求以最快的速度抵達終點。

區間 7 雖然是功率最高的訓練區間，但每趟的訓練時間相對短很多，大約只需 6～20 秒，因為磷酸系統就只能維持這麼短的時間。但要注意的是恢復時間必須要充足，一般來說，要讓磷酸系統完全恢復需要 5～8 分鐘，如果在恢復不足的情況下繼續進行衝刺訓練（例如每趟之間只休息

圖表 2.5
誰能夠在終點前擠出最大功率，誰就能獲勝。
圖片來源：
https://zh.wikipedia.org/wiki/File:WE_Photo_WMFR_Domfront_2014_-_v%C3%A9lo_-_sprint_1ere_course_-_1.jpg

2 分鐘），由於磷酸系統已經消耗完畢，接下來的幾趟，身體將會以乳酸系統做為主導，也就是區間 6，接續的訓練對磷酸系統並不會有太多有效的刺激，最大衝刺能力也不會因此而獲得提升。長期下來也許你能夠當一位很好的破風手，但衝刺主將的位置只會留給衝刺能力最好的車手。

圖表 2-6　各強度區間一覽表：

| 強度區間 | 訓練目的 | % of FTP | 強度描述 | 訓練次數 / 週 | 單次 / 趟之訓練時間 |
|---|---|---|---|---|---|
| 區間 1 | 主動恢復 | ≤ 55% | 最輕鬆的區間，可以保持對話不間斷，此區間甚少會當作主要的訓練內容。 | 1~3 次 / 週 | 30~90 分鐘 |
| 區間 2 | 有氧耐力 | 56~75% | 在這區間下並不會感到氣喘，應該能保持連續的對話，通常會在此區間訓練 2~6 小時，且隔天的疲勞程度較低。 | 1~4 次 / 週 | 60~360 分鐘（1~6 小時） |
| 區間 3 | 節奏 | 76~90% | 相較有氧耐力區間，在這區間下疲勞會累積得更快，並開始感到微喘，此時講話會出現一些斷續，訓練後也需要更長的恢復時間。 | 1~3 次 / 週 | 60~180 分鐘（1~3 小時） |
| 區間 4 | 乳酸閾值 | 91~105% | 此強度剛好落在你的 FTP 內，呼吸急促，難以進行對話，心理上也會受到不小的考驗。 | 1~3 次 / 週 | 8~30 分鐘 |
| 區間 5 | 最大攝氧量 | 105~120% | 強度很高，通常以間歇的方式進行，每趟 3~8 分鐘，過程中不太可能談話，疲勞程度也相當高，通常不會連續幾天都訓練這個強度。 | 1~2 次 / 週 | 3~8 分鐘 |
| 區間 6 | 無氧耐力 | 120~150% | 在最大攝氧量以上的強度都是在訓練身體的無氧能力，訓練會以數趟 30 秒~3 分鐘的超高強度短間歇進行，刺激身體對無氧狀態下的忍受程度。 | 1~2 次 / 週 | 30 秒~3 分鐘 |
| 區間 7 | 衝刺能力 | 全力衝刺 | 此區間的訓練是以極短但極高強度的間歇來進行，通常會在 30 秒內結束一趟訓練，而且休息時間很長，所以疲勞程度並不會特別大。 | 1~2 次 / 週 | 10~30 秒以內 |

參考資料：Hunter Allen, Andrew Coggan .PhD, 2010, Training and Racing with a Power Meter, 2nd Edition. Joe Friel, 2012, The Power Meter Handbook: A User's Guide for Cyclists and Triathletes.

# 4. 如何判斷間歇訓練時是否已經「爆掉」？

　　雖然高強度的訓練可以為我們帶來更好的耐乳酸能力、最大攝氧量，或是無氧衝刺能力，但這類型的間歇訓練並不是騎得愈多愈好，需要視選手的個人能力而定。

　　同樣是乳酸閾值（區間 4）間歇課表，職業選手可能可以騎 20 分鐘重複三趟，但對只有二、三個月訓練經驗的市民騎士來說，能夠騎 15 分鐘重複二趟已經算很不錯了。如果叫這位騎士以區間 4 騎 20 分鐘三趟的話，組間進行 10 分鐘的恢復，也許前面二趟還能夠達到區間 4，但到了第三趟，這位騎士的雙腿已經堆滿了乳酸，根本沒辦法再以同樣的功率騎完最後的 20 分鐘，那麼最後一趟的平均功率一定會比前面兩趟低。這樣看來這份菜單並不適合這位市民騎士，因為對他來說訓練量太大了，但有時候一份菜單是否適合自己，並不容易掌握，特別是練到一半時，功率已經開始維持不住了，這時候到底要繼續騎下去，還是結束訓練？我們要根據什麼來決定要停止訓練？或是說，在什麼樣的情況下，繼續騎下去並不會帶來良好的訓練效果？

　　以下這份表格摘自《用功率計來訓練和比賽》一書，是兩位作者從三千多份功率訓練紀錄檔案，以及訓練超過一千位自行車手的經驗，

研究歸納出的原則，讓所有使用功率計的選手可以用來判斷是不是已經「爆掉」，我把它稱之為「力歇原則」。

## 「力歇原則」

| 間歇時間 | 平均功率在第三趟後的下降百分比（衰退程度） | 常見訓練類型 |
|---|---|---|
| 20 分鐘 | 3~5% | 區間 4 間歇 |
| 10 分鐘 | 4~6% | |
| 5 分鐘 | 5~7% | 區間 5 間歇 |
| 3 分鐘 | 8~9% | |
| 2 分鐘 | 10~12% | 區間 6、7 間歇 |
| 1 分鐘 | 10~12% | |
| 30 秒 | 12~15% | |
| 15 秒 | 最大功率衰退 15~20% ／平均功率衰退 10~15% | |

它的概念是當間歇訓練進行到第三趟之後，如果其中一趟的平均功率低於第三趟的某個比例，那麼就應該停止該次訓練。例如要訓練區間4騎 10 分鐘的間歇，第三趟的平均功率是 220W 的話，那麼當之後其中一趟（可能是第四、五趟）的平均功率低於 210W（比第三趟衰退 4～6%），訓練就不應該再繼續了。他們認為，選手騎第一、二趟時，由於無氧系統較為「新鮮」（Fresh），而且體內醣類存量充足，可以迅速供應大量能量，所以通常都會有比較高的功率輸出。但到了第三趟之後，無氧系統的效能將會下降，有氧系統逐漸成為主導，因此之後幾趟的功率相對較為穩定。我們來看一個實際的例子。

假設一位選手正要進行七趟區間 5 強度騎 5 分鐘的訓練，平均功率如下表。根據力歇原則，他要以第三趟的平均功率做為基準，對照上表，顯示 5 分鐘的間歇如果低於第三趟平均功率的 5 ～ 7%，那麼訓練就應該停止。305W 減少 5 ～ 7%，等於 284W ～ 290W 之間，如果其中一趟的平均功率落入這個區間，代表這次訓練的量太多了，或是這名選手當天的身體狀況不佳。從下表中可以看到前面五趟的平均功率都處於穩定的水平，且呈現逐漸下降的趨勢，直到第六趟時功率已經到達力歇原則的邊緣，最後一趟更驟降至最低點，跟第三趟的差距高達 8% 以上。因此可以說這次訓練內容對這位選手來說太多了，他在完成第六趟時就應該停止訓練，勉強騎下去雖然可以訓練到心理意志，但同時對於生理上的壓力亦會急速上升，造成過多額外的疲勞，影響隔天的恢復狀況。

| 區間 5 強度騎 5 分鐘的趟數 | 平均功率 |
| --- | --- |
| 第一趟 | 315W |
| 第二趟 | 307W |
| 第三趟 | 305W |
| 第四趟 | 301W |
| 第五趟 | 297W |
| 第六趟 | 290W |
| 第七趟 | 281W |

如果遇到衰退程度過高的訓練時，應該要減少每一趟的持續時間，或是直接減少組數。例如在一次區間 5 強度騎 5 分鐘反覆七趟的訓練後，

你發現最後兩趟的功率分別衰退了 7% 與 8%，那麼在下一次進行同樣的訓練時，你應該把課表改成以區間 5 騎 4 分鐘反覆七趟，或是區間 5 騎 5 分鐘反覆六趟，確保最後幾趟的功率不會衰退超過建議的範圍。

【第3章】

利用功率數據找出優勢與弱點

功率數據除了幫助我們量化踩踏力量、定義出各強度的訓練區間之外，考慮不同體重選手所輸出的功率數，就可以客觀地分析出哪一位會是更好的爬坡選手。功率數據還有另一項相當重要的功能，就是透過檢測騎士在不同時間內的最大平均功率，跟其他同等級的騎士做比較，如此就能知道選手間相對的強項與弱點，教練及選手就可以針對不足之處做加強，並強化原有的優勢，在比賽中取得更好的成績。

本章會先介紹「功率體重比」的概念，解釋功率與體重間的關係，比較出不同選手之間的能力差異。然後說明準備不同比賽類型的選手是否該節食減重、如何利用不同時間內的最大平均功率找出選手的騎乘強項與弱點，以及不同類型選手的潛力與訓練方向。

# 1.

# 用功率體重比
# 看出誰才是爬坡高手

　　功率值並不能直接與其他人進行比較，例如現在告訴你兩位車手目前的功率分別是 210W 和 250W，這樣並不能判斷出誰比較強、哪個騎得比較快。因為功率只是表達出力量的大小，但自行車的速度並不一定跟踩踏的力量成正比，前進時還會受到其他因素的影響。如果要做比較的話，首先要分清楚「絕對」跟「相對」的概念。絕對功率是指單看功率值的高低，而相對功率除了考量功率值之外，也會考慮到騎士的體重，而不同體重對於功率的高低以及速度的影響非常大。在體能相當的情況下，體重愈重的人，所踩踏出來的功率值通常比較高。在平路或下坡路段騎乘的時候，絕對功率會是騎乘表現的指標，所以身型較壯碩、絕對功率愈高者，自行車的速度愈快。

　　但當進入爬坡路段時，絕對功率就不再是衡量個別車手能力的最佳指標了，不同運動員使用不同的功率有可能會達到同樣的速度。因為體重愈重的運動員，受到地心引力的影響較大，爬坡時會愈慢，而且相對更加費力。相反地，體重愈輕盈的選手，爬坡時較有優勢，而且坡度愈陡愈有利。因此，有人提出了「功率體重比」（Power to Weight Ratio，通常以 W/kg 表示）這個概念，以辨別出不同自行車手更真實的騎乘能

力，其計算方式十分簡單，只要把**輸出的功率除以自身體重，便可得知該選手的功率體重比**，數值愈高就代表爬坡的能力愈強。所以，要提高功率體重比可以透過以下三種方式達成：其一是維持同樣的體重但增加功率輸出；其二是維持同樣的功率輸出但減輕體重；最後一種也是最理想的，就是減輕體重的同時增加功率輸出。

　　舉一個實際的例子：現在 A、B 兩位選手的 FTP 同樣是 300W，但 A 選手體重 80 公斤，而 B 選手卻只有 60 公斤，兩者的功率體重比分別是 3.75（300W÷80kg）與 5（300W÷60kg），亦即 A 選手每公斤體重可輸出 3.75W 的力量，而 B 選手每公斤卻可以輸出 5W。由此可見，當二人同時進行登山競賽時，幾乎可以確定 B 選手將會勝出，因為他具有更佳的功率體重比。如果 A 選手想要拉近與 B 選手之間的能力差距，他可以選擇把 FTP 從 300W 提升到 320W 或更高、把自己的體重從 80 公斤減到 75 公斤或更多，或是兩者同步進行。

　　圖表 3-1 是由安德魯‧考根博士及亨特‧艾倫所統計整理出來的「功率體重比」，表中列出了從未訓練過的人到世界頂級的自行車選手，其 5 秒、1 分鐘、5 分鐘，以及 FTP 的功率體重比：

| | | 男性 | | | | 女性 | | | |
|---|---|---|---|---|---|---|---|---|---|
| | | 5 秒 | 1 分鐘 | 5 分鐘 | FTP | 5 秒 | 1 分鐘 | 5 分鐘 | FTP |
| 世界級自行車手 (World class) | | 25.18 | 11.50 | 7.60 | 6.40 | 19.42 | 9.29 | 6.74 | 5.69 |
| | | 24.88 | 11.39 | 7.50 | 6.31 | 19.20 | 9.20 | 6.64 | 5.61 |
| | | 24.59 | 11.27 | 7.39 | 6.22 | 18.99 | 9.11 | 6.55 | 5.53 |
| | | 24.29 | 11.16 | 7.29 | 6.13 | 18.77 | 9.02 | 6.45 | 5.44 |
| | | 24.00 | 11.04 | 7.19 | 6.04 | 18.56 | 8.93 | 6.36 | 5.36 |
| | | 23.70 | 10.93 | 7.08 | 5.96 | 18.34 | 8.84 | 6.26 | 5.28 |
| 國家級自行車手 (Exceptional) | | 23.40 | 10.81 | 6.98 | 5.87 | 18.13 | 8.75 | 6.17 | 5.20 |
| | | 23.11 | 10.70 | 6.88 | 5.78 | 17.91 | 8.66 | 6.07 | 5.12 |
| | | 22.81 | 10.58 | 6.77 | 5.69 | 17.70 | 8.56 | 5.98 | 5.03 |
| | | 22.51 | 10.47 | 6.67 | 5.60 | 17.48 | 8.47 | 5.88 | 4.95 |
| | | 22.22 | 10.35 | 6.57 | 5.51 | 17.26 | 8.38 | 5.79 | 4.87 |
| | | 21.92 | 10.24 | 6.46 | 5.42 | 17.05 | 8.29 | 5.69 | 4.79 |
| 優秀 (Excellent) | | 21.63 | 10.12 | 6.36 | 5.33 | 16.83 | 8.20 | 5.60 | 4.70 |
| | | 21.33 | 10.01 | 6.26 | 5.24 | 16.62 | 8.11 | 5.50 | 4.62 |
| | | 21.03 | 9.89 | 6.15 | 5.15 | 16.40 | 8.02 | 5.41 | 4.54 |
| | | 20.74 | 9.78 | 6.05 | 5.07 | 16.19 | 7.93 | 5.31 | 4.46 |
| | | 20.44 | 9.66 | 5.95 | 4.98 | 15.97 | 7.84 | 5.21 | 4.38 |
| | | 20.15 | 9.55 | 5.84 | 4.89 | 15.76 | 7.75 | 5.12 | 4.29 |
| 很好 (Very good) | | 19.85 | 9.43 | 5.74 | 4.80 | 15.54 | 7.66 | 5.02 | 4.21 |
| | | 19.55 | 9.32 | 5.64 | 4.71 | 15.32 | 7.57 | 4.93 | 4.13 |
| | | 19.26 | 9.20 | 5.53 | 4.62 | 15.11 | 7.48 | 4.83 | 4.05 |
| | | 18.96 | 9.09 | 5.43 | 4.53 | 14.89 | 7.39 | 4.74 | 3.97 |
| | | 18.66 | 8.97 | 5.33 | 4.44 | 14.68 | 7.30 | 4.64 | 3.88 |
| | | 18.37 | 8.86 | 5.22 | 4.35 | 14.46 | 7.21 | 4.55 | 3.80 |
| | | 18.07 | 8.74 | 5.12 | 4.27 | 14.25 | 7.11 | 4.45 | 3.72 |
| 良好 (Good) | | 17.78 | 8.63 | 5.01 | 4.18 | 14.03 | 7.02 | 4.36 | 3.64 |
| | | 17.48 | 8.51 | 4.91 | 4.09 | 13.82 | 6.93 | 4.26 | 3.55 |
| | | 17.18 | 8.40 | 4.81 | 4.00 | 13.60 | 6.84 | 4.17 | 3.47 |
| | | 16.89 | 8.28 | 4.70 | 3.91 | 13.39 | 6.75 | 4.07 | 3.39 |
| | | 16.59 | 8.17 | 4.60 | 3.82 | 13.17 | 6.66 | 3.98 | 3.31 |
| | | 16.29 | 8.05 | 4.50 | 3.73 | 12.95 | 6.57 | 3.88 | 3.23 |
| 中等 (Moderate) | | 16.00 | 7.94 | 4.39 | 3.64 | 12.74 | 6.48 | 3.79 | 3.14 |
| | | 15.70 | 7.82 | 4.29 | 3.55 | 12.52 | 6.39 | 3.69 | 3.06 |
| | | 15.41 | 7.71 | 4.19 | 3.47 | 12.31 | 6.30 | 3.59 | 2.98 |
| | | 15.11 | 7.59 | 4.08 | 3.38 | 12.09 | 6.21 | 3.50 | 2.90 |
| | | 14.81 | 7.48 | 3.98 | 3.29 | 11.88 | 6.12 | 3.40 | 2.82 |
| | | 14.52 | 7.36 | 3.88 | 3.20 | 11.66 | 6.03 | 3.31 | 2.73 |
| 普通 (Fair) | | 14.22 | 7.25 | 3.77 | 3.11 | 11.45 | 5.94 | 3.21 | 2.65 |
| | | 13.93 | 7.13 | 3.67 | 3.02 | 11.23 | 5.85 | 3.12 | 2.57 |
| | | 13.63 | 7.02 | 3.57 | 2.93 | 11.01 | 5.76 | 3.02 | 2.49 |
| | | 13.33 | 6.90 | 3.46 | 2.84 | 10.80 | 5.66 | 2.93 | 2.40 |
| | | 13.04 | 6.79 | 3.36 | 2.75 | 10.58 | 5.57 | 2.83 | 2.32 |
| | | 12.74 | 6.67 | 3.26 | 2.66 | 10.37 | 5.48 | 2.74 | 2.24 |
| 未受訓練 (Untrained) | | 12.44 | 6.56 | 3.15 | 2.58 | 10.15 | 5.39 | 2.64 | 2.16 |
| | | 12.15 | 6.44 | 3.05 | 2.49 | 9.94 | 5.30 | 2.55 | 2.08 |
| | | 11.85 | 6.33 | 2.95 | 2.40 | 9.72 | 5.21 | 2.45 | 1.99 |
| | | 11.56 | 6.21 | 2.84 | 2.31 | 9.51 | 5.12 | 2.36 | 1.91 |
| | | 11.26 | 6.10 | 2.74 | 2.22 | 9.29 | 5.03 | 2.26 | 1.83 |
| | | 10.96 | 5.99 | 2.64 | 2.13 | 9.07 | 4.94 | 2.16 | 1.75 |
| | | 10.67 | 5.87 | 2.53 | 2.04 | 8.86 | 4.85 | 2.07 | 1.67 |
| | | 10.37 | 5.76 | 2.43 | 1.95 | 8.64 | 4.76 | 1.97 | 1.58 |
| | | 10.08 | 5.64 | 2.33 | 1.86 | 8.43 | 4.67 | 1.88 | 1.50 |

表格中的數字都是該列時間中之最大平均功率除以體重的功率體重比。以 FTP 為例，如果一位 70 公斤的男性選手，20 分鐘最大平均功率是 300W 的話，那麼他的 FTP 就是 285W（300×0.95），體重功率比則是 4.07kg/W，對照後是屬於「良好」的等級。而做為世界級選手至少要有 5.69kg/W 的表現，同樣以 70 公斤計算的話，代表要在 20 分鐘內輸出 419W，而國家級車手則至少要有 379W 的表現，如此便可以讓這位車手很明確地知道自己跟菁英選手的差距有多大了，車手之間也可以用此表來比較不同能力上的差異。

# 2. 比賽將近，需要減重嗎？

　　不少人在接近比賽的時候，總會很在意自己的體重是不是還不夠輕，並抱著臨時抱佛腳的心態，開始刻意節食以達到快速減重的目的。不過，其實自行車賽並不一定是體重愈輕愈好，有時候也要看你目前的水平跟比賽的類型而定。我把自行車比賽分成三大種類：爬坡公路賽、平地或丘陵地形公路賽、個人計時賽 / 鐵人三項比賽。

## 爬坡公路賽

　　公路賽當中最經典的應該非環法賽（Tour de France）莫屬了，在長達二十三天、三千多公里的賽程中，爬坡的賽段占了三分之一，而且通常都是決定總名次的關鍵，因此可以說，這類比賽比的就是選手的功率體重比。我們在電視上看到這些環賽選手的身材皆精瘦無比，同時又擁有極高的功率輸出，這些環賽選手的 FTP 功率體重比可以高達 6 ～ 6.5W/kg，也就是說，如果選手是 65 公斤的話，他在 1 小時的全力騎乘中，平均可以輸出 390 ～ 410W。

　　對於這些頂尖選手來說，控制體重固然十分重要，因為他們大多已經把自己的 FTP 訓練到極致，在這個階段消除那些不必要的多餘脂肪，

更能在爬坡的時候展現優勢。但對於業餘選手或是才剛訓練不久的新手，其實並不需要花太多心力在減重上。首先，你的 FTP 還有上升空間，應該多把時間分配在訓練上，FTP 的提升同樣能增加功率體重比。另外，只要持續地接受適當且充足的訓練量，多餘的脂肪都會被用來當作燃料而被燃燒掉，體重會自然而然地下降，功率體重比也會提升。再者，如果在此階段太在意體重，並刻意節食來減輕體重，很有可能會產生負面影響，因為不良的節食加上日常訓練，很可能會導致肌肉質量下降，雖然體重真的變輕了，但同時 FTP 也因肌肉質量變差而降低，分子跟分母都下降了，還談什麼進步？

還有一點，如果身體因不當節食而沒有吸收到足夠的營養，訓練後的恢復能力也會受到影響，甚至連帶身體的免疫力也會變差，一次生病就可能把你前面辛苦建立起來的體能摧毀掉。日常飲食與運動表現息息相關，想要進行減重的選手，最好能找專業的運動營養師協助，制訂出適合自己的飲食餐單，聰明減重。

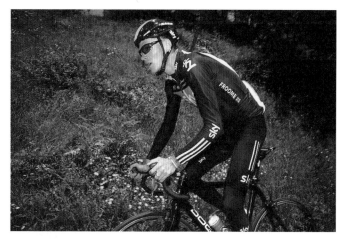

圖表 3·2
二○一三、二○一五與二○一六年環法冠軍 Chris Froome 在賽事中進行爬坡。

圖片來源：https://zh.wikipedia.org/wiki/
File:Christopher_Froome.jpg

### 平地或丘陵地形公路賽

對於以這類比賽為主的選手，功率體重比就不再是優先的考量因素了，在平路上，「絕對功率」才是影響勝負的關鍵，能夠在平路或衝刺時騎出較高功率的選手，勝利的機會就愈大。特別是對於衝刺型選手而言，稍為高一點的體重對於末段的衝刺是十分有利的，因為集團衝刺就是：誰在最後那幾百公尺擠出最大功率，誰就是贏家。

### 個人計時賽／鐵人三項比賽

鐵人三項比賽與計時賽通常都是在平路上騎乘（爬坡計時賽另當別論），絕對功率才是速度快慢的決定因素，所以鐵人們，除非你的體重超出標準太多，否則還是專心加強 FTP 吧。不過，考慮到鐵人們下車後還要進行跑步，多餘的體重將會造成負擔，影響最終排名。因此，若想要在比賽中有好成績，最好能找專業的運動營養師協助制訂菜單，調控出最適當的體重。

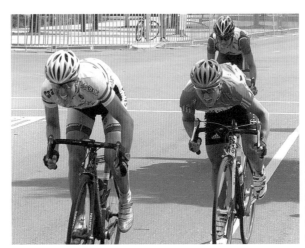

圖表 3.3
自行車手們正進行集團衝刺。
圖片來源：
https://commons.wikimedia.org/wiki/
File: Nicole_Cooke_and_Oenone_
Wood_2007_Geelong_World_Cup_
sprint_1.jpg

另外，鐵人比賽或計時賽還有一個關鍵因素，就是「功率空力比」，空力指的是空氣阻力，也就是在騎乘時迎面而來的風。當騎行的速度愈快時，空氣阻力會愈大，而在維持同樣的功率輸出下，所產生的空氣阻力愈低者，前進的速度愈快。

　　不論是個人計時賽或是鐵人三項比賽，大多規定不能輪車（除了菁英組 25.75 公里 / 51.5 公里的比賽），沒有人能騎在你前面幫忙擋風，全程都要靠自己的力量完成，所以要降低空氣阻力也只能靠自己。當我們在自行車上騎行時，有將近 60% 以上的空氣阻力都是來自身體，除了加裝休息把、換上計時車、穿上貼身的連身衣、戴上圓滑的計時帽之外，維持一個良好的空氣力學姿勢絕對可以讓你更快抵達終點。

　　因此，這類型的選手除了專注於 FTP 的提升之外，同時也要花時間去學習如何把空氣阻力降到最低，而且不能影響到原本的功率輸出與踩踏效率。訓練時多適應長時間趴在休息把上騎乘，或是進行專業的騎乘姿勢調整（Fitting），皆有助於提高功率空力比。

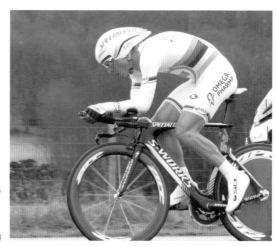

圖表 3·4
自行車手正進行個人計時賽事。
圖片來源：
https://zh.wikipedia.org/wiki/
File:TonyMartinWorldChampionITT.png

# 3.

## 透過最大平均功率
## 找出自己是哪類型的車手

在過往，有些自行車手認為自己的登山能力比較出眾，有些覺得自己天生就具有衝刺的天分，但始終都只是一般主觀的看法，自己到底有多強？跟對手的差距有多大？適合往哪個方向發展？好像唯有等到比賽結束的時候才知道。

功率體重比對照表，除了 FTP 的功率體重比之外，分別還有 5 秒、1 分鐘、5 分鐘的比值。我們可以分別檢測出這四個項目的最大平均功率，再利用這個表格找出自己的「功率資料圖表」（Power Profile）。這個圖表就是把四個點連成一條曲線。這樣除了可以知道自己屬於什麼等級（世界級、國家級，抑或是一般的休閒車手），更可以透過客觀的方式，判斷自己及其他選手偏向於哪一種類型，並進而成為找出個人強項與弱點的工具，修正訓練方向，制定出更完善的訓練計畫。接下來將說明該如何檢測不同時間的最大平均功率，以及不同形狀的曲線所代表的意義。

要找出自己是偏向於哪一種類型的車手，就得先檢測出 5 秒、1 分鐘、5 分鐘、20 分鐘的最大平均功率。如果你已經是功率計的重度使用者，可以從近期的訓練或比賽紀錄中找出來。沒有的話，可以照著本書

的「5 分鐘 +20 分鐘計時測驗」找出 5 分鐘跟 20 分鐘的最大平均功率，以及下面的流程找出 5 秒和 1 分鐘的最大平均功率，兩次測驗之間最好能間隔一～二天，避免安排在同一天，以免影響數據的可信度。分別檢測完四個項目的最大平均功率後，同樣根據當時的體重換算成功率體重比。建議測驗前至少安排二～四天的減量訓練，且每項測驗都必須要確保是在最佳狀態下、用盡全力去騎，得到的結果才會準確；而較為進階的選手通常會在高強度競賽的刺激下（例如終點前 5～10 秒的全力衝刺），獲得最佳的功率數據。

圖表 3.5　5 秒、1 分鐘最大平均功率測驗流程：

| | 時間 | 描述 | %FTP / %HRM |
|---|---|---|---|
| 暖身 | 30 分鐘 | 在區間 2 進行充分暖身。 | 55~76% / 65~79% |
| | 3 x 1 分鐘（休息 1 分鐘） | 高迴轉速踩踏，維持 100~120rpm。 | 121~150% / — |
| 主項目 | 5 分鐘 | 區間 4，逐漸拉高強度，準備進入衝刺狀態。 | 90~105% / 92~98% |
| | 3 x 15 公尺衝刺（休息 5 分鐘） | 先讓時速回到 15~20km/h，再用盡全力衝刺 15 公尺，並記錄其中最高的 5 秒最大平均功率。重複三次，每趟之間輕鬆踩踏 5 分鐘恢復。 | Max / — |
| | 10 分鐘 | 區間 2，以輕快踩踏的方式放鬆雙腿，準備下一趟測驗。 | 55~76% / 65~79% |
| | 1 分鐘 | 用盡全力騎，如有需要可採用抽車方式加速。 | >150% / — |
| 緩和 | 10-15 分鐘 | 區間 1 放鬆緩和。 | ≤ 55% / ≤ 65% |

之所以要檢測這四個項目，是因為它們分別屬於自行車選手的四大關鍵能力，分別是衝刺能力（5 秒）、無氧能力（1 分鐘）、最大有氧能力（5 分鐘）及乳酸閾值（20 分鐘）。所以如果 5 秒最大平均功率的

等級越高，代表你具有不錯的衝刺能力，如果 20 分鐘測驗的表現很好，代表你擁有不錯的乳酸閾值，如此類推。當你檢測完四項測驗，並計算出分別的功率體重比數值之後，請在「功率體重比表格」上找出對應的數字並圈起來，然後再把四個圈連成一線。接下來將說明不同曲線所代表的含義。

「一」型：

代表你是屬於全能型的選手（All-Rounder），沒有特別明顯的強項，也沒有明顯的弱項。通常是業餘選手會較常出現這種水平的表現，因為職業車隊的車手都必須具備某些特別優異的強項，才能在高度競爭的環境中突圍而出，取得單站冠軍或是總排名。所以，如果這類型的選手想要在更高級別的賽事中有所表現，起碼至少要培養一種能力，例如提升短途衝刺功率或是更高的 FTP 輸出。

**「一」型：全能型選手**

| 5 秒 | 1 分鐘 | 5 分鐘 | FTP |
|------|--------|--------|-----|
| 16.89 | 8.28 | 4.70 | 3.91 |
| (16.59) | 8.17 | (4.60) | (3.82) |
| 16.29 | (8.05) | 4.50 | 3.73 |
| 16.00 | 7.94 | 4.39 | 3.64 |
| 15.70 | 7.82 | 4.29 | 3.55 |
| 15.41 | 7.71 | 4.19 | 3.47 |
| 15.11 | 7.59 | 4.08 | 3.38 |

「\」型：

代表你是屬於衝刺型選手，無氧能力出眾，快縮肌纖維較為發達，能夠在短時間內輸出龐大功率，所以在短距離的項目或是衝刺方面都有

不錯的表現。不過如果想要在長距離的公路賽中靠衝刺獲勝，首先你必須要同時具備良好的有氧耐力，否則將會被集團拋離，就算衝刺再強也沒有用了。這類型的選手通常經過幾年有目標性的訓練，應該都有能力跟上集團的腳步；但如果努力多年還是在賽事中段被海放，那麼建議考慮一些距離較短的公路繞圈賽或場地賽事，這樣應該會有更出色的表現。

### 「\」型：衝刺型選手

| 5 秒 | 1 分鐘 | 5 分鐘 | FTP |
|---|---|---|---|
| 21.03 | 9.89 | 6.15 | 5.15 |
| (20.74) | 9.78 | 6.05 | 5.07 |
| 20.44 | 9.66 | 5.95 | 4.98 |
| 20.15 | 9.55 | 5.84 | 4.89 |
| 19.85 | (9.43) | 5.74 | 4.80 |
| 19.55 | 9.32 | 5.64 | 4.71 |
| 19.26 | 9.20 | 5.53 | 4.62 |
| 18.96 | 9.09 | 5.43 | 4.53 |
| 18.66 | 8.97 | (5.33) | 4.44 |
| 18.37 | 8.86 | 5.22 | 4.35 |
| 18.07 | 8.74 | 5.12 | (4.27) |
| 17.78 | 8.63 | 5.01 | 4.18 |
| 17.48 | 8.51 | 4.91 | 4.09 |

### 「 / 」型：

這類型選手的乳酸閾值與有氧能力相當不錯，在 FTP 表現上十分出色，有可能是個人計時賽的高手、爬坡型選手或是鐵人三項選手。相

對來說，他們的衝刺能力會比較差，所以在大集團衝刺中沒有太大的競爭力。如果想要在公路賽中獲勝，必須提早做出行動，或是在爬坡路段上有所做為，利用其優異的 FTP 盡早把其他競爭對手拋離。這類型的選手在三大環賽（Grand Tour）中通常是屬於爭奪最終總排名的主將（General Classification，俗稱「GC 選手」），在平路站通常會藏匿在大集團當中以節省體力消耗，到登山站或個人計時站時才會大顯身手，盡可能拉開跟其他競爭對手的時間差距。

「/」型：計時、爬坡型選手

| 5 秒 | 1 分鐘 | 5 分鐘 | FTP |
|-------|--------|--------|------|
| 22.51 | 10.47 | 6.67 | 5.60 |
| 22.22 | 10.35 | 6.57 | **5.51** |
| 21.92 | 10.24 | 6.46 | 5.42 |
| 21.63 | 10.12 | **6.36** | 5.33 |
| 21.33 | 10.01 | 6.26 | 5.24 |
| 21.03 | 9.89 | 6.15 | 5.15 |
| 20.74 | 9.78 | 6.05 | 5.07 |
| 20.44 | **9.66** | 5.95 | 4.98 |
| 20.15 | 9.55 | 5.84 | 4.89 |
| 19.85 | 9.43 | 5.74 | 4.80 |
| 19.55 | 9.32 | 5.64 | 4.71 |
| 19.26 | 9.20 | 5.53 | 4.62 |
| **18.96** | 9.09 | 5.43 | 4.53 |
| 18.66 | 8.97 | 5.33 | 4.44 |
| 18.37 | 8.86 | 5.22 | 4.35 |

「∧」型：

　　出現這種分布模式代表在 1 分鐘、5 分鐘的功率表現較佳，持續數分鐘的無氧能力較強，十分適合高強度的場地賽事，如 1 公里個人計時賽（1km Time Trial）、個人追逐賽（Individual Pursuit），或是短距離的公路繞圈賽。相對地，如果這類型選手想要在長距離賽事表現更出色，在訓練方面應加強乳酸閾值以下的訓練（區間 3、4），以提升有氧耐力（FTP）的等級。

**「∧」型：短途場地賽選手**

| 5 秒 | 1 分鐘 | 5 分鐘 | FTP |
|------|--------|--------|-----|
| 20.15 | (9.55) | 5.84 | 4.89 |
| 19.85 | 9.43 | 5.74 | 4.80 |
| 19.55 | 9.32 | (5.64) | 4.71 |
| 19.26 | 9.20 | 5.53 | 4.62 |
| (18.96) | 9.09 | 5.43 | 4.53 |
| 18.66 | 8.97 | 5.33 | 4.44 |
| 18.37 | 8.86 | 5.22 | 4.35 |
| 18.07 | 8.74 | 5.12 | (4.27) |
| 17.78 | 8.63 | 5.01 | 4.18 |

「V」型：

　　基本上甚少出現這種分布形態的機會，因為這顯示優點處於兩個極端——無氧衝刺跟有氧耐力。如果你得到的是這個結果，最好先檢查測驗紀錄，確保資料沒有異常。例如打開紀錄圖表查看功率曲線的趨勢是否正常，或是功率值跟平常類似的情況下有沒有很大的差異等。假如沒

有任何異常的狀況，那就代表著你有不錯的衝刺能力，同時乳酸閾值也有一定的水準，但在時間較長的無氧耐力跟最大攝氧強度上卻看不出優勢，你在這兩個項目上應該具有一定的潛力，只是目前可能尚未針對這方面做適當的訓練。所以之後在規畫訓練內容時可以加入一些區間 5 跟 6 的訓練，以提升 1 分鐘及 5 分鐘的最大平均功率表現，往全能型車手（「一」型）的方向靠攏。

### 「Ｖ」型：潛力型選手

| 5 秒 | 1 分鐘 | 5 分鐘 | FTP |
|------|--------|--------|------|
| 14.52 | 7.36 | 3.88 | (3.20) |
| (14.22) | 7.25 | 3.77 | 3.11 |
| 13.93 | 7.13 | (3.67) | 3.02 |
| 13.63 | 7.02 | 3.57 | 2.93 |
| 13.33 | (6.90) | 3.46 | 2.84 |
| 13.04 | 6.79 | 3.36 | 2.75 |
| 12.74 | 6.67 | 3.26 | 2.66 |
| 12.44 | 6.56 | 3.15 | 2.58 |

# 功率衰退程度（FP）：
# 更深入剖析自身的優缺點

在自行車比賽中，選手大多可分為四類：衝刺型、全能型、爬坡型與個人計時賽選手，主要是根據不同時間內的最大平均功率來分辨；不過，很多時候這種分類還無法精確地分析出各別選手之間的強項與弱項。我們在看自行車賽事直播時，常常會看到大集團衝刺的畫面，在最前端的都是最具競爭力的衝刺型選手，但會發現他們都有不同的取勝方式：有些會在終點前 1 公里左右就開始發動攻勢，有些可能會在 300 ～ 500 公尺才全力出擊，而有些則可能一直在其他車手後方直到終點前 100 公尺才奮力抽車加速。這些不同的衝刺時機其實都跟車手們的功率衰退程度相關，有些車手可以在極短的時間內輸出極高功率，但很快就衰退；有些車手雖然沒有特別高的最大功率，但卻可以維持一段可觀的時間。車手們必須清楚認知自己的強項與弱點，才能在適當的時機做出致勝的一擊。本章節將分析不同強度的衰退程度（Fatigue Profile），以更微觀的方式檢視自己的優缺點。

除了衝刺能力（區間 7）可以分析衰退程度之外，我們還可以分析無氧耐力（區間 6）、最大攝氧能力（區間 5）以及閾值能力（區間 4），更深入地認識自己。

同樣地，在進行分析前需要進行檢測以取得樣本。對於衝刺型或場地賽選手來說，需找出近期的 5 秒、10 秒、20 秒、30 秒、1 分鐘及 2 分鐘的最大平均功率；而爬坡型或計時賽選手最好能蒐集到 3 分鐘、5 分鐘、8 分鐘、20 分鐘、60 分鐘、90 分鐘的最大平均功率（60 跟 90 分鐘最好使用標準化功率，以取得較準確的結果）。接著就可根據下表做計算。

圖表3.6　功率衰退程度分析：

| 區間 7：衝刺能力 | | | |
|---|---|---|---|
| | 5 秒 | 10 秒 | 20 秒 |
| 遠高於平均值（極短途衝刺型選手） | 100% | 41～55% | 61～75% |
| 高於平均值 | 100% | 31～40% | 47～60% |
| 平均值 | 100% | 22～30% | 35～46% |
| 低於平均值 | 100% | 15～21% | 20～34% |
| 遠低於平均值（長程衝刺型選手） | 100% | 5～14% | 8～19% |
| 區間 6：無氧耐力 | | | |
| | 30 秒 | 1 分鐘 | 2 分鐘 |
| 遠高於平均值（無氧耐力不足） | 100% | 31～45% | 50～70% |
| 高於平均值 | 100% | 25～30% | 36～49% |
| 平均值 | 100% | 21～24% | 23～35% |
| 低於平均值 | 100% | 10～20% | 15～22% |
| 遠低於平均值（超長距離衝刺型選手） | 100% | 5～9% | 8～14% |
| 區間 5：最大攝氧能力 | | | |
| | 3 分鐘 | 5 分鐘 | 8 分鐘 |
| 高於平均值（最大攝氧能力不足） | 100% | 15～20% | 24～30% |
| 平均值 | 100% | 8～14% | 18～23% |
| 低於平均值（場地賽選手） | 100% | 4～7% | 10～17% |
| 區間 4：閾值能力（有氧耐力） | | | |
| | 20 分鐘 | 60 分鐘 | 90 分鐘 |
| 高於平均值（有氧耐力不足） | 100% | 7～11% | 15～25% |
| 平均值 | 100% | 4～6% | 8～14% |
| 低於平均值（超強耐力型選手） | 100% | 2～3% | 5～7% |

資料來源：Hunter Allen, Andrew Coggan, Ph.D., 2010, Training and Racing with a Power Meter, 2nd Edition.

## 衝刺型選手分析

　　先以衝刺型選手當例子，5 秒跟 30 秒分別是衝刺能力跟無氧耐力的基準值，如果想知道車手的衝刺特性，只要計算 10 秒的最大平均功率跟 5 秒的相差多少，20 秒又比 5 秒的衰退多少，就可以了解到他是屬於短程衝刺型，還是長距離衝刺型選手。假如現在有兩名衝刺好手，他們各時間內的最大平均功率分別是：

| | | 5 秒 | 10 秒 | 級別 | 20 秒 | 級別 |
|---|---|---|---|---|---|---|
| A 選手 | 區間 7 | 874W | 762W（衰退 13%） | 遠低於平均值 | 690W（衰退 21%） | 低於平均值 |
| | | 30 秒 | 1 分鐘 | 級別 | 2 分鐘 | 級別 |
| | 區間 6 | 602W | 459W（衰退 24%） | 平均值 | 381W（衰退 37%） | 高於平均值 |

| | | 5 秒 | 10 秒 | 級別 | 20 秒 | 級別 |
|---|---|---|---|---|---|---|
| B 選手 | 區間 7 | 1036W | 644W（衰退 38%） | 高於平均值 | 509W（衰退 51%） | 高於平均值 |
| | | 30 秒 | 1 分鐘 | 級別 | 2 分鐘 | 級別 |
| | 區間 6 | 447W | 330W（衰退 26%） | 高於平均值 | 297（衰退 38%） | 高於平均值 |

　　A 選手在 5 秒內雖然只能輸出 874W，比 B 選手的 1036W 低了 162W，但到了 10 秒後 A 選手還能維持 762W 的高輸出，20 秒平均功率也高達 690W，展現出極強的衝刺續航力；而 B 選手在 10 秒時卻已經衰退到 644W，20 秒後只剩下 509W。顯而易見，如果兩位選手在比賽中同時進行最後衝刺，A 選手的策略應該是 300 ～ 500 公尺就應該要展開攻勢（假設衝刺時速是 50 ～ 55km/h 的話，300 公尺大概只花 20 秒左右），而 B 選手則應該盡可能在其他車手後方節省體力，直到最後 100 ～ 150 公尺再運用其優秀的 5 秒最大功率爭取勝利。

另一方面，從上表也可以看出兩位選手未來可以改善的方向。A 選手的優勢在於 10 ～ 20 秒的衝刺，但 5 秒衝刺能力不足，也就是最高功率輸出是他的弱點；而他在 1 ～ 2 分鐘的無氧耐力是屬於「高於平均值」，所以未來他應該要針對 5 秒最大功率輸出進行訓練，並同時加強無氧耐力（區間 6）的訓練，讓他的衝刺續航力更具優勢。至於 B 選手，長距離的衝刺毋庸置疑是他的弱點，也就是說，只要他稍為提早發動衝刺（300 公尺以上），或是前頭沒有車手為他擋風，輸掉比賽的機率是非常高的，因此他需要改善 10 秒以上的衝刺，延長最大功率的可維持時間。同時，他的無氧耐力落在「高於平均值」的範圍，有可能是阻礙他衝刺能力的原因，所以在訓練上亦應加入更高比例的區間 6 訓練，對於他的衝刺續航力會有很大的幫助。

## 耐力型選手分析

　　對於長距離或是登山型的選手，一般都會以 FTP 的高低做為能力的指標，因為它直接反映了車手在乳酸閾值下能輸出多少功率，這可是長距離比賽的致勝關鍵之一。但目前最普及、也是本書所介紹的 FTP 檢測，是採用 20 分鐘全力騎乘的功率，乘以 0.95 來推估 60 分鐘的可維持功率，雖然這對大部分人來說是準確的，但不得不承認 20 分鐘跟 60 分鐘，甚至 90 分鐘以上的平均功率所使用的能量系統仍然有一些差異。20 分鐘全力騎乘雖然也是以有氧系統為主，但由於時間較短，無氧系統仍然有一定的參與比例，所以 20 分鐘的平均功率高不一定就代表可以在長達 3 ～ 4 小時的比賽中，贏過 20 分鐘平均功率較低的車手。但 60 分鐘，甚至是 90 分鐘以上的騎乘，幾乎是百分之百由有氧系統提供能量，同時也比較貼近實際比賽的時間，因此更適合用來檢視車手真實的

有氧續航力。所以，區間 4 的功率衰退分析可以找出選手目前的「真實有氧能力」。

| | | 3 分鐘 | 5 分鐘 | 級別 | 8 分鐘 | 級別 |
|---|---|---|---|---|---|---|
| C選手 | 區間 5 | 295W | 261W（衰退 11%） | 平均值 | 250W（衰退 15%） | 低於平均值 |
| | | 20 分鐘 | 60 分鐘 | 級別 | 90 分鐘 | 級別 |
| | 區間 4 | 232W | 210W（衰退 9%） | 高於平均值 | 182W（衰退 22%） | 高於平均值 |

　　C 選手是一位登山型車手，根據 20 分鐘的最大平均功率 232W，他的 FTP 應該是 220W。不過，他在一次長達 1 小時的個人計時賽中，NP 只有 210W，比起 20 分鐘的 232W 衰退了 9% 之多。另外，在一次高強度的長途訓練中，90 分鐘最大 NP 只有 182W，等於衰退了 22%，所以他區間 4 的級別是「高於平均值」，代表他是屬於典型的有氧耐力不足的車手。不論他的目標是長距離的登山賽（如武嶺登山王）、平地公路賽或是個人計時賽，長時間有氧耐力都將會是他進步的阻礙，所以在之後的訓練應該要花六～八週進行區間 2 和 3 的有氧耐力騎乘，建立更強大的有氧基礎，並逐漸加入區間 4 和 5 的間歇訓練，如此下一個賽季的表現將會大幅改善。另外，可以注意到 C 選手在區間 5 的表現上較為優秀，特別是 5 ～ 8 分鐘的階段，3 分鐘的最大平均功率有 295W，到 8 分鐘還高達 250W（只衰退了 15%），代表他的次最大功率輸出耐力相當出色。這類選手在比賽中通常可以做出有效的高強度攻擊（突圍）。

【第4章】

# 功率數據需要分析才有價值

如果你只是用功率計做為監控騎乘強度的工具，那麼你只發揮了它百分之五十的價值，因為功率計記錄下來的功率數據，對訓練或比賽後的分析相當重要。這些數據可以讓我們知道這次騎乘整體的強度、所帶來的訓練壓力大小、個人計時賽或鐵人比賽的配速狀況等，對於日後的訓練方向及比賽策略都具有相當的參考價值。

本章將介紹幾個分析功率訓練的專用名詞，包括標準化功率、強度係數、訓練壓力指數等，理解數據背後的原理以及它所帶來的意義，就更能透徹了解每一筆紀錄的情況，以及掌握到自己在體能上的變化。

# 1.

## 反映現實的功率值 ——標準化功率（NP）

　　不論是一般訓練或是比賽，也無關於騎士的能力，騎乘的時候是不可能穩定在固定的功率值上，或多或少會出現一些起伏變化，這對剛使用功率計的人來說可能會覺得很弔詭，甚至會有點無所適從。

　　其實在騎乘過程當中，特別是長時間的騎乘，會出現很多因素造成功率無法穩定維持，例如不同的風向與風力大小、從平地到爬坡、與其他選手輪流掩護擋風（輪車）、從集團中做出攻擊逃脫，或是進行好幾趟高強度間歇訓練等。在這些外在因素的影響下，功率經常會出現大幅度的變動。如果我們都只看平均功率（Average Power，AP），即訓練時間內功率的平均值，通常會與實際的騎乘強度出現落差。特別是在騎乘過程中經常發生功率瞬間落差很大的時候（例如 1 秒前還是 200W，1 秒後為了加速而飆高到 550W，到下坡時又回落到 150W），就會出現低估實際訓練或比賽強度的情況，最終導致平均功率無法呈現出訓練或比賽強度的「原貌」。此外，功率不斷大幅度地變動，代表騎士在過程中經常加速與減速，這樣會加快醣類的消耗速度，而身體中的醣類存量很少，當消耗太快時會加速疲勞的發生，這對於個人計時賽或鐵人三項比賽並不好。總之，如果都只看平均功率沒有太大意義，這也促成了「標準化功率」（Normalized Power, NP）的誕生。

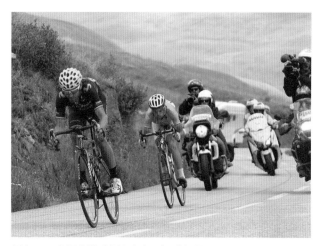

圖表 4‧1　自行車選手在比賽中互相「攻擊」。

圖片來源：https://zh.wikipedia.org/wiki/File:Tour_de_France_2015,_valverde_nibali_(20054727082).jpg

　　為了解決功率飄忽不定及平均功率低估騎乘強度的難題，安德魯‧考根博士與亨特‧艾倫兩位功率專家提出了一套特別的算法來重新計算功率，將這些外在與內在的因素排除掉，讓不同訓練或競賽所記錄下來的功率值能夠表達出更貼近實際的強度，讓分析更具參考價值。他們將此算法所計算出來的功率值命名為「標準化功率」，它包含了兩個重要的訊息：

- 對於騎乘強度變化所引起的生理反應，並不會立即性地造成變化，而是在一段可預期的時間內發生。也就是說，假如比賽剛開始就全力衝刺 5 分鐘，就算之後回到中強度繼續騎，但到比賽後段（可能是 2 小時後）還是會受到剛開始 5 分鐘的影響而感到疲勞。

- 很多耐力運動的關鍵生理反應（例如醣類使用的多寡、血液中乳酸的濃度、壓力荷爾蒙濃度、神經系統的疲勞程度等）與騎乘強度之間都呈現曲線關係，而非直線關係。通常在 FTP 以下的強度時，身體可以很有效地利用有氧系統產生能量，所以我們可以維持一段長時間也不

會感到疲累；一旦超過 FTP 這個臨界點，身體將自動提高無氧系統的運作比例，乳酸會快速上升，同時亦會加速疲勞的發生。

　　換言之，經過重新計算的標準化功率，將更符合實際的騎乘強度，以及騎士對該次訓練或比賽的感受。例如某次 1 小時的訓練其平均功率是 150W，而標準化功率是 190W，你的感覺應該是穩定地以 190W 騎了 1 個小時，而不是以 150W 騎這 1 小時。現在你可能會好奇，如此神奇的標準化功率到底是怎樣計算出來的，下面就是它的計算方式：

1. 先把某一次的訓練紀錄以 30 秒為一個區間來分割，例如一次 30 分鐘的訓練就可以切成 60 個區間，並記錄每一個區間的平均功率。
2. 將步驟 1 所切割出來的每一個區間的平均功率分別進行四次方。例如上述 60 個區間的第一個區間平均是 200W，我們就要取 $200^4 = 1600000000$。
3. 將所有區間四次方後的數值相加，並取得平均值。
4. 將計算出來的平均值再開四次方的根號（此為四次方均根），得到的數值就是該次訓練或比賽的標準化功率。

　　透過重新計算的標準化功率，讓我們能更準確地得知每筆紀錄的實際騎乘強度，下面的例子將讓騎乘者更加明白標準化功率的意義所在。

　　我從資料庫中找出兩次訓練紀錄，一次是穩定功率的長距離有氧騎乘，平均功率 152W；另一次則是六趟 5 分鐘 250W 的高強度間隔訓練，加上每一趟的 5 分鐘休息時間所計算出來的平均功率只有 143W。雖然長距離有氧訓練的平均功率較高，但想必大家都知道哪一次的訓練比較累人，到底兩者之間的強度相差多少呢？標準化功率可以告訴我們答案。

經過電腦計算後，標準化功率告訴我們，長距離騎乘的實際騎乘功率為 154W（因為是穩定功率，所以標準化功率與平均功率相差甚少），而六趟高強度間歇訓練的 NP 卻是 202W，由此可知兩次訓練之間實際上有 48W 的差距。接下來介紹的「強度係數」，將能夠讓選手或教練更容易比較每次訓練之間的強度差異。

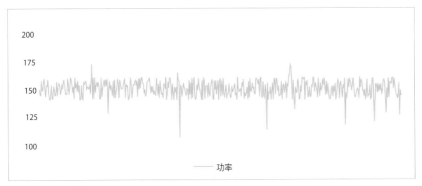

圖表 4‧2　穩定功率長距離騎乘，平均功率 152W，標準化功率 154W。

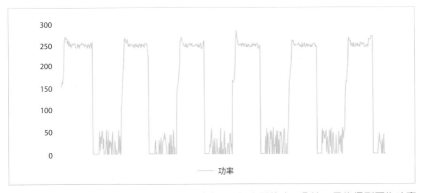

圖表 4‧3　六趟 5 分鐘 250W 的高強度間隔訓練，每趟之間休息 5 分鐘，最後得到平均功率 143W，標準化功率 202W。

## 2. 利用強度係數（IF）分析騎乘的艱難度

　　有了標準化功率之後，每次訓練的強度就很明確了，一次 NP 是 180W 的訓練當然會比 NP 是 220W 的輕鬆，而兩次訓練的強度相差了 40W。不過這對業餘者或一般車友而言，可能無法快速地理解到這兩次訓練有多輕鬆或多勞累，因為標準化功率也只不過是一個瓦特數而已。當然也可以直接問選手每次訓練的自覺強度[1]有多高，但這始終是一個主觀的數字，有時候並不十分準確，特別是初學者對運動強度還不太熟悉的階段，或是對於愛逞強的選手也相當不準。因此，一個易懂又客觀的強度表達方式在科學化訓練中就顯得相當重要，而功率訓練中的「強度係數」（Intensity Factor，IF）可說是最佳的解答。

　　簡單來說，強度係數就是指該次訓練的強度對於你個人目前的能力來說，是屬於輕鬆、中等，還是困難。它不是選手主觀的看法，而是根據紀錄中的標準化功率去計算。強度係數的計算方式非常簡單，只

【注】1　自覺強度量表（Rating of Perceived Exertion，RPE）是由瑞典生理學家柏格（Gunnar Borg）於一九六二年所創，是以自己的感覺來評估運動強度的方法。通常運動中的自覺強度以 6～20 的數字來代表，7 表示非常輕鬆（very, very light）、11 表示稍微輕鬆（fairly light）、13 表示有點吃力（somewhat hard）、19 表示非常吃力（very, very hard）。

要把**單次訓練或比賽的標準化功率除以你的 FTP，就可以得知該次的強度係數**。以上文為例，如果那位選手的 FTP 是 250W 的話，那麼 NP 是 180W 的訓練強度係數就是 0.72（180÷250），而另一次 NP 是 220W 的強度係數就是 0.88（220÷250），數值愈大代表整體強度愈高。所以，強度係數是以個人的 FTP 做為基準，再透過標準化功率來得知這次訓練對你來說屬於哪一種強度。換言之，如果以自己的 FTP 穩定騎 1 個小時，強度係數應該會剛好等於或非常接近 。

強度係數也可以用來當作個人計時賽或鐵人三項比賽的配速依據。以鐵人三項 Ironman 世界錦標賽（Ironman World Championships）中的 226km 職業選手為例，他們在長達 180 公里的自行車項目都會把強度係數維持在 0.78 ～ 0.82 之間，也就是說他們能夠以約 80% 的 FTP 維持 4 個多小時，並且在之後的馬拉松跑出 3 小時左右的成績。

回過頭來看看離我們比較接近的 Ironman 業餘選手，他們在 226km 比賽中的自行車分段，強度係數大約會落在 0.65 ～ 0.75 之間，區間範圍較大主要是因為選手間各有不同的強弱項與策略。例如自行車項目較強的選手，可能會選擇騎保守一點（接近 0.65），讓後面的馬拉松可以「舒適」一點；而路跑項目較強、但騎乘能力較弱的選手，則可能會選擇在自行車項目上積極一點（接近 0.75），讓自行車分段時間不會輸給競爭選手太多，並利用路跑項目的優勢來追擊對手。

下表是在不同訓練、比賽中常見的強度係數，日後在訓練時可以做為參考之用。例如一次訓練的標準化功率是 210W，你的 FTP 是 250W 的話，那麼可得出強度係數為 0.84，從表中可對照出該次訓練應該是屬於長時間的耐力訓練。如果不是的話，那麼很有可能是你的 FTP 進步或退步了，造成強度係數的偏差。另外，如果在一次約 1 小時的訓練當中

強度係數大於 1.05 時，即表示你的 FTP 已經進步了，你應該找時間進行一次 FTP 檢測，並更新目前的訓練強度區間。

圖表4‧4 強度係數分類：

| 訓練或競賽類型 | 強度係數 (IF) |
|---|---|
| 輕鬆恢復騎。 | < 0.75 |
| 長時間有氧耐力騎。 | 0.75～0.85 |
| 節奏騎、大於 2.5 小時的公路賽。 | 0.85～0.95 |
| 乳酸閾值間歇訓練、少於 2.5 小時的公路賽、繞圈賽、長距離個人計時賽（如 40 公里個人計時賽）。 | 0.95～1.05 |
| 短距離個人計時賽（如 15 公里個人計時賽）、場地自行車記分賽。 | 1.05～1.15 |
| 超短距離計時賽（如 6 公里個人計時賽）、場地追逐賽。 | > 1.15 |

資料來源：TrainingPeaks：「Normalized Power, Intensity Factor and Training Stress Score」

# 變動指數（VI）
# 讓自行車也可以「配速」

　　在自行車比賽，最後的勝利者並不一定是功率輸出最多的人，因為決定勝負的因素很多，功率只是其中一小部分而已，有時候團隊戰術的執行，以及車手本身的經驗可能才是致勝的關鍵。不過，如果想要在個人計時賽或是鐵人三項比賽中獲勝，功率的高低就占了極大的因素，因為在個人計時項目中車手必須以自己的力量前進，唯一的策略就是盡可能把功率「平均極大化」，而這關係到一項重要能力——選手在比賽過程中的「配速」能力。

　　就如同長距離跑步跟游泳一樣，好的配速能力對於選手能否在比賽中表現出該有的體能水準，有舉足輕重的影響。但游泳跟跑步的配速相對簡單得多，通常只要計算實際的前進速度，就可以代表特定的強度。例如一位跑者已經知道自己的馬拉松配速是每公里 5 分 10 秒、馬拉松心率是每分鐘 160 下，那麼在馬拉松比賽時只要跑在這個配速跟心率附近，通常就能跑出不錯的成績。但對自行車而言，路面起伏跟風阻因素等都會對速度造成很大的影響，所以不可能用時速來配速；而功率代表著選手目前正輸出多少力量，只要力量輸出夠穩定，通常也就能夠把平均功率極大化，因此使用功率計來配速是更合適、也更準確的方式。

變動指數（Variable Index，VI）可用來表示訓練或比賽中功率輸出的平穩程度，是騎乘過程中配速穩不穩定的依據，通常用於訓練或比賽後的分析。**標準化功率除以平均功率的比值就是變動指數**，一般來說變動指數愈趨近1，代表全程的輸出愈穩定。變動指數愈高，通常是因為騎乘過程中出現很多間歇性的高強度輸出（例如遇上陡坡、追趕前方選手、擺脫後方選手時的高強度騎乘），這樣會造成體內的醣類快速消耗，疲勞也會因此加速產生。在紀錄圖表上面會看到很多高度不一的「高峰」，這些間斷的高功率輸出會導致整體的標準化功率提高，與平均功率的差距愈大，變動指數就會愈高。

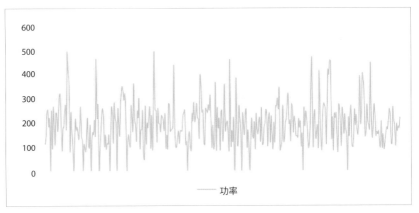

圖表4.5　當功率的「高峰」愈多或愈高，標準化功率就愈高，離平均功率就愈遠，變動指數因此變得愈高。上圖是一名自行車手一次比賽的功率紀錄，平均功率181W，標準化功率216W，變動指數為1.19，是一次典型的公路賽事。

對於個人計時賽和鐵人三項比賽來說，這個數值尤其重要，因為在自行車項目的功率輸出變動愈少，代表過程中的能量消耗相對穩定，如此才能在長時間內把功率平均地極大化，也就是以更接近FTP的水平騎完全程。如果在騎乘當中經常加、減速，或是遇到上坡時為了維持原來

速度而奮力踩踏，這樣會令疲勞加速產生，很可能讓選手提早「爆掉」。以下是一些常見自行車比賽會得到的變動指數，可以看到個人計時賽的項目普遍變動指數較低，而集體騎乘的公路賽事則比較高。

圖表4·6 常見自行車賽事的變動指數：

| 賽事種類 | 變動指數 |
|---|---|
| 穩定功率訓練 | 1.00～1.02 |
| 平路公路賽 | 1.00～1.06 |
| 平路計時賽（鐵人賽） | 1.00～1.04 |
| 山路計時賽 | 1.00～1.06 |
| 平路繞圈賽 | 1.06～1.35 |
| 丘陵地繞圈賽 | 1.13～1.50 |
| 山路公路賽 | 1.20～1.35 |
| 登山車比賽 | 1.13～1.50 |

資料來源：Hunter Allen, Andrew Coggan, Ph.D., 2010, Training and Racing with a Power Meter, 2nd Edition.

得到某次比賽的變動指數後，我們就可以為日後的訓練設定目標。對鐵人三項選手來說，變動指數最好都能控制在 1 ～ 1.05 以內，接下來的路跑項目通常會有比較好的表現；職業鐵人三項選手在 180 公里的自行車路段中，一般都能夠把變動指數維持在 1.06 之內。所以在之後的長距離騎乘或是模擬個人計時訓練，最好都能以小於 1.06 為目標，習慣如何以穩定的功率前進，讓這種能力成為身體的一部分，在下次比賽時就能自然而然地騎出更低的變動指數。

## 遇到上下坡時該怎麼騎？

在比賽中常遇到的問題，除了配速之外，就是遇到下坡時該怎麼辦？要加大力度踩踏嗎？還是輕輕跟著踏板轉動？抑或其實只要滑行就可以？

著名運動生理學家及鐵人三項教練艾倫·古臣（Alan Couzens）提出了「50-40-30-20-10原則」，告訴我們在不同的速度下，應該要採取什麼行動，這套原則可以應用在所有自行車項目上：

| 當自行車速度…… | 你應該…… |
|---|---|
| 大於 50 公里／時（31 英里／時） | 停止踩踏，讓自行車滑行並採取風阻較低的騎乘姿勢。 |
| 處於 40 公里／時（25 英里／時）附近 | 降低輸出的功率，低於目標功率。 |
| 處於 30 公里／時（19 英里／時）附近 | 穩定地騎在目標功率。 |
| 處於 20 公里／時（12 英里／時）附近 | 用力一點騎，此時功率應該會比目標功率再高一點。 |
| 處於 10 公里／時（6 英里／時）附近 | 再用力一點騎，此時功率應該會遠高於目標功率。 |

簡單來說就是「遇到下坡時保留體力，遇到爬坡時則用力快速通過。」有了這套原則後，下坡該怎麼騎這個問題便迎刃而解了。如果下陡坡時時速達到56km/h，就應該採取低風阻的姿勢，停止踩踏讓車子自由滑行。但如果只是緩下坡，時速處於43km/h左右，則應該降低功率輸出，輕快地通過路段，以保留更多體力在更需要能量的地方。而當遇上陡坡的時候，時速只有12km/h，那就應該要用力踩踏，盡量維持住速度跟節奏，避免「定干」的情況發生。

# 鐵人三項比賽的配速策略

在日常訓練中，我們為了達成不同的訓練目標，可能需要觀察各種數據，例如看 FTP 百分比、迴轉速、心率等。但當我們去參加一場比賽，主要是希望在限定距離內把現有的體能、肌力、技巧完美地發揮出來，目的就是要突破自我、追求最好的成績（不只以完賽為目標）。況且，在比賽當中觀看太多資訊只會讓自己分心，影響到比賽。基於與訓練在本質上的不同，比賽時所根據的配速區間也會有所不同。因此，在比賽中只需要專注在最重要的事情上——「配速」，而且要用最簡單的方式執行。以下將說明該用什麼方法來幫助自己在個人計時賽項目中配速。

功率計之所以對個人計時賽及鐵人三項比賽來說是很好的配速工具，是因為我們當下就能知道目前的強度會不會過高或過低，在騎乘中只要把功率平穩地控制在一定的範圍內，一般都能夠騎出很不錯的成績，最起碼能夠保證不會「爆掉」（前提是訓練要夠扎實，而且知道準確的 FTP）。

我根據過去的比賽經驗，以及參考不同文獻與他人的臨床經驗，最終分別以 FTP 百分比、最大心率法（%HRM）及閾值心率法（%LTHR），訂出三種鐵人比賽距離的配速策略：

| 賽事距離 | FTP% | 最大心率法（%HRM） | 閾值心率法（%LTHR） |
|---|---|---|---|
| 半程標鐵（25.75KM） | 90~105% | 88~96% | 100~106% |
| 標準賽事（51.5KM） | 85~95% | 84~92% | 93~97% |
| 半程超鐵（113KM） | 75~85% | 78~88% | 84~89% |
| 全程超鐵（226KM） | 65~80% | 65~76% | 74~81% |

圖表4-7 最大心率及閾值心率的檢測方式在〈功率跟心率並非對立，而是互補〉裡有詳細說明。

　　大家可能會問：「FTP 百分比的區間範圍那麼大，應該要騎在上限還是下限比較好？」以範圍最大的全程超鐵（226KM）為例，如果選手的 FTP 是 250W，比賽時的區間就會落在 163 ～ 200W 之間，上限跟下限就差了 37W 之多，這位選手該選擇偏向哪一邊比較好呢？

　　這個問題其實應該問選手自己，為目標比賽準備了多久？訓練量的多寡？一般而言，不管是哪一種距離，菁英選手通常都可以以偏向上限值來完成，而不影響隨後的路跑表現。在上一章也提到 Ironman 的職業選手，在 180 公里的自行車項目中的強度係數會落在 0.78 ～ 0.82 之間。但對於一般的業餘選手或是一星期訓練不到四天的人來說，比賽的配速最好是落在建議區間的中間或偏向下限完成，對於路跑的表現影響比較沒那麼大，像 Ironman 的業餘選手自行車項目的強度係數會落在 0.65 ～ 0.75 之間。

　　至於另外兩欄是目前兩種最主流的心率法，主要是給沒有功率計但有心率裝置的讀者參考，在比賽時可以透過監看心率的方式控制配速。

同樣地，菁英選手通常都能夠以接近上限值完成。例如在一場標鐵賽事中，菁英選手能以接近最大心率的 90% 左右完成 40 公里自行車，而一般業餘選手則建議接近中間或偏向下限完成。

## 實戰攻略

對於鐵人三項選手來說，自行車項目的配速是否穩定決定了路跑表現的好壞。因此，在比賽時最好能依據一個範圍更小的區間，這個區間最好是經由訓練時的經驗中找出來。以第一次挑戰 226 公里超級鐵人的選手為例，他的 FTP 是 219W，從圖表 4·7 可得出他在比賽中的區間應該要落在 142～175W 之間，但由於他是第一次參加超級鐵人賽，而且在此之前長距離騎乘的經驗也不多，所以他保守估計比賽時的功率值應該落在 142～155W 之間（65 到 70% FTP）。經過數次長達 3～4 個小時的長程訓練後，標準化功率就落在 145～155W 之間，這樣能讓他更確定這個區間就是比賽 180 公里自行車時最舒適的區域。有了這個明確的目標後，比賽時就不用再像訓練時盯著 FTP 百分比了，而是專心地把標準化功率控制在 145～155W 之間。因為標準化功率已經去除掉外在因素（坡度、風向、溫度）的影響，讓我們知道更真實的騎乘強度，透過它就能馬上了解目前的強度有沒有超出或低於賽前的預設。而且標準化功率相對於 FTP 百分比更加穩定（數字不會變化太大），可以讓比賽時的配速更得心應手。

另外，在「標準化功率」的旁邊可以放置「平均功率」欄位，鐵人賽或個人計時賽的理想目標是要讓這兩個數據愈接近愈好，對功率配速還不熟練的朋友可以先以兩者不相差 10% 為目標（或 10～15W 之內）。例如目標 NP 是 240W 的話，比賽時的平均功率就不應低於 228W。兩

者愈接近，變動指數就會愈接近 1，代表這是近乎完美的配速，菁英選手的變動指數通常會在 1.02 ～ 1.06 之間。

| 30 秒平均功率 |
|:---:|
| **166**w |

| 目前速度 |
|:---:|
| **__.__** km h |

| 功率 - %FTP |
|:---:|
| **71%** |

| 功率 - 單圈NP | 單圈功率 |
|:---:|:---:|
| **138**w | **135**w |

| 儲備心率% | 迴轉數 |
|:---:|:---:|
| **55%** | **82** rpm |

圖表 4·8
在 Garmin 碼錶中可顯示「標準化功率」（功率 - 單圈 NP）跟「平均功率」（單圈功率）欄位，個人計時賽或鐵人三項比賽時這兩個功率數愈接近愈好。

# 用訓練壓力指數（TSS）
# 客觀量化訓練量

<span style="float:right">5.</span>

功率訓練中的訓練壓力指數（Training Stress Score，TSS）其實就是「訓練量」的其中一種表示形式，它可用來代表該次訓練為身體帶來多少壓力，數字愈大代表壓力愈高，休息天數就應該愈多，有了 TSS 我們就能更客觀地量化每次訓練量的多寡。

**訓練壓力指數 = [( 秒數 × 標準化功率 × 強度係數 ) ÷ (FTP × 3,600)] × 100**

從公式可見，TSS 同時考量到個人體能水平（FTP）、訓練強度（IF）與訓練時間，所以能計算出更準確的訓練量。例如某選手以自己的 FTP 強度（假設是 250W）騎 1 個小時，TSS 會剛好等於 100 點，但換成另一個 FTP 是 300W 的人，以同樣 250W 騎 1 個小時，得到的 TSS 卻不會是 100 點，因為這兩個人的 FTP 相差 50W，代表兩者在實力上有一定差距，所以騎同樣的功率所帶來的訓練負荷也會不一樣。

有了每次訓練的 TSS 之後，我們知道數字愈大代表愈需要時間恢復，那麼該如何界定不同的分數需要休息多久呢？以下是 TrainingPeaks 對不同 TSS 所訂的建議：

● 低於 150：帶來輕度疲勞，隔天可以進行短時間低強度的恢復騎乘。

- 150 ～ 300：帶來中等疲勞，疲勞感會延續到隔天，建議休息一天，期間可進行短時間低強度的恢復騎乘。
- 300 ～ 450：帶來高度疲勞，疲勞感會延續兩天，建議休息兩天，期間可進行短時間低強度的恢復騎乘。
- 大於 450：帶來極度疲勞，疲勞感會延續三天以上，建議休息兩到三天，期間可進行短時間低強度的恢復騎乘。

不過，這個界定並不一定適合所有人，因為它沒有考慮到每個人的訓練背景、體能程度、恢復能力等各有不同，儘管得到同樣的 TSS，所需要的休息時間也會不盡相同。經過長年訓練的職業自行車手，他們在季外準備期，平均每天可以承受 150 ～ 250 點以上的 TSS，但卻不會陷入過度訓練；但對剛訓練不久的人來說，一次 150 點的訓練可能就需要整整兩天的休息才能恢復過來。在下一節將會說明如何根據個人的體能，找出適合自己的 TSS。

有了 TSS 之後，我們便可以更精確地量化每一天、每週、每個月，甚至每一個週期的訓練量變化與趨勢，即時得知今天的訓練有沒有超出身體所能承受的量，或是騎出去的 2、3 個小時到底練得夠不夠，藉此逐步提高身體所能承受的 TSS，更有效率地打造出更強的體能。

# 從 TSS 量化自己的體能、
# 疲勞及狀況

<span style="font-size:2em">6.</span>

TSS 是代表每次訓練為身體帶來的壓力，這個數據除了讓我們了解身體需要多久的恢復時間之外，還能夠讓我知道什麼呢？

國外著名訓練平台 TrainingPeaks 利用運動員長期記錄下來的 TSS，創造出「運動表現管理圖表」（Performance Management Chart，PMC），這個表格主要是用來告訴運動員目前體能累積到什麼程度、身體的疲勞程度，還有告訴運動員現在是否處於最佳狀況。運動生理學告訴我們，要在目標比賽中達到最佳的「體能狀況」，在賽前必須先經過一段漫長且符合超負荷原則（Overload）的週期化訓練（Periodization），打造出比之前更高水平的體能，並且在賽前幾週逐漸減量，讓身體累積的疲勞經過休息後獲得恢復，以達到「超補償」（Supercompensation）的最大效果，如此才能讓體能狀況達至巔峰。如果沒有針對比賽進行充分且適當的訓練，體能只會原地打轉，甚至會不斷地衰退，到比賽那天表現當然不會好。但如果一直進行大量訓練，沒有在賽前安排恢復，比賽結果也不會是你最好的表現，因為身體仍處於相對疲勞的狀態，無法把累積下來的體能好好發揮。

所以，要在目標比賽當天達到當前最理想的「狀況」，你的「體能」

跟「疲勞」就必須先取得合理的平衡，任何一項過高或過低都會對比賽表現造成不利影響。PMC 就是利用這個概念，透過每天記錄的訓練量（TSS），評估運動員目前的「體能」、「疲勞」跟「狀況」，分別量化成三個數據，並將每天不同的變化勾畫出三條曲線，以視覺化的方式呈現出來：

## CTL：長期訓練量（Chronic Training Load）

一般定義為過去四十二天（六週）TSS 的平均值，可代表你目前累積所能承受的訓練量。身體會因為訓練刺激而做出超補償反應，從而讓體能水平提升；而當你的體能變強之後，就能吃下更多的訓練量，體能將會持續獲得提升。同樣地，CTL 也會因為累計的 TSS 減少（可能是長期減量或停止訓練）而造成體能下降，這時候自然難以承受原來的訓練量。因此，CTL 亦可表達出運動員目前的「體能程度」（Fitness），CTL愈高代表該運動員目前的體能愈好，反之亦然。如果訓練得當，在最理想的情況下，CTL 的最高峰會出現在目標比賽前二～三週，然後會因賽前的減量訓練而略為下降。但是，不要誤以為 CTL 愈高就愈好、愈強，因為它只是根據 TSS 的高低來評估你訓練了多少，但 TSS 並不知道當中的「訓練品質」。例如同樣是 TSS 為 150 點的訓練，有可能是針對目標賽事而進行高質量訓練，也有可能只是時間比較久的悠閒約騎，但 CTL本身並無法把這些「實情」反映出來。

## ATL：短期訓練量（Acute Training Load）

一般定義為最近七天 TSS 的平均值，可代表目前身體的「疲勞程度」（Fatigue）。一週當中所累積的 TSS 愈高，表示身體承受了愈多的訓練

壓力，疲勞程度固然會愈高，因此 ALT 可以用來評估運動員最近的疲勞情況。在規律訓練的情況下，ATL 曲線將會逐漸攀升，曲線的斜率也可以表現出疲勞的強弱，斜率愈高，疲勞的感覺會愈重。

## TSB：訓練壓力平衡（Training Stress Balance）

今天的 TSB 是由昨天的 CTL 減去 ATL 所計算出來，可以表示為運動員目前的體能狀況（Form）。根據 TrainingPeaks 的說法，當 TSB 這個數值為正時（大於零）代表體能狀態較佳，適合進行比賽。但並不一定是愈高愈好，如果 TSB 超過 25 的話，很可能是因為減量訓練太久，或是完全停止訓練所致，雖然疲勞幾乎會完全消除，但同時體能亦會因此而下降太多，運動表現反而更差。如果是負數的話，那可能是代表身體仍累積不少疲勞，所以目前還不是你的最佳狀況，此時進行比賽不一定能達到理想的成績。另外要注意的是，不建議長期讓 TSB 停留在 -10 ～ 10 之間，因為這代表目前的訓練對你來說並不具有明顯的刺激效果，訓練量不足只會讓體能停留在目前的水平。一般而言，持續地進行規律訓練時（特別是季外準備期或基礎期），TSB 應該會在 -30 ～ -10 之間徘徊。在平日訓練期間 TSB 最好不要低於 -30（對訓練不到一年的新手來說是 -20），不然有可能會降低近期訓練的達成率（強度拉不上去或無法維持該完成的時數或趟數）；長期低於 -30 很可能是過度訓練的警訊，應立即安排休息或減量，讓 TSB 回到 0 ～ -10 再恢復常規訓練。最後，根據過去的經驗，TSB 在 5 ～ 20 之間通常會是最適合比賽的狀況，亦即「體能」跟「疲勞」已經取得合理的平衡，此時進行競賽通常會有很不錯的表現，當然也會有例外的情況，但最起碼你的生理跟心理都會覺得「準備好了！」

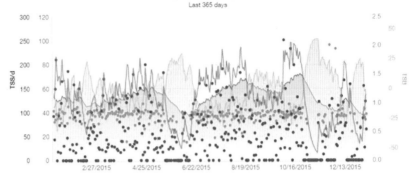

圖表 4·9 TrainingPeaks 上的「運動表現管理圖表」。藍線代表 CTL（體能）、紫線代表 ATL（疲勞）、黃線代表 TSB（狀況）、紅點是 TSS（訓練量）、藍點是 IF（強度係數），從圖表中可以看出這名運動員在一年當中各方面的起伏變化。

　　對於教練跟選手來說，CTL 是一個很好的參考數字，因為它代表了運動員目前的體能程度，透過運動員目前的 CTL，便可以概括地找出適合這個人的訓練量。我把運動員的訓練以訓練量的多寡簡單分成三大類，分別是高、中、低負荷訓練。高負荷可能是週末的長時間有氧騎乘訓練、節奏騎，或是間中穿插幾趟高強度間歇的長距離團練（Group Ride），這些訓練都會帶來很高的 TSS，訓練後通常需要一～二天的休息。中負荷可能是週間的有氧耐力騎乘，或是總時間較短的中強度間歇訓練，訓練後不會覺得太累，隔天還可以進行輕度訓練，甚至再安排一次中負荷訓練。低負荷則是在輕鬆日安排的動態恢復訓練，或是簡單的騎乘訓練，一般不會對身體帶來太多負擔。以下是這三種類型訓練的 TSS 計算方式：

- 高負荷的 TSS：CTL 增加 75 ～ 150%
- 中負荷的 TSS：CTL 增加 20 ～ 50%

094　徹底看懂自行車功率訓練數據

- 低負荷的 TSS：CTL 減少 10 ～ 30%

例如一位運動員目前的 CTL 是 70 點的話，那麼這三類訓練的 TSS 應該會是：

- 高負荷訓練：122 ～ 175 點
- 中負荷訓練：84 ～ 105 點
- 低負荷訓練：49 ～ 63 點

所以，這位運動員如果要在週末進行一次 LSD 訓練，最好能把 TSS 控制在 122 ～ 175 點之間；如果今天安排的是輕鬆恢復日，那麼當日訓練所累積的 TSS 就不應超過 63 點。

在圖表上 CTL 曲線應該是穩定且持續地上升，而不是忽然上升很多（單次訓練量很高），然後又急速下降（停止訓練好幾天）。一般建議 CTL 每週最多增長 5 ～ 8 點是較合理且安全的範圍，在這個範圍內確保體能穩定上升的同時，也避免了過度訓練的風險。而起伏不斷的情況最常發生在「週末騎士」身上，他們在週間因為工作或家庭因素甚少進行訓練，到了週末時間較為充裕，一天就騎上 100、200 公里，但長期下來他們的體能並不會因此而提升（因為週間停止訓練會抵銷掉週末的訓練效果），甚至會有很大機率因為突然大量訓練而發生運動傷害。

# 7.
# 做功的意義
## ——訓練及比賽的補給策略

　　能量以很多種方式存在，包括光能、熱能、動能、電能等，它可以從一種形式轉換成另一種形式，在能量的轉換中如果產生了位移，就稱為「做功」（Work）。所以不管是走路、騎車、打電腦、衝刺 100 米等都是在做功，而這裡特別是指騎自行車所做的功。透過功率計，碼錶就能夠記錄輸出的功率，同時也能根據功率計算出騎士在騎乘中總共做了多少功，並得知訓練後需要補充多少熱量（卡路里，Calorie）的食物。

　　為什麼用來測量踩踏力量的功率計可以準確計算出身體消耗了多少卡路里？做了多少「功」又跟訓練及比賽有什麼關係？

　　在訓練紀錄中的「功」，指的就是騎士在這次訓練或比賽中輸出（踩踏）能量的總和，亦即在這次訓練當中身體總共消耗了多少能量；持續踩踏的時間愈久，或是在相同時間內所輸出的功率愈高，做功的總量就會愈高。對於自行車訓練來說，如果紀錄上顯示這次訓練的做功數為「2000 千焦耳」（Kilojoules，或以「Kj」表示）的話，那麼大約就等同於身體在這次騎乘內共消耗了 2000 大卡（Kilocalorie，或以「Kcal」表示），因為在功率訓練中，千焦耳跟大卡之間普遍被認定是 1：1 的關係。「功」這個數據的意義在於能夠讓選手或教練更準確地計算出每次訓練

的熱量消耗，從而安排更完美的補給計畫、訓練後的恢復飲食餐單，甚至能幫助職業選手在目標賽事前安排合理的減重計畫。根據 TrainingPeak 的說明，功率計能夠把卡路里消耗的準確度控制在 ±5% 之內。

也許大家會感到疑惑，為什麼在自行車上「做了多少功」就等同於「消耗了多少卡路里」？這背後到底是什麼原理？

在回答這個問題之前，首先我們要分清楚功率、焦耳跟卡路里之間的關係。當我們踩出 1 瓦特的功率（即碼錶上顯示功率為 1W），相等於每秒輸出 1 焦耳（J）的能量，當我們以 100W 持續 1 分鐘，就等於做功 6 千焦耳（100W x 60 秒 = 6kj），所以如果以 250W 持續 1 小時的話，等於做功 900 千焦耳（250W x 3600 秒 = 900kj），如此類推。以一場 5 小時的環法單站賽事為例，這些職業車手們都能在比賽時間內做出 4000 千焦耳以上的功，而業餘車手一次輕鬆的 2 小時騎乘，一般能做功 1000 ～ 1800 千焦耳（視個人的體重與體能而定）。

了解完功率跟焦耳的關係後，再來就是最常聽到的卡路里。我們的食物與運動量通常以卡路里來計算，不過日常攝取的食物的卡路里實在太小了，所以目前普遍以大卡來計算，1 大卡等於 1000 卡路里。一罐 330 毫升的可樂大約 140 大卡、一包競賽用的能量果膠（Energy Gel）約 120 大卡、一碗 200 克的白飯約 225 大卡、一個大麥克漢堡約 560 大卡。

再來就是運動量的消耗，我們需要做功 4.18 焦耳才能消耗 1 卡，說到這裡細心的讀者會發現，剛剛在前面不是說「做了 2000 千焦耳的功，相當於消耗了 2000 大卡」嗎？為什麼又跟現在提到的公式不一樣呢？其實是因為當我們騎車的時候，身體並無法很有效地把卡路里全都轉換成踩踏的能量，而且只有約 20 ～ 25% 的卡路里會被利用來驅動踩踏，其餘 75 ～ 80% 會被轉化成熱能排出體外。也就是說，當我們輸出

1 千焦耳去踩踏時，實際上身體會消耗約 4 千焦耳的能量，其餘的 3 千焦耳是被轉化成熱能從身體散發出去。

現在我們實際來計算看看。當功率計顯示做功 1000 千焦耳時，根據公式計算，理論上應該只消耗了 239.2 大卡（1000kj ÷ 4.18）。但實際上用在驅動踏板的能量只有 20 ～ 25%，其他被轉換成體熱的能量不會被功率計計算到，所以實際的消耗量還要加上這些被體熱所散發出來的卡路里。因此，實際上身體所消耗的卡路里為：239.2 ÷ 22.5% = 1063.1 大卡（20 ～ 25% 取中間值 22.5%），跟功率計測量 1000 千焦耳的做功量十分接近，所以一般來說功率計的千焦耳做功量等同於卡路里消耗量。

剛剛提到，一名環法自行車手完成一場 5 小時的賽事後，大約會做功 4000 千焦耳，直接換算過來就等於消耗了 4000 大卡。所以，他需要吃掉七個大麥克漢堡，或是十八碗白飯才能把消耗的卡路里補充回來（當然選手們會選擇比較健康多元的食物來當作能量來源）。有了功這個數據之後，我們更能掌握在不同的訓練或比賽後，該補充多少食物才足夠。

## 運動過程中的補給不只是為了讓肚子不餓

身體中的能量來源可分成三類：碳水化合物（肝醣）、脂肪跟蛋白質，它們都可以經由身體的代謝系統轉化成能量，提供生活中各種活動所需。至於代謝系統又可分成兩大類：無氧系統跟有氧系統，兩者最大的差別在於有沒有氧氣的參與。簡單來說，無氧系統就是不需要氧氣就能生產能量，有氧系統則需要氧氣的配合才行。

對耐力運動員來說，能量主要是由有氧系統提供，他們經過長期的訓練後，有氧代謝能力都十分強大，身體可以輕易地把上述三種能量來源拿來產生能量。肝醣是最優先的能量來源，由於它不用跟氧氣結合就可以產能（無氧系統），所以動用速度很快、產生的能量也較多，衝刺時主要就是依靠它；不過肝醣的存量很少，在高強度運動下很容易就會消耗完畢。而脂肪則比較「難燒」，大概要經過30分鐘的持續運動後，才會成為主導的燃料，產出身體所需要的能量，低強度運動時，主要就是依靠脂肪來維持能量供給。一般來說，

蛋白質（也就是身上的肌肉）幾乎不會被當作燃料來燒，但耐力運動員例外，因為他們經常要進行長時間的中低強度訓練，假如過程中沒有好好補充能量，當身體中的肝醣耗盡時（通常是超長時間的運動，例如3小時以上的騎乘），蛋白質就會被迫動用來產生能量，意思就是把身體的肌肉組織分解，再轉化成能量輸出去。

而且，在長時間運動後，肌肉中的肌纖維組織會受到不同程度的損傷，此時身體需要蛋白質來進行修補與重健，才能變得更強。如果運動過程中與訓練結束後刻意節食，或沒有補充足夠的碳水化合物與蛋白質，肌肉將無法獲得「材料」做出修復，質量就會每況愈下，虛弱的肌肉沒辦法對關節提供保護，運動傷害將會隨之而發生。因此，運動時進行適當的補給，除了降低饑餓感、延緩疲勞的發生、增加續航力之外，也可以讓身體在訓練後恢復得更快，並有助降低肌肉受損的程度。

# 8. 讓功率計告訴你
## 要補充多少食物才足夠

「功」可以讓我們知道目前身體已經消耗了多少能量，做了 300 功，等同於消耗了 300 大卡。這對於長時間訓練的補給十分實用。以一次 3 小時的有氧騎乘為例，如果穩定地以 160W 騎完全程，大約會消耗 1730 大卡，如果以一個便當 700 大卡來計算，這 3 小時的訓練所消耗的熱量相當於 2.5 個便當，我們當然不會在訓練前就把 2.5 個便當吃完再上路，也不應該等到訓練結束後再一次把所有的熱量填滿。正確的做法應該是採取邊騎邊補給的方式，確保身體有足夠的能量完成訓練，待訓練完成後的 15 ～ 60 分鐘內馬上再進行更完整的補充，攝取身體需要的能量跟養分，修復與重建肌肉組織。

在運動過程中，身體的消化系統不會像休息狀態時那麼有效率。當我們運動的時候，大部分血液都會集中在作用肌群當中，像騎車的時候血液就會集中在兩條腿上，這樣才能運送更多的能量到正在做功的肌肉當中。消化食物其實也需要能量，需要能量的組織當然也需要血液來運送，但人體中的血液量是固定的，當血液大都忙著把能量輸送到雙腿時，內臟的血液量自然就會變少，消化能力也會隨之下降，因此運動中的消化能力會變得較差。

所以，運動過程中的補給不能消耗多少熱量就補充多少熱量的食物。騎車過程中一直吃東西就像是消化系統跟作用肌群互相爭奪血液，兩邊都需要血液來運送能量，但身體裡的血液量就那麼多，可想而知兩邊都不會得到好結果，除了可能會出現消化不良跟腹痛之外，騎車的表現也勢必受到影響。因此，騎乘時通常只會進行簡單的補充，常見的有能量果膠、香蕉、巧克力等高能量又容易消化的食物。

一包能量果膠和一根香蕉的熱量相當，大約 100～120 大卡，如果在 3 小時的騎乘中補充了四根香蕉，代表你至少還有 1250 大卡（1730－480）需要補充，也就是約 1.5 個便當的分量。有些人在剛訓練完後可能沒有太大的食慾，但不代表你不用把流失的能量補充回來。訓練後補充的食物可以以四份碳水化合物對一份蛋白質的比例，把大部分的熱量（約 600～800 大卡）先補充回來，待消化差不多之後再進行第二次進食，把餘下約 400～600 大卡的熱量補充過來。

## 超級鐵人三項比賽的補給策略

隨著比賽項目的距離愈長，選手的補給策略就愈顯得重要。一場半程標鐵（25.75 公里）或標準鐵人賽（51.5 公里），也許只需要補充一、兩包能量果膠或一點食物便足夠完賽；對於完成時間較短的選手來說，就算沒有進行補給說不定也不會有太大影響。但半程超鐵賽（113 公里）動輒就超過 4～6 小時以上，超級鐵人賽（226 公里）中更要游泳 3.8 公里、騎 180 公里，最後再跑一場馬拉松（42.195 公里），即便是世界最頂尖的選手，至少也要 8～9 個小時才能完成，大部分人都會超過 12 小時以上。選手在這些賽事中攝取的能量及水分是否足夠，甚至補充

時機是否恰當，都會直接影響到競賽狀態跟比賽成績。所以，在這種超長距離的賽事中要吃多少東西，以及要在什麼時候吃都是學問。

在這種長距離賽事當中，選手們最常遇到的補給問題包括：

1. 腸胃不適／消化不良，可能是在比賽中嘗試新的補給品、補充過量或純粹是心理緊張所致，造成胃抽筋、側腹痛、腹脹等，影響運動表現。
2. 補充水分不足，導致身體脫水、散熱不良、肌肉抽筋等症狀。
3. 能量補充不足，導致「撞牆」、低血糖、後段因無法維持強度而失速。

從訓練或比賽紀錄中所計算出來的做功數，對於往後的比賽是十分有價值的資訊，因為它可以讓選手知道在比賽中大概會消耗掉身體多少能量，在準備下一次比賽時，就能更準確地得知在自行車項目上要攝取多少補給品。

在鐵人三項比賽中，自行車是補給的最佳時機。在水中邊游邊吃又不影響速度，相信不是太多人能做到；在跑步時雙腳不斷交替支撐，所產生的振幅令進食變得困難，同時消化速度也會變慢。只有騎自行車時，才是身體的晃動最少、最方便把補給品打開來慢慢吃的時機。

以一次半程超鐵比賽為例，你在 90 公里的自行車部分花了 2 小時 45 分完成，總計消耗了 2000 大卡，但過程中你只補充了 500 大卡，或者說你只準備了 500 大卡的補給品，那麼在接下來的 21 公里路跑肯定無以為繼，因為能量都被用光了。因此，透過該次賽事的做功數，你知道下次比賽時需要準備更多的補給品，才能有更佳的體力應付最後的 21 公里路跑。另外，在比賽中千萬不要等到肚子餓才開始進食，因為把食物轉化成能量需要時間，而且運動中身體的消化能力較差，轉化的時間相對更長一些。如果等到身體發出飢餓訊號時才補充食物，能量的供

應將會中斷,「撞牆期」就會因此發生。

　　所以,長距離比賽時建議採取定時進食策略,例如每隔 10 ～ 20 分鐘提醒自己補充一次水分,20 ～ 30 分鐘進食一次等。另外,平常訓練時,特別是愈接近比賽的階段,就要讓身體習慣在騎乘過程中補給食物跟運動飲料,並找出最適合自己的補給品跟補充量,提早給身體一段適應的時間,到比賽當天就能減少因補給而出現腸胃不適的狀況。關於補給的部分,一般的參考標準是每小時需補充 60 克的碳水化合物,這相當於:

- 兩包能量果膠與少量運動飲料
- 一包能量果膠與一瓶運動飲料
- 一塊能量棒(固體食物)與半瓶運動飲料

註:如要取得更準確的含量,可參考食品包裝上的營養標示。

　　另外,在進食能量果膠時要注意水分補充,除了幫助消化之外,也可以中和甜味、避免腸胃不適或消化不良的問題。一般來說,在運動中每小時至少要飲用 600 毫升的水,建議每 10 ～ 15 分鐘喝下 100 ～ 150 毫升,避免瞬間大量地補充水分。

【第 5 章】
# 踩踏技術也可以被量化！

在過去沒有功率計或是功率計剛出現的年代，車手的踩踏技術就只能靠肉眼跟感覺來判斷，沒有任何客觀的準則或數據幫助評估。經過多年的發展，目前市面上已經有很多廠商推出能夠蒐集踩踏技術數據的功率計，選手們比以往獲得更多判斷技術好壞的標準。但如果不了解這些數據背後的意義，那麼將無法透過這些功率計來改善自己的技術。

本章首先會解釋踩踏技術對騎乘的意義，並介紹幾個大部分功率計都支援的技術數據，說明其計算方式及分析要點；最後教你如何利用迴轉速跟功率數據，找出合適的騎乘方式。

# 1. 踩踏技術的關鍵要素

　　如果我們把曲柄當作時鐘來看，1～5點之間為主要的「施力區」，在此區間內所施的力都能有效地為腳踏車產生向前的動力，其中又以3～4點鐘方向產生的力矩最大（因為力臂最長）。12點跟6點則分別是上、下死點，因為在這兩點沒有力臂，所以不管踩得多用力對前進都沒有幫助。至於後半段的7～11點，可說是踩踏技術優劣的分水嶺。

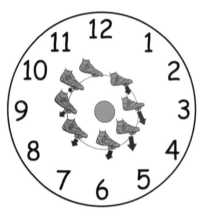

圖表5‧1
把曲柄當作時鐘來看的話，1～5點之間為主要的施力區，12點跟6點則分別是上、下死點，而7～11點方向可說是踩踏技術優劣的分水嶺。

　　從機械力學的角度來看，如果能夠對大盤進行360度均勻地施力當然最具效率，就像引擎一樣把動力平均施加到齒盤的每一個齒片上。但實際上我們人類的腳天生就不適合這種運動模式。人類演化至今，發展出強壯的股四頭肌，再加上地心引力的關係，往下踩這個動作對這雙腿來說可說是習以為常。但往上提又是另一回事了，除了負責上拉的肌群（在大腿上方的髂腰肌與腿後肌群）相對比較弱之外，還得要克服地心引力，所以要透過提拉來驅動後

輪就費力許多。

　　用力往下踩人人都會，差別就在於能產生多大的功率。踩踏技術的關鍵是：

- 前腳下踩時，後腳的「重量」是否完全離開踏板，又不花多餘的力氣做出提拉以驅動踏板。
- 上提及下踩結束後能不能「順暢」地畫過上、下死點。

　　當前方腳處於 3 ～ 4 點鐘方向時，踩踏最具有效率，但若此時後方腳「完全沒有做出上提動作」，那麼整隻腳的重量（約 10 公斤）就會成為前方腳的阻力。試想想每轉動曲柄一圈所輸出的功率，除了要用來驅動腳踏車前進之外，還要克服這 10 公斤的重量，就好比跑步時綁著 10 公斤的沙包在腿上，既跑不快，也跑不遠。

　　如果想要拿掉這個「沙包」，訓練雙腿上提的技巧是不二門法，只要能夠在 7 ～ 11 點鐘方向做出適當的上提，下踩的力量就能完全做為前進之用。但問題來了，究竟我們如何得知自己已經懂得運用這套技術？換一個問法，我們要如何得知這額外的 10 公斤已經不見了？

　　在只有大盤式跟軸心式功率計的時代裡，雖然可以知道總共輸出了多少功率，為體能訓練這一塊帶來革命性的影響，但有關踩踏技術的層面大家仍只能「憑感覺」，技術好不好只有自己才知道。但隨著科技的進步，近年在市面上已推出好幾款分腿式功率計（例如 Garmin Vector、ROTOR INpower 等），這種

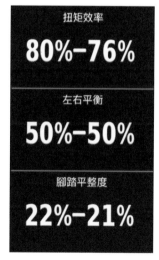

圖表 5-2
這三種數據，能讓我們更具體地了解自己踩踏技術的優劣。

設計的好處在於能夠針對單腳進行個別測量，現在的你不只可以知道功率輸出了多少，甚至連踩踏技術也能做出量化，量化的數據包括：

- 踩踏平衡：左右腳輸出的力量是否平均？
- 扭矩效率：腿部的重量是否還留在踏板上？
- 踩踏順暢度：用力程度是否忽重忽輕、是否有過度上拉的情況？

# 利用功率計量化你的踩踏效率

　　下圖是一名自行車手踩動曲柄一圈的功率示意圖，X 軸是曲柄的角度，Y 軸是輸出功率的大小。從這張圖中可以觀察到兩個關於踩踏的重點：當曲柄在 0 ～ 180 度之間，所產生的功率最大，特別是在 90 度時（3 點鐘方向），出現功率值的最高峰。另外，在過下死點之後（180 度之後），會出現「負功率」，代表此時所產生的功率完全無助於自行車前進，甚至會減少幫助前進的正功率。負功率的產生正是因為腿部的重量還留在踏板上，使它成為另一隻腳往下踩時的負荷之一。

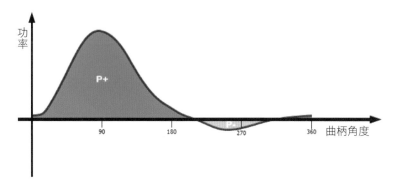

圖表 5‧3　P+ 代表正功率，是踩踏到曲柄的力量（90 度時的力矩最大）
　　　　　P- 代表負功率，即無助於前進的功率
　　　　　**扭矩效率＝（正功率＋負功率）/ 正功率 x 100%**

圖表 5‧3 公式是 Garmin Vector 與 ROTOR INpower 兩款功率計計算扭矩效率（Torque Effectiveness）的方式。從公式可見，當後方腳所做成的負功率愈小（或等於零），扭矩效率就愈大：「這正是判斷技術好壞的關鍵」。當扭矩效率為 100% 時，代表單腳轉動一圈時完全沒有產生任何負功率（7 ～ 11 點鐘方向沒有重量留在踏板上），所有的功率皆轉化成向前的動力。

　　扭矩效率跟踩踏的迴轉速大有關係。迴轉速愈高（> 90rpm），愈難達到較高的扭矩效率，因為後方腳會跟不上踏板，造成愈多負功率。但如果要刻意加快後方腳上提的速度，又容易造成上拉肌群的疲勞。基本上在平路或下坡的時候，由於慣性較高，負功率對前進的影響不多，所以扭矩效率只要不低於 60% 便足夠了。

　　迴轉速較低（< 80rpm），通常是在爬坡的時候，上拉技術優秀的選手其扭矩效率大多會處於 90% 以上，主要是因為踏板的移動速度較慢，後方腳相對容易跟上，甚至很可能會在 7 ～ 11 點鐘方向產生些許的正功率。

　　扭矩效率在爬坡時是非常重要的數據。如果選手不善於上提的技術，在爬坡時只會更慢、更費力。假設現在有兩名體能相當、體重同樣是 60 公斤的選手，騎著相同的腳踏車同時進行爬坡：

● A 選手輸出 250W，擁有良好技術的他扭矩效率平均為 95%
● B 選手輸出 300W，但扭矩效率平均只有 70%。

　　現在我們來分析誰會爬得比較快。如果單從功率高低的角度來看，B 選手擁有絕對的優勢，因為在相同體重的情況下，他可以輸出 300W，功率體重比高達 5W/kg，而 A 選手只有 250W，功率體重比只有 4.2W/

kg。但我們再來看看他們的扭矩效率，B 選手的扭矩效率是 70%，代表在 300W 當中，只有 210W 是有效用來驅動腳踏車前進，其餘的 90W 被浪費在克服後方腳的重量上。反觀 A 選手，扭矩效率為 95%，所以他有高達 238W 是用在前進上，比起 B 選手的 210W 還高出 28W，速度自然也會比較快。因此，A 選手雖然功率輸出較 B 選手差，但擁有優異踩踏技術的他，把輸出的功率運用得淋漓盡致，所以還是比 B 選手更快攻頂。

圖表 5·4　Pioneer 功率計同樣支援各種踩踏技術數據，其中獨有的「踩踏效率」（Pedaling Efficiency）除了會考慮正、負功率的比例之外，更會每 30 度測量踩踏的施力方向，因此會比本書所介紹的扭矩效率更低一些；職業選手的整體平均效率會落在 50~60% 之間，在爬坡或計時賽時則會提升至 65~75%。配合專門的碼表除了能夠看到一般的功率資訊外，也能即時看到圖像化的踩踏角度和效率（如上圖），使用者也可以把騎乘紀錄上傳到 Pioneer 自家的 Cyclo-Sphere 系統，進行更深入的資料分析。

# 3. 畫圓沒錯，但不要太超過！

　　現在我們知道產生負功率是不好的，那把後方腳用力往上拉，製造出更多正功率就是最好嗎？答案是否定的。接下來介紹的「踩踏順暢度」（Pedal Smoothness）將為我們解答原因。

　　由於人類雙腿的生理構造，天生就較適合往下踩，所以當我們轉動曲柄一圈時，0～180度這前半圈之間加總起來的力量（下踩）比後半圈（上拉）都要高。踩踏順暢度是計算曲柄轉動一圈後，其平均功率與最大功率之間相差多少百分比，數值愈高，代表一整圈的功率愈平均。

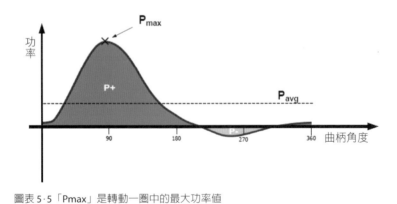

圖表 5‧5 「Pmax」是轉動一圈中的最大功率值
　　　　　「Pavg」是轉動一圈的平均功率值
　　　　　**踩踏順暢度＝（轉動一圈的平均功率／轉動一圈中的最大功率）×100%**

但我們知道，要讓雙腳達到 100% 平均用力是不太可能的，因為上拉肌群的力量比起下踩肌群弱太多了，下踩的力道一定會比上拉的大且更有效率。如果我們把後方腳刻意快速往上拉，前方腳輕輕的往下放時，踩踏順暢度會明顯提高，但同時你會快速感到疲勞，因為身體根本不習慣用力地上拉。因此可以知道這種騎法是沒有效率的。7 ～ 11 點鐘方向並不是拉得愈用力愈好；重點是上提的力量只要足夠把後腳的重量離開踏板，不對前腳踩踏的力量造成負擔即可。

根據統計，踩踏順暢度只要在 10 ～ 40% 之間就屬於正常範圍內，所以我們其實並不需要過分用力上拉來取得更高的踩踏順暢度，只要維持在 10 ～ 40% 便已足夠。

### 隨時都維持最有效率地踩踏 —— 迴轉速

迴轉速是指雙腿每分鐘的轉動次數，左右腳交替的速度愈快，迴轉速就愈高。對於公路自行車選手來說，平路巡航時迴轉速一般會落在每分鐘 90～110 次之間，甚少會低於 90 次/分，維持如此高的轉速是為了減輕肌肉的負擔、加速血液的流動、幫助排除肌肉細胞中的廢棄物/乳酸等，輕齒比搭配高迴轉的方式亦可減少乳酸的堆積，有助於長距離騎乘的續航力。

對於鐵人三項選手來說，同樣會希望以 90～110 次/分之間完成自行車項目，除了上述的好處之外，較少的乳酸堆積會讓緊接著的路跑項目表現得更好。如果以「用力重踩」的方式騎完 40 公里，下車後馬上進行跑步，就會明白什麼是「爆乳酸」、

「鐵腿」，大腿就像綁著兩塊大石頭，完全無法做出跟平常跑步一樣的動作，就算本身是跑步高手也難以發揮實力，此時就會明白踩高迴轉有多重要。

因此，當我們在訓練時最好都能習慣以較高的迴轉速騎乘，初學者建議先從 75～80 次/分開始，當上半身不會因迴轉速變快而晃動時，便可逐漸增加到 90、95、100 次/分……循序漸進地讓身體適應更高的踩踏頻率。進階者如果覺得 >120 次/分的迴轉速不具挑戰性，可多加強踩踏技術的訓練，透過「扭矩效率」與「踩踏順暢度」這兩個數據，可以知道還有哪些不足的地方，讓踩踏的效率更好。

# 4. 踩踏角度也要講究！

踩踏角度在過去甚少被提倡，原因在於難以測量，但選手如果知道自己雙腿發力的角度，對於檢視騎乘技術將會有更客觀的標準。拜科技所賜，現今的分腿式功率計已經能夠測量出騎士踩踏的角度，我們稱之為「踩踏動力階段」（Power Phase），這個數據可以讓使用者知道自己的每一圈踩踏（曲柄轉動一圈）功率的產生角度。

以 Garmin Vector 功率計為例，它可以測量出踩踏時正功率是從哪一個角度開始產生，以及在哪一個角度結束。一般來說正功率會從 0 度附近開始產生（即通過上死點後），至於結束角度會因為使用者是否穿著自行車鞋而有一點差異，我們會以 180 度做為分水嶺（即 6 點鐘方向，下死點）。通常穿自行車鞋的人因為能對踏板做出上提的動作，所以結束的角度會比較大，大於 180 度，甚至 220 度以上都是正常的。至於只穿一般鞋子騎車的話，由於只能往下踩，正功率的結束角度甚少會超過

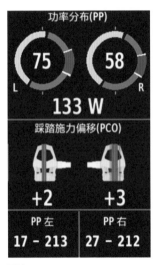

圖表 5.6
Garmin Edge 1000 的踩踏動力階段畫面（第一欄跟第三欄）。

200 度，因此驅使自行車前進的功率都只會在踩踏的前半段，也就是過下死點後就結束了，前進的效率自然會比較低。

這個數據除了可以告訴我們正功率的產生角度之外，它甚至可以測量出正功率的峰值，也就是功率值的最高峰發生在哪一個區間，並告訴我們開始及結束的角度。峰值角度通常會在 80 ～ 140 度之間（3 到 5 點鐘方向），因為此時的力矩最大，是最能夠施力的階段。

踩踏動力階段可以真實地反映出我們在踩踏時是否偏重於某一邊，而忽略了另一邊。例如右腳的開始角度在 3 度，而左腳卻在 15 度才開始。當我們透過技術訓練，讓兩邊都能達到同樣好的效率時，產生出來的總功率很有可能提升，騎乘的速度也就變得更快。

正功率產生的範圍稱之為「動力階段孤長」（Power Phase Arc Length），計算方式很簡單，就是把正功率結束的角度減去開始角度。假設正功率從 10 度開始產生，到 200 度結束，那麼你的動力階段孤長就等於 190 度。曲柄一圈是 360 度，所以你踩的這一圈只有 53% 是用來產生推動腳踏車前進的功率。一般來說，弧長應該要有 65% 以上，這代表 360 度當中會有更多的方位可以產生正功率，同時又不會在不需用力的地方浪費力量（在上拉的階段過度使力）。踩踏技術較佳的選手其弧長可達 250 度以上，也就是說，當他轉動曲柄一圈時，七成可以用來產生有效前進的功率。

# 5. 功率沒有說的事：
## 你的騎乘方式偏向哪種類型？

　　有了功率數據，讓我們在訓練或比賽時更容易控制強度，騎乘後所得到的標準化功率跟 FTP 比較後，可以更準確地描述每一次訓練跟比賽的強度，從而計算出每天、每週、每月的訓練量。這些計算為看似隨機跳動的功率數字延伸出更多意義，對自行車的體能訓練提供了非常多的有用資訊。

　　但我們仔細想一想，自行車要騎得快，在時間內能輸出的功率當然是愈高愈好。而一位車手輸出功率的高低主要取決於兩個條件，首先是騎士的體能條件，也就是身體的心血管循環系統（Cardiovascular System），騎士的體能愈好，代表他的身體能夠輸送更多的氧氣跟能量來輸出功率。另一個是神經肌肉系統（Neuromuscular System），也就是肌肉力量的大小以及收縮的速度；循環系統不斷把能量送到肌肉中，我們才能夠做出踩踏的動作，而最終能夠輸出多少功率就要視肌肉的力量有多大，加上肌肉收縮的速度有多快來決定（功率 = 力量 x 迴轉速）。所以，擁有強大心肺能力的長距離菁英跑者，並不一定能夠在自行車上輸出高功率，因為他們的肌肉並不習慣踩踏的發力方式。

　　訓練中所能量化的數據愈多，我們對訓練就能愈加認識。由功率所

延伸出來的數據為自行車體能訓練帶來相當明確的指標，長時間騎在 FTP 的 55 ～ 75% 就是在鍛鍊有氧耐力，105 ～ 120% 騎上一定時間後就能刺激最大攝氧量，各個區間皆有它的意義，也讓我們知道不同的功率數對自己來說是高還是低。至於迴轉速也相當容易量化，功率計本身就能計算出騎士當下的迴轉速。一般來說，每個人都會有自己習慣的迴轉速，這主要是取決於個人的肌纖維分布。有些人偏向以較重的齒比和較低的轉速踩踏，某程度上代表他的快縮肌（Type II Muscle Fibers）相對較為發達，而有些人則偏向以較輕的齒比搭配更高的轉速踩踏，表示他的慢縮肌（Type I Muscle Fibers）比例較多。

只要我們到戶外騎車，功率跟迴轉速就會因為地形與風向而不斷地變動。例如在平路時功率是 150W、迴轉速 90rpm，遇到爬坡時功率會上升到 200W、迴轉速則下降到 70rpm，到下坡時功率可能只有 130W、迴轉速則加快到 110rpm，當到達最後衝刺時可能需要輸出 500W 的功率以及 150rpm 以上的轉速。對於競技型選手來說，不同類型的賽事也會要求不同的騎乘方式。在登山賽事中可能需要車手在低迴轉速下產生較大的功率來克服陡坡；而距離較短的繞圈賽則同時需要高迴轉、高功率的輸出（如此才能跟上不斷加、減速的集團，或是在最後衝刺時取得更好的名次），以及能夠在高迴轉、低功率的狀況下恢復能量，為下一次的加速做好準備。所以做為一名自行車手，雙腿必須要能夠克服各種不同的力量輸出及迴轉速，習慣不同的騎乘方式，如此才能在不同的道路上奔馳。

不同種類的比賽對於騎乘方式都會有不一樣的要求，選手如果想要在目標比賽中有更好的表現，訓練時就必須針對該比賽需要的騎乘方式進行練習，也就是說訓練必須要符合「專項性」（Specificity）。你不會

期望一位一天到晚都在籃球場打球的人，能夠在 100 公里自行車賽中有好的表現，也不會認為每次訓練都只有 30 分鐘的車手，能夠在 200 公里的公路賽事中勝出，因為他們的訓練都不具專項性。同樣地，如果一位車手每次訓練都以低功率、低迴轉的方式進行，直到參加 50 公里繞圈賽那天，就算他所建立的有氧耐力再好，他還是沒辦法跟上主集團前進，因為他訓練出來的體能跟騎乘方式並不符合比賽的需求（需具備高力量、高轉速的能力才有辦法跟上不斷加減速的集團）。總之，如果想要在特定的比賽騎得更快（例：登山賽），在訓練時就必須要以接近的方式進行練習（進行爬坡訓練）。

但是，目前所介紹的功率數據，像 NP、IF、TSS 等都只能夠更明確地描述訓練強度以及對體能的負荷。例如 IF 是 0.65 的話，代表這次騎乘算是比較輕鬆的訓練，對體能的負擔並不大；而如果 TSS 是 300 的話，代表這位騎士完成了一次時間很長而且帶點強度的騎乘，所以對體能的負荷很高。問題是這些資訊都沒辦法說明這次訓練是偏向哪一種騎乘方式，或者說，它們都不會告訴我們目前的訓練是否符合比賽所需的騎乘方式。

著名的功率分析軟體「WKO」中有一項功能，正是為了解決這個問題而設計的。利用功率跟迴轉速之間的關係，將更能了解每一位騎士的騎乘特性，以及不同的比賽類型偏向於哪一種騎乘方式，讓教練跟選手有更明確的目標，安排適當的訓練。它就是「象限分析」（Quadrant Analysis）。

## 利用象限分析找出騎乘方式

如果我們把功率跟迴轉速的高低簡單分成四大類：高功率高迴轉

速、高功率低迴轉速、低功率低迴轉速、低功率高迴轉速。WKO 中的象限分析就是將訓練紀錄中的功率跟迴轉速資料放進這四個象限中，如此就能知道這次騎乘中四個象限分別占了多少時間，從而了解騎士的騎乘方式。

| 象限 II：<br>代表高功率低迴轉速，通常是在爬坡或是以重齒比騎乘；越野自行車也經常在這個象限。 | 象限 I：<br>代表高功率高迴轉速，通常發生在全力加速或最後衝刺階段。 |
| --- | --- |
| 象限 III：<br>代表低功率低迴轉速，通常是動態恢復訓練、長距離有氧訓練等較為輕鬆的騎乘。 | 象限 IV：<br>代表低功率高迴轉速，一般會出現在跟著集團前進的時候，因為較輕的齒比能快速對其他車手的攻擊做出反應。 |

　　WKO 是透過你所設定的 FTP 來界定功率的高低，也就是力量的大小，四個象限中間的紅色曲線就是你的 FTP。例如對一位 FTP 是 350W 的車手來說，350W 以下的功率應該都能夠輕鬆騎上一段時間，所以對他來說力量的需求是比較小的。但對 FTP 是 250W 的車手，350W 應該只能維持 1～2 分鐘而已，對他來說這個瓦數需要付出很大的力量才能達到。

　　至於迴轉速的高低界定，就是根據你在 FTP 測驗或進行區間 4 強度訓練時所選擇的迴轉速做為基準值，WKO4 中稱之為「T-Cadence」（臨界迴轉速，Threshold Cadence 的簡稱，可以到「Athlete Details」中設定），因為它能

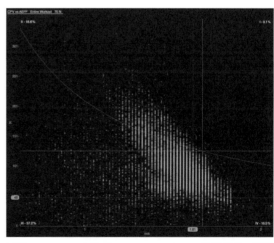

圖表 5‧7　WKO4 中的「Quadrant Analysis」象限分析。從圖中可以看到點集中在象限 III（低功率低迴轉速），而象限 II（高功率低迴轉速）則占 18.6%，可見這是一次混合平路跟爬坡的訓練。

反映出你是屬於快縮肌比較發達，還是慢縮肌比較發達的車手。每個人的肌纖維分布特性都會影響他的迴轉速習慣，就如前文提到的，快縮肌較多的車手會偏好以較低的轉速和更重的齒比，而慢縮肌較多的車手則相反。所以，對於一名臨界迴轉速是90rpm的車手而言，90rpm以下就是低轉速，75rpm可能就覺得自己在重踩；但對臨界迴轉速是75rpm的車手來說，90rpm太快了。

透過車手的FTP以及臨界迴轉速，WKO就能幫助我們分析出每次訓練及比賽的騎乘方式。一般來說，強度比較高的繞圈賽通常會集中在象限I（高力量高轉速）和IV（低力量高轉速），長距離的登山賽與個人計時賽則會集中在四個象限的中央偏下方。

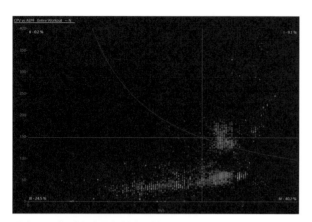

圖表 5‧8 典型的繞圈賽形式：點主要分布在象限I（9.1%）、III（24.5）及IV（40.2%），每當遇到轉彎、其他選手突圍、主集團追趕領先選手、衝刺時都需要瞬間輸出高功率加速（象限I），然後又會回到較為輕鬆的狀態（象限III與IV），準備迎接下一次的加速。

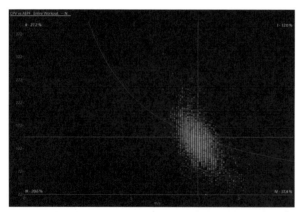

圖表 5‧9 上圖是一次40公里個人計時賽的象限分析，可以看到點都集中在四個象限的中間，代表選手完全是以FTP騎完全程，而且象限II與IV分別占了27.2%與37.4%，所以應該是屬於上下起伏的路線。可以確定的是，這絕對是一場非常痛苦的比賽。

# 【第 6 章】
# 功率跟心率並非對立，而是互補

「比賽的勝利建基於冬季的訓練。」

—— 喬福瑞

既然功率那麼好，訓練時只要盯著碼錶上的功率值就可以了？分析訓練成效或比賽結果是否也只要對功率進行分析就好？答案是否定的。雖然功率計能為我們帶來更明確的訓練強度監控，也能以更客觀的科學方式來檢視訓練與比賽，但仍然不能忽視心率為我們帶來的各種意義。

本章將會說明心率在自行車訓練中的意義，最大心率、閾值心率、安靜心率的檢測以及使用方式，並介紹兩個心率與功率結合的分析數據，填補功率數據的不足。

# 1. 心率之於自行車有什麼意義？

　　在功率計還沒出現之前，心率裝置仍然是耐力選手監控訓練強度的最佳選擇，無非是因為心率與運動強度的關係十分密切。當運動強度越高，心率也會按著同樣的比例上升，而且也是分析選手身體狀況的良好工具。自從功率計誕生後，自行車的運動強度有了最準確的指標，在騎乘過程中每一下的踩踏有多少力量我們都可以瞭如指掌，但功率數據對於身體狀況的描繪並不夠，而這正是心率可以告訴我們的事情。因此，功率跟心率兩者其實是一種互補關係，功率可說是身體「輸出」的代表，現在雙腿踩得有多用力，可以完全交由瓦特數說出來。而心率則是「輸入」的代表，身體現在有多用力在維持現在的輸出、訓練後身體有多疲勞，心率都可以讓我們知道。因此，就算現在自行車功率計已經愈來愈普及，菁英選手還是會戴著心率帶進行訓練與記錄，因為心率對自行車訓練不僅只是用來監控強度，它還有一些功能是功率計無法取代的。

　　我們的心臟無時無刻都在跳動，當身體任何一個部位的血液需求量增加時，例如從坐姿站起來、為了趕上捷運而跑起來，或是在思考問題時大腦需要更多氧氣，心臟跳動的頻率都會自然地提高，而計算心率的標準是心臟每分鐘的跳動次數（beat per minutes，bpm）。普遍來說，

一般未接受運動訓練的人在正常靜止情況下，心臟每分鐘會跳動 60 ～ 90 次，而經常進行耐力訓練的運動員，心率通常比較低，每分鐘只會跳動 40 ～ 60 次。

當我們騎上腳踏車，雙腿開始迴轉踩踏，心臟就需要快速地打出更多血液，把能量和氧氣輸送到雙腿肌肉中，以供我們持續踩踏使用。心臟能打出多少血液量我們稱之為「心輸出量」，而**心輸出量 = 心率 × 心搏量**；所以，心臟要打出更多血液，要不心臟跳動快一點（心率加快），要不就是每一跳能夠打出更多血液（心搏量增加）。

現在我們對心率有了初步的認識，接下來就看看它可以為我們提供哪些訓練上的資訊。

# 2. 找出騎車時的最大心率

　　如果要使用心率裝置輔助訓練，就必須先檢測出自己的最大心率（Maximum Heart Rate），它代表了心臟每分鐘最多能跳動幾下。有了最大心率值之後，才能夠知道特定的心率對自己來說代表什麼意義。就像如果現在碼錶裡顯示心率是 150bpm，對一個不知道自己最大心率的人來說根本毫無意義，因為他不知道 150bpm 對他來說是屬於什麼樣的強度。而當他找出自己的最大心率是 190bpm 後，那就可以知道在這個心率下尚算輕鬆（最大心率的 79%）；但對於最大心率是 170bpm 的人來說，150bpm 算是很高的強度了（最大心率的 88%）。

　　要謹記，不能夠以跑步的最大心率來做為騎車的最大心率，因為跑步時需要全身的肌群參與，心臟需要打出相對較多的血液到各個部位，所以跑步時的最大心率通常會比較高。而騎自行車時主要的作用肌群大多集中在下肢，而且上半身較為傾斜，不像跑步時身體完全處於直立狀態，因此會降低地心引力對血液流動的影響，變相減輕了心臟的負擔，所以騎車時的最大心率會比跑步時來得低一些。

　　另外，不管是過去還是現在，大多數人都選擇用公式來推算最大心率，最常見的就是「220- 年齡」，但這種方式十分不妥。就以這公式為

例，它等於是假設了每一個同年齡的人，其最大心率都是一樣的，但實際上並不可能。那些公式計算出來的最大心率，通常只是某個年齡群的平均值，但每個人並不一定就剛好等於那個平均值，所以就算是相同年齡的兩個人，最大心率可能會相差很多。

那最大心率應該要怎麼找出來？答案就是去「實測」，而非「套公式」。只要有測量心率的裝置，再配合適當的檢測流程，個人最大心率很容易就能透過裝置自行檢測出來。以下是我設計的兩套自行車最大心率檢測法，可以在室內訓練台或室外進行。

圖表6‧1 訓練台檢測流程：

| | 時間 | 描述 | %FTP / %HRM |
|---|---|---|---|
| 暖身 | 20 分鐘 | 以輕鬆騎乘的方式充分暖身。 | 55~76% / 65~79% |
| | 4 x 15 秒 | 以九成力騎 15 秒，且迴轉速維持在 100~120rpm，重複四趟，中間休息 1 分鐘。 | 110~120% / 一 |
| | 5 分鐘 | 輕鬆騎 5 分鐘。 | 55~76% / 65~79% |
| 主項目 | 10 分鐘 | 以八成力騎 10 分鐘。 | 91~105% /88~92% |
| | 2 分鐘反覆 | 以九成力騎 2 分鐘（騎完後休息 2 分鐘再騎下一趟），並把每一趟的最大心率記錄下來。完成三趟後，從第四趟開始用盡全力騎 2 分鐘，同樣休息 2 分鐘後再全力騎下一趟，目標是要測出比前一趟更高的最大心率，直到你再也測不出比前一趟更高的心率為止。 | 106~120% / 97~100% |
| 緩和 | 10~15 分鐘 | 放鬆緩和。 | ≤ 55% / 65~79% |

圖表 6.2 戶外爬坡檢測流程（找一段約 500 公尺～1 公里的陡坡，坡度在 5～8% 之間）：

| | 時間 | 描述 | %FTP / %HRM |
|---|---|---|---|
| 暖身 | 20 分鐘 | 以輕鬆騎乘的方式充分暖身。 | 55～76% / 65～79% |
| | 4 x 15 秒 | 以九成力爬坡 15 秒，迴轉速維持 80～100rpm，重複四趟，中間休息 1 分鐘。 | 110～120% / 一 |
| | 5 分鐘 | 在平地輕鬆騎緩和雙腿。 | 55～76% / 65～79% |
| | 10 分鐘 | 在平地以八成力騎 10 分鐘，接著回到坡道底端準備開始下一個項目。 | 91～105% / 88～92% |
| 主項目 | 2 分鐘反覆 | 爬坡時以九成力騎 2 分鐘，記錄最大心跳後折返回到起步的地方，當自我感覺回復到 50% 後（約 2～3 分鐘），再開始第二次爬坡 2 分鐘，同樣記錄最大心率後折返，如此重複下去，並記好每一趟的最高心率。當其中一趟的最高心率比前一趟低時，那麼前一趟所記錄下來的最大心率，就是你實際可應用在自行車訓練的最大心率了。 | >120% / 97～100% |
| 緩和 | 10～15 分鐘 | 放鬆緩和。 | ≤ 55% / 65～79% |

圖表 6.3 最大心率強度區間：

| 強度區間 | 最大心率百分比（%HRM） |
|---|---|
| 區間 1（恢復騎乘） | < 60% |
| 區間 2（有氧耐力騎） | 60～70% |
| 區間 3（節奏騎） | 70～82% |
| 區間 4（乳酸閾值訓練） | 82～89% |
| 區間 5（最大攝氧量訓練） | 89～100% |
| 區間 6（無氧耐力訓練） | 一 |
| 區間 7（無氧衝刺訓練） | 一 |

檢測出自己的最大心率之後，我們就可以知道不同心跳數所代表的意義。例如一位最大心率是 185bpm 的選手，有氧騎乘時（區間 2）心率長時間應該落在 110 ～ 130bpm 之間，如果心率跳到 165bpm，肯定是強度太高了。不過，由於心臟不可能在幾秒內瞬間轉換跳動頻率，所以並無法在短時間內反映出無氧運動（維持 10 ～ 30 秒的衝刺）的強度，因此在進行區間 6 和 7 訓練時並不能用心率做為強度指標。

# 3. 利用閾值心率來監控訓練強度

　　不過最大心率百分比有個缺點，就是沒有考慮到個別運動員的體能差異。如果兩位最大心率同樣是 200 的運動員，他們的心率區間是一樣的，在區間 4 訓練時心率應該維持在 160 ～ 180bpm 之間，這對訓練有素的自行車手來說並不太困難，但對於剛訓練沒多久的新手來說是不可能維持太久的，因為在這個強度下他可能已經迅速累積乳酸，這樣就沒辦法進行有效的訓練。

　　對於沒有功率計或是同時想要使用心率來監控訓練強度的人，喬福瑞教練提出利用「閾值心率」（Lactate Threshold Heart Rate, LTHR）來定義強度。所謂閾值心率，就是指當我們處於這個心率值下，乳酸產生的量會剛好等同於排除的量，肌肉不會因為乳酸堆積而受到抑制，所以我們可以維持這個強度約 30 ～ 60 分鐘。換句話說，當我們以 FTP 騎約 30 ～ 60 分鐘的平均心率就是自己的閾值心率。因此，還沒有功率計的運動員可以使用閾值心率做為替代方式。

　　檢測閾值心率的流程跟之前的 FTP 測試十分類似，只是 20 分鐘的計時測驗要延長到 30 分鐘，然後再找出最後 20 分鐘的平均心率（沒錯，只需要算最後 20 分鐘的平均心率，但前面的 10 分鐘同樣要維持同樣的強度騎乘），這大概就是你目前的閾值心率了。以下是檢測閾值心率的流程：

圖表6·4 閾值心率檢測流程：

| | 時間 | 描述 | %FTP / %HRM |
|---|---|---|---|
| 暖身 | 20 分鐘 | 以輕鬆騎乘的方式充分暖身。 | 55~76% / 65~79% |
| | 3 x 1 分鐘 | 以九成力騎 1 分鐘，迴轉速維持在 100~120rpm，重複三趟，中間休息 1 分鐘。 | 105~120% / 一 |
| | 5 分鐘 | 緩和騎 5 分鐘，準備主測驗。 | 55~76% / 65~79% |
| 主項目 | 30 分鐘 | 盡最大努力且穩定地騎乘 30 分鐘，在開始後 10 分鐘按下「分段」按鈕，直到 30 分鐘結束再按停止，以計算最後 20 分鐘的平均心率，該數值就是你的閾值心率。 | 91~105% / 82~92% |
| 緩和 | 10~15 分鐘 | 放鬆緩和。 | ≤ 55% / ≤ 65% |

同樣地，這 30 分鐘的個人計時測驗，以愈穩定的配速進行，所測量出來的閾值心率就愈準確。因此，測驗場地最好能選擇在一段沒有交通號誌、彎道、其他障礙物的平路或訓練台上進行。

有了閾值心率後，你就可以根據下面的表格找出各強度的區間。假設一位選手的閾值心率是 180bpm，那麼他在長距離有氧騎乘時心率應該要在 146 ～ 160bpm 之間，進行乳酸閾值間歇訓練時則應該維持在 169 ～ 178bpm 之間。但如果換成閾值心率是 160bpm 的選手，他在進行乳酸閾值間歇訓練時就應該把心率維持在 150 ～ 158bpm 之間。各強度的詳細說明請見〈功率訓練區間——訓練不再模糊不清！〉。

| 強度區間 | % 閾值心率 |
|---|---|
| 區間 1（恢復騎乘） | <81% |
| 區間 2（有氧耐力騎） | 81~89% |
| 區間 3（節奏騎） | 90~93% |
| 區間 4（乳酸閾值訓練） | 94~99% |
| 區間 5（最大攝氧量訓練） | 100~102% |
| 區間 6（無氧耐力訓練） | 103~106% |
| 區間 7（無氧衝刺訓練） | >106% |

資料來源：
Joe Friel, 2006, Total Heart Rate Training: Customize and Maximize Your Workout Using a Heart Rate Monitor.

閾值心率跟 FTP 一樣，是一個浮動的數據，它會隨著你的體能進步而提高。例如原本的 170bpm 三個月後提高到 174bpm，代表身體能夠在同樣的時間內輸入更多能量到肌肉中，但也會因為停止訓練而下降。所以，最好能夠定期二～三個月進行一次閾值心率檢測，它也可以當作是檢視體能進步的簡單指標。而後面要介紹的效率係數則是透過另一種更明確的方式來量化體能的「進步」。

### 高強度訓練或比賽隔天要排的不是乳酸，而是……

經驗豐富的車手，一定會經歷無數次痛不欲生的高強度間歇訓練，或是騎過好幾次強度極高的比賽。那時候之所以「痛苦」，是因為當時的運動強度很高，身體必須採用較多無氧的方式產能，同時製造出大量乳酸並堆積在血液及肌肉中，讓我們感到呼吸困難、雙腿沉重，並帶來明顯的灼熱感，即便結束一段時間後仍感到十分難受。此時的肌肉「痠痛」，確實是由於身體裡存在過多的乳酸所造成的。但大部分自行車選手仍誤以為每次高強度訓練後隔天的肌肉「痠痛」，也是因為乳酸仍然堆積在身體裡所引起的。

其實在運動（特別是高強度運動）後 24～48 小時內，肌肉「痠痛」跟乳酸所帶來的「痠痛」並沒有關係，而是一種名叫「遲發性肌肉痠痛」（Delayed Onset Muscle Soreness，DOMS）所引起的。因為不管是菁英選手抑或是剛入門的新手，在運動後的 1～2 小時內乳酸都會完全被排除掉（透過血液循環至肝臟，再重新合成葡萄糖供身體使用）。因此，相隔了一、二天的肌肉痠痛，跟乳酸可是一點關係都沒有，這種「痠痛」的起因，是由於肌肉在高強度運動時受到劇烈的摩擦與拉扯，造成肌肉纖維發炎與輕微撕裂所造成的。

所以，很多人在高強度訓練或自行車賽後一～二天進行所謂的「排乳酸」訓練，排除的並不是乳酸（早就排光了），真正的目的是要增加下肢的血液循環，讓殘留在血液中的代謝廢物加速排除，並讓更多新鮮血液流到肌肉裡，以獲得更多養分進行修補重建的動作，加快恢復的過程。

# 透過安靜心率來評估
# 身體是否需要休息

## 4.

　　大家對身體的疲勞程度或多或少都會受到主觀意識的影響，例如有時候明明已經很累，但不想停止訓練的心態，或是團練的吸引力又會驅使我們不顧一切騎上腳踏車。如果沒有專業教練在旁指導，或是一個明確的指引告訴我們：「你今天應該要休息喔！」過度訓練（Overtraining）會愈來愈靠近我們。

　　幸好，原來心率除了可以用來監控強度及檢視進步幅度之外，我們還能透過長期記錄每天的「安靜心率」，反映出身體的疲勞程度。

　　安靜心率是指身體處於最平靜狀態時的心率，可以說是每個人心率的最低值。測量安靜心率的方式十分簡單，只要在早上起床後站起來安靜一分鐘，把手指放到胸口或按壓脖子，看著手錶計時 20 秒，同時記下脈搏數或心跳數，再乘以 3，得到的數值即是你當天的安靜心率（也可以直接載上心率錶測量當時的心率）。一般未經訓練的成年人，安靜心率大多介於每分鐘 60 ～ 90 次，但通常只要經過數個月的耐力訓練就會明顯下降，因為低強度的有氧訓練可以有效地鍛鍊心臟肌肉的收縮力度，使每下跳動所打出來的血液量變多。所以安靜心率愈低，代表心臟肌肉的力量比較大，心臟不用跳動太多下就足夠應付日常所需，心肺能力就愈強；職業自行車選手的安靜心率每分鐘大都低於 45 次。

心臟跳動的快慢主要會受到兩種因素所影響：第一種是為了提供肌肉及其他細胞組織所需要的能量和氧氣，需求量愈大，心臟就要跳動得更快，以輸出足夠的血液量，例如當我們做運動時心跳就會加快。第二種是受到自主神經系統的影響，自主神經系統分為交感神經系統與副交感神經系統，當我們感到緊張、有壓力、處於危急情況或正在運動時，交感神經系統會較活躍，並刺激心率上升、放大瞳孔、提高汗腺分泌等，好讓身體做出反應，所以這系統又被稱為「攻擊或逃跑系統」（Fight or Flight）。而當我們處於放鬆、休息或準備睡覺時，副交感神經系統則較活躍，此時心率會下降、瞳孔收縮、汗腺及其他分泌系統將回復正常功能，這系統又被稱為「休息或消化系統」（Rest or Digest）。

測量出安靜心率較低的人，除了是因為心搏量較大之外，通常也是因為長期進行有氧耐力訓練，導致副交感神經系統在平常也會處於主導狀態，因此心臟的跳動也會受到抑制。但是，如果最近經常進行高強度訓練，交感神經系統將會在平日變得較為活躍，而且為了輸送新鮮血液到受損的肌肉裡進行修復，導致心臟的工作量增加，所以測量出來的安靜心率也會比平常高。如果安靜心率持續好幾天都比平常高出不少，那麼很可能表示目前身體累積了大量疲勞且沒有恢復，這時候就不應該再繼續加強訓練，而是要降低訓練的頻率，或是只進行輕度訓練。

所以，如果能夠把每天早晨的安靜心率都記錄起來，長期下來這些數據就可以成為十分有效的疲勞控管工具，而且容易執行又不花錢。要使用這個工具，首先可以找一個禮拜都只安排不超過1小時的輕鬆訓練，並測量每天早上的安靜心率，計算出平均值，這就是你安靜心率的標準值。之後可以根據這個標準值去判斷當天的訓練安排是否恰當，或是用來檢視最近的訓練成效是好是壞。

好的訓練安排應該是在高強度訓練後安排一到兩天的恢復日（只安排低強度的輕鬆訓練），待疲勞消除後再進行下一次的高強度訓練。因此每天的安靜心率應該是不斷地起起伏伏，在高強度訓練的隔天安靜心率上升，隨後的恢復日又讓它回到標準值附近，再進行下一次的高強度訓練，如此不斷循環下去。只要訓練內容恰當，體能就會逐漸變得比之前更強。

圖表6‧5　正常的安靜心率趨勢：可以看到每隔一個禮拜左右會出現一次安靜心率的最高值，因為在週末會安排負荷較大的訓練，然後安靜心率又會回落到低點，代表運動員有得到很好的休息恢復，接著在週間安靜心率又會因訓練而慢慢往上，訓練與休息的安排相當理想。

一般來說，如果某天的安靜心率比之前的平均值高出 7bpm 以上，代表前一天的訓練對身體的刺激很大，今天就不適合再安排高強度或是超長時間的訓練。相反，如果最近的安靜心率都沒有明顯的起伏，那很有可能是最近的訓練並沒有對身體造成適當的刺激，那麼體能就很難進步；為身體帶來適當的刺激才能有效地讓體能提升到更高的水平。

# 5.

# 體能進步的量化指標
## ——效率係數（EF）

　　當在相同或類似的環境下，能夠以較低的心率維持更高的功率輸出，這表示騎車的能力進步了。身體的有氧引擎因為受到長期耐力訓練的刺激，經過適應而變得更有效率，心臟不再需要跳動那麼多下就能提供足夠的血液給肌肉，所以在同樣的強度下心率變低了。

　　我們可以把功率跟心率想像成「工作」跟「員工」的關係，輸出100W 功率當成是 100 件工作，心臟每分鐘跳 100 下，代表有 100 個可以工作的員工。假如現在 A 工廠有 200 件工作要處理，而這家工廠只需要 100 名員工就足夠應付這些工作，即 A 工廠一名員工平均可以應付2 件工作。另一家 B 工廠同樣需要處理這 200 件工作，但這家工廠卻需要 120 名員工才能夠解決，也就是說 B 工廠一名員工平均只能處理 1.67件工作。所以整體來說，A 工廠的工作效率比 B 工廠高。

　　如果我們將功率與心率做比較，就能夠為運動員的有氧能力進行量化。只要把**單次訓練的平均功率（或標準化功率）除以平均心率，就可計算出「效率係數」**（Efficiency Factor，EF）。

　　效率係數能夠用來當作檢視訓練成效的指標，也就是能告訴我們到底進步了多少。以六週的有氧訓練為例，假設一位自行車手每週都

進行規律的自行車訓練，其中有一天都會在同樣的路線進行 2 小時低強度的有氧騎乘，做為檢測的指標。第一週的 NP 為 174W，平均心率 138bpm，得出效率係數為 1.26，而經過六週的持續訓練後，第六週訓練的 NP 是 179W，平均心率 132bpm，計算出這次訓練的效率係數提升到 1.36，代表這名選手的有氧體能進步了，而且可以很明確地告訴別人：「我經過六週的訓練後，效率係數進步了 0.1。」有了功率與心率數據，進步不再是模糊不清的猜度。

| 2 小時有氧騎乘訓練 | 標準化功率 | 平均心率 | 效率係數 |
|---|---|---|---|
| 第 1 週 | 174W | 138bpm | 1.26 |
| 第 2 週 | 178W | 136bpm | 1.31 |
| 第 3 週 | 180W | 135bpm | 1.33 |
| 第 4 週 | 178W | 137bpm | 1.30 |
| 第 5 週 | 178W | 134bpm | 1.33 |
| 第 6 週 | 179W | 132bpm | 1.36 |

當效率係數持續二～三週都沒有明顯地進步，代表你的有氧耐力基礎已經到達目前的瓶頸了，繼續這種長時間低強度的訓練，對你的運動表現不會有太多幫助。如果以蓋房子來比喻，此時你的有氧「地基」已經夠扎實了，是時候要進行「往上蓋」的動作，也就是要開始安排一些強度更高的間歇訓練。在接下來的訓練計畫中，需要加入一些刺激最大攝氧量的訓練（區間 5），或是要進行乳酸閾值的訓練（區間 4），如此才能持續地對身體做出刺激，FTP 及無氧能力才會繼續成長。

# 6. 心率也會「飄移」？

　　心臟無時無刻都在跳動，當我們進行運動時，心臟就會輸入較多血液到運作中的肌肉裡，以輸送更多氧氣、養分到細胞中，為我們提供能量。當運動強度愈高（愈用力），心臟就必須更用力擠出血液，或是以加快跳動頻率的方式，供應當下身體所需的血液量，也因此運動強度提高會造成心率上升。

　　如果同時使用過功率計與心率錶記錄長時間訓練，可以去看看當時的紀錄檔案，會發現當我們以穩定功率進行長時間騎乘時，雖然強度一直沒有提高，但心率卻還是會慢慢往上升，這個生理現象稱為「心率飄移」（Cardiovascular Drift）。發生心率飄移主要是因為疲勞的累積，身體各組織皆需要更多的能量以維持目前的運動強度，再加上長時間運動造成體溫上升，皮膚需要更多血液來散發熱氣，對血液的需求量逐漸增加，心率自然也會上升。體能愈差的運動員，在長時間維持同樣的輸出下，心率飄移的情況會愈嚴重，亦即功率跟心率「脫鉤」（Decoupling）了；另一種脫鉤的情況是，維持在相同的心率下，但功率輸出變低了。

　　心率飄移可以透過長時間的耐力訓練而獲得改善，有氧體能愈好的運動員，心率飄移的情況愈少，也就是說以穩定功率長時間騎乘後心率仍然呈現平穩的狀態。一般來說，效率係數的提升常常是因為心率飄移

的情況變少了，在訓練的後段仍然維持著比之前更低的心率，整體的平均心率將會下降，所以計算出來的效率係數也就提高了。因此，在固定的時間、路線內進行騎乘，運動員心率的飄移程度相當於他的體能水平，飄移程度越低，有氧體能越優秀。

　　心率飄移程度可以透過一段時間內的功率跟心率計算出來，一般會以「PW：HR」來表示。計算方式如下：

$$\frac{(前半段的平均功率 \div 平均心率) - (後半段的平均功率 \div 平均心率)}{前半段的平均功率 \div 平均心率} \times 100\% = 心率飄移程度$$

　　例如在進行一次 2 小時的有氧耐力訓練後，得到前 1 小時的平均功率是 175W，平均心率是 137 下，而後 1 小時的平均功率是 177W，平均心率是 144 下，那麼透過上述公式可以計算出這次訓練的心率飄移程度為：

$$\frac{(175 \div 137) - (177 \div 144)}{175 \div 137} \times 100\% = 3.77\%$$

　　一般來說，長距離穩定騎乘所計算出來的 PW：HR 比值愈低，代表你的有氧耐力愈好，通常會以 5% 做為基準。心率飄移程度如果超過5%，有可能是剛開始接觸耐力訓練的人，因為他們的有氧基礎還不夠，在維持同樣的功率輸出下心率會愈來愈高，或者這次訓練對他們而言太多了。對有一定程度的選手來說，超過 5% 也有可能是代表這次訓練對你目前的體能來說有一定難度，也許是訓練時間太長或騎乘強度較高，超過你目前體能所能負荷的範圍。另外，在濕熱的環境下進行訓練也會提高 PW：HR 比值。反過來說，如果小於 5%，代表這次訓練是目前體能可以接受的範圍。但假若每次訓練的 PW：HR 都是負值的話，心肺能力與肌耐力或許會接受不到足夠的刺激，造成體能停滯不前。

圖表6·6 上圖顯示選手出現明顯的心率飄移，在維持功率輸出穩定的情況下，心率會隨著時間增
加而上升，最後計算出 PW：HR 比值為6.9%。

在長距離個人計時賽（40 公里）或是超級鐵人三項中的自行車分段中，心率飄移程度在 5% 以內是可接受的合適結果。特別是鐵人三項比賽，心率飄移小於 5% 代表這次騎乘對身體沒有造成太大的生理壓力，可以減少騎車所帶來的疲勞對路跑項目的影響。而如果在個人計時賽中的心率飄移程度超過 5%，那很有可能是配速不當所造成的後果，例如前段輸出功率過高，導致後段輸出下降，而心率卻維持高檔，這樣通常都不會騎出理想的成績。

此外，在戶外騎乘時由於地形及風向等變數，會讓功率跟心率無法維持穩定狀態，所以利用這些訓練數據所得到的 PW：HR 比值不一定完全準確。特別是在起伏較多的路線訓練時，爬坡讓功率跟心率同時上升，而下坡滑行時兩者並不會呈等比例地下降（停些踩踏時功率會歸零，但心率通常只會下降 10 ～ 30%）。所以，要檢測心率的飄移程度，最好是利用室內訓練台進行 1 ～ 2 小時的穩定功率有氧訓練，如此功率跟心率都會相對穩定許多，所得到的 PW：HR 比值也就更具參考價值了。

【第7章】

# 善用 WKO4 分析
# 訓練及比賽數據

辛苦訓練過後一切就結束了嗎？不，如果想要透過訓練加強體能，讓自己的成績更進步，就必須懂得在訓練後分析紀錄中的各種數據，才能掌握訓練的成效、比對幾週後的訓練到底有沒有進步、進步的幅度又是多少等等。

訓練結束後，紀錄會先儲存在裝置上，部分裝置可以直接進行簡單的檢視，但如果想進一步地觀看每一個細項，就必須上傳到電腦，經由電腦軟體或是其他訓練紀錄平台，進行更深入的分析解讀。

# 1. WKO 的由來

從過去到現在，WKO 都是自行車功率訓練中最重要且最知名的電腦分析軟體，它讓自行車的功率數據以一種更客觀、更具體的圖表方式顯示在我們眼前。不管你是職業自行車手還是一般業餘騎士，只要有使用功率計騎車，學會利用 WKO 分析數據將會讓你的訓練更上一層樓。

WKO 的前身是 CyclingPeaks，於二〇〇三年由安德魯·考根博士、亨特·艾倫與凱文·威廉斯（Kevin William）所開發，它讓看似隨機變化的功率數據變得更具體，讓教練及選手了解到不同時間點的功率變化，

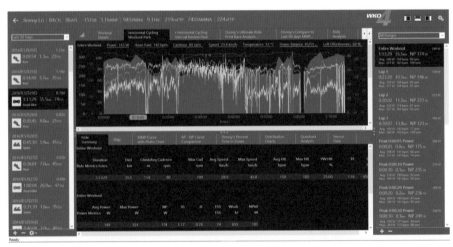

圖表 7·1 WKO4 讓看似隨機變化的功率數據變得更有意義。

以及整體所帶來的意義，而配合選手在事後分享的訓練或比賽實況，也讓教練更能掌握這些數據背後的「故事」。軟體推出後隨即受到自行車愛好者的青睞，並於二〇〇四年被當時的 TrainingBible（著名訓練紀錄平台 TrainingPeaks 的前身）收購合併，將其更名為「WKO+」，這個名字沿自課表的英文單字「Workout」。自此之後進行多項改善以及功能強化，儼然成為當今自行車功率訓練必備的電腦分析軟體。

不過，截至 WKO 在二〇一五年推出最新的第四代為止，仍都只有英文版本，對於國內的自行車功率訓練愛好者而言仍有一點陌生，再加上它是付費軟體且功能繁多，讓人感到無從入手，降低了使用這套軟體的意願，而浪費了分析功率資料的機會。有見於此，本書在第七、八兩章將詳盡介紹 WKO4 的介面及功能，並透過實際的訓練及比賽案例，將一些基本的功率分析及檢視功能跟大家分享，期望大家能好好享受分析功率數據所帶來的樂趣，同時利用 WKO4 探索出更聰明的訓練及比賽方式。

## 開始使用 WKO4

要使用 WKO4 分析檔案，首先是要到官方網站下載並安裝。進入以下網址：http://home.trainingpeaks.com/products/wko4，你可以選擇 PURCHASE 直接付費購買，也可以先點選「FREE 14-DAY TRIAL」免費試用十四天，覺得有幫助再付費購買。

當我們第一次進入 WKO4，首先要做的就是匯入訓練紀錄，或是把網路紀錄平台上的資料同步到軟體中，才能分析訓練或比賽。所以在第一部分先說明該如何把過去的紀錄檔案同步到 WKO4 中檢視，並逐一介紹全新的操作介面及數據。（編按：本書所用的 WKO4 版本為『4.0 Build 287』，如果實際操作時發現跟書中示範不一，可能是版本差異所造成的。）

# 2. 將訓練紀錄檔案同步到 WKO4

目前 WKO4 提供三種方式讓使用者匯入紀錄檔案，第一種是透過跟 TrainingPeaks 連線同步，把過去在 TrainingPeaks 的所有紀錄複製到 WKO4 裡，第二種是透過 Device Agent 軟體從訓練裝置中匯入，第三種方式是直接把「.fit」、「.wko」等紀錄檔案逐一拖拉到 WKO4 匯入。以下將逐一說明不同的匯入與同步方式。

## 透過與 TrainingPeaks 同步匯入：

如果目前已經在使用 TrainingPeaks 帳號，可以到 WKO4 點選設定按鈕 ，點選「Sync with TrainingPeaks」，在跳出的視窗中輸入帳號和密碼後，就會自動跟帳號裡的所有紀錄檔案同步到 WKO4 裡。如果你已經使用 TrainingPeaks 超過一年以上，或是有很多紀錄檔案，同步的過程可能會比較久。日後當 TrainingPeaks 有新的紀錄檔後亦會自動同步到 WKO4 裡。

## 使用 Device Agent 從裝置中匯入：

如果目前還沒有上傳過訓練紀錄到 TrainingPeaks，那麼可以在

WKO4 點選設定按鈕 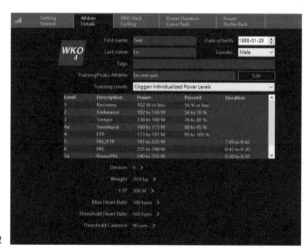，點選「Device Agent」（如果電腦沒有安裝會跳出下載軟體頁面），它可以幫助你把訓練裝置的紀錄傳送到 WKO4，之後訓練的紀錄檔也可以利用這種方式進行同步。

## 使用檔案匯入：

對於已儲存在電腦裡的紀錄檔案，可以在 WKO4 的工具欄中點選「File」，再點選「Open」，然後選擇需要匯入的紀錄檔案，點擊「開啟」，確認後再點選「Import」進行匯入動作。另外也可以直接將紀錄檔案拖拉到 WKO4 視窗，按下「Import」即可進行匯入。

## 小提示：

如果你並不是透過 TrainingPeaks 同步，那麼請先到「Athlete Details」頁面後進行個人資料設定，輸入正確的個人資料，如體重、FTP、最大心率、閾值心率等，軟體才能正確分析日後的紀錄。

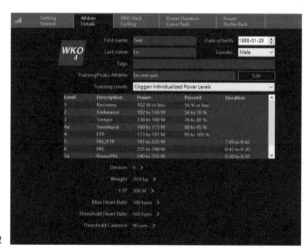

圖表 7‧2

## TrainingPeaks 帳號申請

1. 在瀏覽器輸入網址 https://home.trainingpeaks.com/，進入 TrainingPeaks 首頁，點選「SIGN UP FREE」，註冊一個新的帳號。

2. 輸入基本個人資料：姓名、電郵地址、運動專項、性別、帳號名稱以及密碼，輸入完成後按「Create Account」。

3. 點選第一個「START NOW」，進入更深入的資料設定。

4. 如果有用自行車碼錶、三鐵錶或手機APP
進行訓練紀錄，在這一頁請按「Yes」。

5. 再來會請你設定單位（公制/英制）、城
市、時區、體適能水平、生日跟體重，
輸入完後按「Continue」。

6. 這裡會請你輸入你的閾值心率（LTHR）
跟FTP，如果目前還不知道的話，可以
先填上預設值，之後再修改。

7. 最後會請你上傳或同步你目前的訓練紀
錄。如果你已經把紀錄同步到Garmin
Connect、SUUNTO或myfitnesspal上，可
以點選它們，系統會引導你進行同步。
如果你只想上傳單一檔案，可以選擇
「Choose a File」（選擇檔案上傳）或「Drag
and Drop」（採用拖拉檔案的方式上傳）。

8. 以Garmin Connect的使用者為例，按
下「圖示」後會進入此頁面，只要點選
「CONNECT YOUR ACCOUNTS NOW」並
勾選下方的格子，系統便會幫你把過
去一個月的訓練或比賽紀錄同步上傳到
TrainingPeaks上，之後只要在Garmin
Connect上傳紀錄亦會同步到這裡，非
常方便。

# WKO4 操作介面介紹

　　由於 WKO4 經過三年重新開發及設計，就算曾經使用過 WKO+3 的人，對於最新版的介面與功能也會感覺陌生，很多過去熟悉的操作方式有了相當大的轉變，同時也加入了許多新功能。接下來會先介紹 WKO4 的最新介面，以及新加入的數據。

**上方欄位的名詞意義：**

| 84CTL　86ATL　-15TSB　3.1RAMP　| 945PMAX　9.1FRC　219mFTP　74STAMINA　| 224sFTP |

- CTL：目前的體能水平，一般會預設為四十二天平均的 TSS，點進去可以自行修改天數；也可以在下方設定警示範圍，例如當 CTL 低於 25 或高於 145 時發出「Alert」警告（變更為紅色字體）。

- ATL：目前身體的疲勞程度，一般會預設為七天平均的 TSS，點進去同樣可以自行修改天數；也可以在下方設定警示範圍，例如當 ATL 低於 20 或高於 90 時，發出「Narn」警告（變更為黃色字體）。

- TSB：訓練壓力平衡，點進去同樣可以做「Alert」跟「Narn」的警示設定。

- RAMP：這是在特定天數內 CTL 的上升情況，一般會預設為二十一天。當 RAMP 為正值時，代表你的 CTL（體能）正在提高，而負值則代表 CTL 正在下降。數值愈大代表 CTL 上升的速度愈快，可能是最近的訓

練量大增所致；反過來說，當 RAMP 為負值時則代表最近訓練量變少，也意味著體能開始下降。

- PMAX：WKO4 預測你在短時間內的最大功率輸出值（至少轉動曲柄一圈），單位為瓦特（W）。相對於以往的 5 秒最大平均功率，PMAX 將會是一個更準確、更可信的衝刺能力檢定，因為 PMAX 是根據運動員過去的紀錄檔案所推算的，以下是男性及女性的 PMAX 標準：

| 級別 | 男性 | 女性 |
| --- | --- | --- |
| 優秀 | 1483W 以上 | 1299W 以上 |
| 中等 | 939～1483W | 676～1299W |
| 普通 | 939W 以下 | 676W 以下 |

- FRC：「無氧儲備能力」（Functional Reserve Capacity），是指超過 FTP 時所能維持的總做功能力，單位為千焦耳（Kj）。FRC 是透過過去的「功率 – 時間曲線」（Power Duration Curve）所推估出來的，可做為無氧能力的指標，在 FTP 以上（無氧狀態）騎乘時做功的總量愈多，代表這位車手的無氧能力愈強，在高強度（高功率輸出）的抗疲勞表現愈好。這對於公路賽事中做出攻擊的能力，或是場地賽選手來說都是很好的評估指標。以下是男性及女性的 FRC 標準：

| 級別 | 男性 | 女性 |
| --- | --- | --- |
| 優秀 | 22.9kj 以上 | 17.2kj 以上 |
| 中等 | 13.5～22.9kj | 9.2～17.2kj |
| 普通 | 13.5kj 以下 | 9.2kj 以下 |

　　舉個例子，我們在 1 秒鐘內輸出 1000W 會消耗 1Kj，如果你的 PMAX 是 1000W，FRC 是 15Kj，理論上你能夠輸出 1000W 維持 15 秒，或是 500W 維持 30 秒左右。

- mFTP：「modeled FTP」的縮寫，是 WKO4 根據過去九十天的「功率－時間曲線」所推算出來的 FTP 值（一般是最近九十天內 30 ～ 60 分鐘的最大平均功率），協助你評估目前的 FTP。

- STAMINA：是用來衡量 1 小時以上在中低強度下的續航力指標。數值愈高，代表功率隨時間衰退的程度愈小，身體承受疲勞的程度愈好。範圍從 0 ～ 100%，一般有規律訓練的車手，STAMINA 通常會在 75 ～ 85% 之間。

- sFTP：「set FTP」的縮寫，使用者手動設定的實際 FTP 值，可以在「Athlete Details」中修改。

當紀錄檔案同步完成後，可以看到 WKO4 的左側欄會出現自己的名字，這就是運動員的資料卡。使用者可以在下方的「加號」進行新增運動員的動作，也可以利用「減號」刪除。在視窗中央可以看到「Athlete Details」、「PMC Pack Cycling」等頁面，日後也可以自行新增自己想要看的分析圖表頁面（Chart），後面的章節會詳細說明。右側欄會出現各種時間分類，從最近一週（Last Week）、最近三十天（Last 30 days）、最近九十天（Last 90 days）、二〇一五年、二〇一四年……可供選擇，其中在每個時間的下方都可以看到這段時間內的總訓練時數、總距離，以及總 TSS，而旁邊括號的數字是指這段時間內的紀錄檔案數量。如果使用功率計的時間夠久，在這裡就可以即時進行歷史回顧，觀察不同年分的訓練量變化；而旁邊括號所顯示的是該時間內的檔案數量。如果點選最近三十天，左側欄就只會出現最近三十天的紀錄檔案，如此類推。如果你的紀錄檔案不僅有自行車運動，那麼在右側欄的上方會出現檔案類型分類，可以選擇所有項目 🗂，或是自行車 🚲、跑步 🏃

、游泳 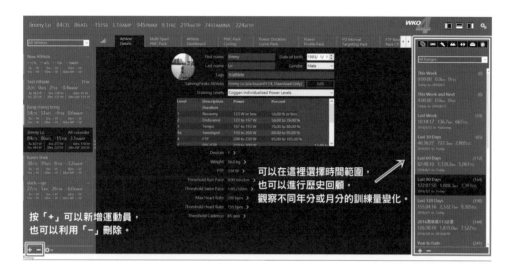……等其中一項。

可以在這裡選擇時間範圍，
也可以進行歷史回顧，
觀察不同年分或月分的訓練量變化。

按「+」可以新增運動員，
也可以利用「-」刪除。

　　雙擊左側欄的名字後便進入個人的分析頁面，左側欄將會顯示你每一筆紀錄檔案，點選其中一個就可以進入分析頁面。點選後馬上會看到這次紀錄的總覽（Workout Details），在這裡可以看到紀錄的日期、TSS、訓練時間、距離等，也可以在「Description」中輸入有關該次訓練的描述。

　　再來我們可以點選旁邊的「Horizontal Cycling Workout Pack」頁面，就會進入到該次訓練的資訊頁面，上方欄位會顯示時間內功率、心率、迴轉速、海拔高度等數據的變化曲線；下方欄位則會再分成好幾個副頁面，包括：

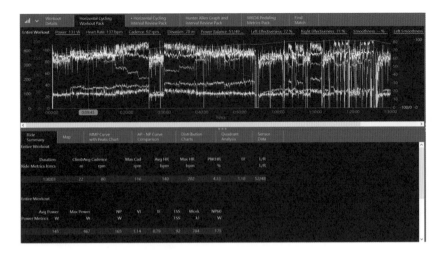

## ● Ride Summary（騎乘資訊總覽）

| Ride Metrics h:m:s | Duration | Dist km | Climb m | Avg Cadence rpm | Max Cad rpm | Avg Speed km/h | Max Speed km/h | L/R L/R |
|---|---|---|---|---|---|---|---|---|
| | 1:27:10 | 40.0 | 336 | 94 | 126 | 27.4 | 56.1 | 44/56 |

| Power Metrics | Avg Power W | Max Power W | NP W | VI | IF | TSS TSS | Work kJ | NP60 W |
|---|---|---|---|---|---|---|---|---|
| | 134 | 459 | 170 | 1.26 | 0.71 | 72 | 702 | 181 |

| Custom Metrics h:m:s | Coasting Duration | Coasting % % | Time in Quadrant 1 % | Time in Quadrant 2 % | Time in Quadrant 3 % | Time in Quadrant 4 % |
|---|---|---|---|---|---|---|
| | 0:07:41 | 8.81 | 3.5 | 7.7 | 13.3 | 66.7 |

可以看到這次騎乘的所有重要資訊，並分成三行表示。

- 第一行為基本資訊欄位，包括訓練時間（Duration）、距離（Dist）、爬升高度（Climb）、平均迴轉速（Avg Cadence）、最大迴轉速（Max Cad）、平均速度（Avg Speed）、最大速度（Max Speed）、平均心率（Avg HR）、最大心率（Max HR）、PW：HR、效率係數（EF）等。

- 第二行為功率資訊欄位，包括平均功率（Avg Power）、最大功率（Max Power）、標準化功率（NP）、變動指數（VI）、強度係數（IF）、

訓練量（TSS）、做功數（Work）、60 分鐘標準化功率（NP60）。

- 第三行為象限分析欄位，包括滑行時間（Coasting Duration）、滑行百分比（Coasting %）、四個象限的百分比（Time in Quadrant %）。

● Map（地圖）

在這裡會顯示騎乘的路線軌跡，以紅線表示。當我們點選某分段時，紅線亦只會顯示某分段的軌跡，方便使用者知道這一段資料是在那裡騎出來的。另外，地圖上的紅點是騎士當時的位置，當滑鼠在上方的欄位移動時，紅點也會跟著移動。

● MMP Curve with Peaks Chart（最大平均功率曲線圖表）

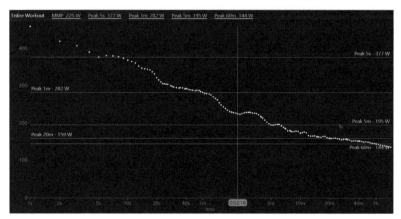

利用每秒鐘的最大功率數據所連成的一條曲線，橫軸是時間，縱軸是功率，例如 7 秒是 371W、13 秒是 344W、2 分 50 秒是 289W、

16 分 03 秒是 217W、1 小時 11 分是 171W 等等。如此可以了解到自己在不同時間點功率的滑落情況，這對於無氧訓練的分析特別適用，透過觀察曲線的輪廓，可以得知特定時間內的最大功率有沒有進步，或是在哪一個時間點開始出現明顯的衰退等。圖表上亦會利用白線指出這次紀錄裡的 5 秒、1 分鐘、5 分鐘、20 分鐘及 60 分鐘的最大平均功率。

● AP－NP Curve Comparison（平均功率與標準化功率曲線比較）

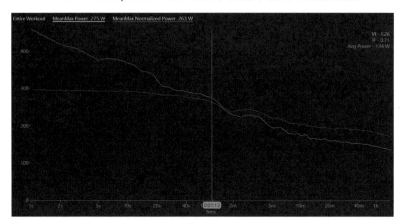

這一頁會出現兩條曲線，分別是 MeanMax Power（最大平均功率）和 MeanMax Normalized Power（最大標準化功率），這兩條曲線同樣是根據每秒鐘的功率數據所描繪出來的，用來比較不同時間內最大平均功率跟標準化功率的差異變化。通常在 2～5 分鐘以內的黃線（平均功率）會比紫線（標準化功率）高，因為短時間的功率輸出經過標準化之後會變低（所以無氧強度看平均功率會比較可信）；而隨著時間拉長，可能會有較多滑行或加減速的情況，所以平均功率會愈來愈低，標準化功率則會更加符合實際的騎乘強度。

## • Distribution Chart（數據分布圖）

根據紀錄中的功率、心率、迴轉速及速度數據，統計出在各區間內的總計時間，並以百分比顯示成長條圖表。如此可以知道在這次騎乘中功率主要會分布在哪一個區間、迴轉速又會集中在多少跟多少之間；把滑鼠移到長條（Bar）上，可以看到該區間總計花了多少時間。

## • Quadrant Analysis（象限分析）

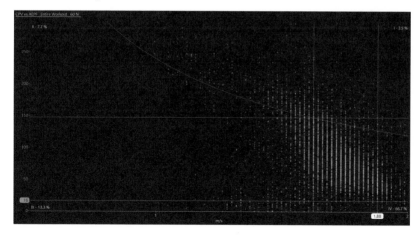

根據紀錄中每一秒的功率與迴轉速的資料放進這四個象限中，分別是：象限 I（高功率高迴轉速）、象限 II（高功率低迴轉速）、象限 III（低功率低迴轉速）、象限 IV（低功率高迴轉速），如此就能知道這次騎乘中這四個象限分別占了多少時間，從而了解騎士的騎乘方式與訓練類型。從上圖可見這次騎乘主要集中在象限 IV（66.7%），而象限 I 跟 II 只占了 11% 左右，所以應該是一次在平路進行的動態恢復訓練。

### ● Sensor Data（裝置原始紀錄資料）

在這裡會顯示原始紀錄檔案的資料，可以看到每一秒功率、心率、迴轉速等數據的變化。

我們也可以從右欄中選擇其中一個分段進行統計。「Entire Workout」是指整個紀錄，如果你在過程中有按分段鍵，在下面將會出現「Lap 1」、「Lap 2」、「Lap 3」等，點選即可看到該分段的數據資料，分析頁面中的曲線圖表亦會將這段時間反白顯示。雙擊就可修改分段名稱，例如改成關鍵路段的名稱，或是某次攻擊的代號等，也可以修改分段的時間。再來會看到「Peak 0:00:05 Power」、「Peak 40.0km Power」等，是指在整個過程中的 5 秒最大平均功率、最佳 40 公里平均功率等，隨著紀錄的長度分別會出現 30 秒最大平均、1 分鐘、5 分鐘、20 分鐘、1 小時直到 3 小時內的最大平均功率，同樣地，點選後就可以看到這一分段的數據資料。

在「Workout Details」的左邊，會看到一個  按鈕，點下去會跳出「Chart Library」（圖表庫）的視窗，這是 WKO4 其中一個革命性的

新功能，可以讓使用者自行安裝需要的分析圖表（Chart）。在第八章〈WKO4 分析圖表功能介紹〉中將會介紹好幾個熱門且備受好評的圖表，說明它們的使用方式，從雜亂無章的功率數據資料中找出更多有意義的訊息。

## FRC、PMAX 與 mFTP 為自行車隊所帶來的意義

在前文介紹了兩個新的數據：PMAX 跟 FRC，是 WKO4 新加入的分析功能，主要是用來更具體地呈現自行車手的能力特性。PMAX 可說是運動員衝刺能力的指標，FRC 則是無氧能力的具體化指標，而 mFTP 則可以用來比較隊員間的有氧能力。對於公路賽選手來說，這三種能力都相當重要，而具有不同特性的車手，在車隊中執行的工作也會有所差異。例如 PMAX 能力較強的選手應負責終點衝刺，或是爭奪衝刺積分；而 FRC 較突出的車手應負責在終點前為隊上的衝刺主將破風，或是進行一些短時間的突圍攻擊動作；FTP 較高的車手當然就是負責在爬坡路段積極行動，爭取單站勝利，或是在比賽中段利用其優秀的續航力，為其他隊員破風等。有了 WKO4 之後，自行車隊可以根據下表的分類，善用隊員的長處和特性，在比賽中安排適當的工作，提高車隊整體的競爭力。

● 根據車手能力安排適當工作：

| 無氧能力 | 有氧能力 | 隊上工作 |
|---|---|---|
| 高 PMAX、高 FRC | 中／低 FTP | 長距離衝刺（500 公尺～ 1 公里）、破風手。 |
| 高 PMAX、低 FRC | 中／低 FTP | 短距離衝刺（500 公尺以內）、爭奪衝刺積分 |
| 低 PMAX、高 FRC | 中 FTP | 間歇式的突圍攻擊、追趕領先集團（兔子）、衝刺破風手、爭奪爬坡單站排名／勝利。 |
| 低 PMAX、高 FRC | 高 FTP | 多日賽或登山賽主將。 |
| 低 PMAX、低 FRC | 高 FTP | 個人計時賽選手、爬坡地形副將。 |

還記得功率衰退程度分析嗎？對於衝刺型選手來說，有些車手擅長極短距離的衝刺，有些則適合更早發動攻勢，不同的衝刺特性將會驅使他們使用不同的衝刺策略。如果隊上衝刺主將的 PMAX 有 1400W，而 FRC 是 18kj 的話，可以計算出他的全力衝刺最長只能維持 10～13 秒左右（18000 ÷ 1400），屬於短距離衝刺型，那麼他的破風手就需要足夠高的 FRC，才能順利帶領主將到終點前方進行衝刺。有了車手們的 PMAX、FRC 及 mFTP 之後，就可以根據個別不同的能力特性，擬定出更合適的訓練及比賽策略。

# 4. 隨個人狀況調整的強度區間 ——個人化功率區間

　　細心的讀者可能會發現，在「Athlete Details」頁面上有一個強度區間（Training Levels）的列表，名為「Coggan Individualized Power Levels」（個人化功率區間），跟本書介紹的七個區間有點類似又略有不同，特別是區間 4 以上的功率範圍，以及旁邊所顯示的時間，到底它們代表了什麼意義？

　　在〈功率訓練區間 —— 訓練不再模糊不清！〉中提到，訓練必須要具有目的性，如此才能達到每次訓練的最大效益，也因此訓練強度必須要畫分清楚。從過去到現在，安德魯・考根博士與亨特・艾倫所定義的七個功率強度區間，都是功率訓練的黃金標準；不過在十幾年後，他們的研究團隊認為這種定義強度的方式仍有一些缺憾，因為只根據 FTP 來定義訓練強度，只會考慮到選手的有氧能力，而忽略了選手之間無氧能力的差異性。縱使自行車運動絕大部分都是有氧運動，但選手無氧能力的好壞，對比賽結果仍具有舉足輕重的影響，所以在訓練上也應該要以更個人化的方式進行，才能讓選手在比賽中發揮長處，運用自己的優勢去贏得比賽。

舉個例子，有兩名自行車選手，A 選手較擅長短時間的輸出，他的最大功率輸出高達 1022W（PMAX 推估為 1071W），30 秒跟 1 分鐘最大平均功率分別是 570W 和 432W，20 分鐘最大輸出也有 220W 的水準（FTP 為 213W）；從下圖的功率－時間曲線中可以看到中間的坡度十分陡峭，大概在 10 秒鐘後之後功率會急速滑落，直到 5 分鐘後才漸趨平緩，是屬於典型的衝刺型選手。

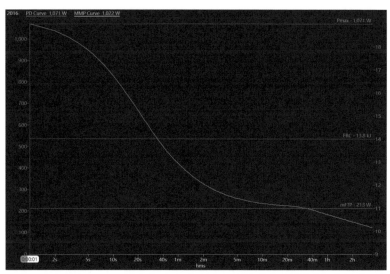

圖表7‧3　A 選手的功率－時間曲線，是屬於衝刺能力較佳的選手。

　　另一位 B 選手則擅長長時間的穩定輸出，20 分鐘最大平均功率有 210W（FTP 為 204W），但 30 秒跟 1 分鐘的全力輸出只有 358W 跟 299W，PMAX 只有 639W。從他的功率－時間曲線可以看到，從 10 ～ 40 分鐘之間的曲線趨勢較為平緩，顯示他具有不錯的有氧能力，不過缺點是無法在短時間內擠出龐大的功率，因此整條曲線比 A 選手顯得更加平緩。

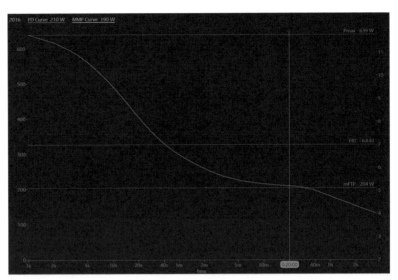

圖表7‧4　B選手的功率－時間曲線，最大衝刺功率明顯不如A選手，但兩者的有氧耐力相當。

　　從以上例子可以知道，就算選手之間具有相同或接近的 FTP，並不代表 FTP 以上的無氧能力是相近的，甚至可能會有非常顯著的差異。但在過去傳統的強度區間定義中，從動態恢復（區間 1）到無氧衝刺訓練區間（區間 7），只要 FTP 相同，所有七個區間的範圍都是固定的，所以會出現問題。以 A 選手為例，根據他的 FTP 213W，七個訓練強度區間分別是：

| FTP：213W | |
|---|---|
| 區間 1 | ＜ 119W |
| 區間 2 | 119~162W |
| 區間 3 | 162~194W |
| 區間 4 | 194~226W |
| 區間 5 | 226~258W |
| 區間 6 | 258~320W |
| 區間 7 | ＞ 320W |

不過實際上，如果這位選手要訓練無氧能力（區間 6、7），絕對不可能只要 320W 內就達得到刺激效果（他的 1 分鐘最大平均功率為 432W），但要幾瓦才最有效？衝刺訓練強度就更不明確，區間 7 定義為「大於 320W」，可是他的最大功率輸出高達 1000W 以上，那麼他要進行衝刺訓練時，每一趟到底要達到幾瓦才算是有練到？

基於目前訓練強度區間的不足之處，WKO4 團隊修正選手 FTP 以上的功率區間，以更智能的方式找出實際的訓練區間。WKO4 根據選手過去九十天的功率－時間曲線，找出選手的 PMAX、FRC 及 mFTP，並利用 PMAX 跟 FRC 這兩個數值，修正 FTP 以上的無氧訓練區間，找出實際的訓練功率區間與可維持的時間。下面兩張圖片分別是 A、B 選手在 WKO4 中出現的新一代功率訓練區間，命名為「Coggan Individualized Power Levels」（個人化功率區間）。可以看到兩位選手在 FTP 以下的區間並沒有太大改變，但 FTP 以上的無氧區間則不再以「一體適用」的百分比計算，而是根據選手在訓練或比賽中的騎乘紀錄為基礎，從功率－時間曲線找出實際有效的訓練範圍，並個別計算出可以維持的最長時間。

| Level | Description | Power | Percent | Duration |
|---|---|---|---|---|
| 1 | Recovery | 123 W or less | 56 % or less | |
| 2 | Endurance | 123 to 167 W | 56 to 76 % | |
| 3 | Tempo | 167 to 194 W | 76 to 88 % | |
| 4a | Sweetspot | 194 to 209 W | 88 to 95 % | |
| 4 | FTP | 209 to 231 W | 95 to 105 % | |
| 5 | FRC/FTP | 231 to 343 W | | 20:30 to 1:48 |
| 6 | FRC | 343 to 613 W | | 1:48 to 0:25 |
| 7a | Pmax/FRC | 613 to 875 W | | 0:25 to 0:08 |
| 7 | Pmax | 875 W or more | | 0:08 or less |

圖表7‧5　A選手的個人化功率區間，區間6的區間變成343~613W；如果是要訓練長距離衝刺，功率需要在613~875W之間，而如果是短距離衝刺，功率則至少要達到875W以上，相當符合個人狀況。

| Level | Description | Power | Percent | Duration |
|---|---|---|---|---|
| 1 | Recovery | 118 W or less | 56 % or less | |
| 2 | Endurance | 118 to 160 W | 56 to 76 % | |
| 3 | Tempo | 160 to 185 W | 76 to 88 % | |
| 4a | Sweetspot | 185 to 200 W | 88 to 95 % | |
| 4 | FTP | 200 to 221 W | 95 to 105 % | |
| 5 | FRC/FTP | 221 to 297 W | | 10:46 to 1:08 |
| 6 | FRC | 297 to 401 W | | 1:08 to 0:21 |
| 7a | Pmax/FRC | 401 to 533 W | | 0:21 to 0:07 |
| 7 | Pmax | 533 W or more | | 0:07 or less |

圖表 7·6 B 選手的個人化功率區間，可以看到區間 4 以上的功率明顯都比 A 選手低很多，可維持時間也較短（FRC 較低）。

只要當選手的 PMAX、FRC 或 mFTP 發生變動（過去九十天的功率－時間曲線出現變化），WKO4 就會自動修正選手的訓練區間，所以我們可以馬上知道最適合目前體能狀況的訓練強度區間，不會再出現無氧強度「練不夠」的情況，而且也會獲得更準確的訓練量計算。

【第 8 章】

# WKO4 分析圖表功能介紹

WKO4 其中一個最重大的更新，就是增設了讓使用者自訂分析圖表的功能，軟體內建各式各樣的分析圖表，使用者可以根據自身需求選擇合適的圖表，甚至可以自行製作更符合個人需求的分析圖表。

本章將分析圖表分成「運動員分析圖表系列」與「訓練分析圖表系列」，針對幾個分析必需的圖表做說明與使用教學，最後一步一步教讀者如何製作一個能夠用來分析自行車比賽的圖表。

# 1. 尋找適合自己的分析圖表

在 WKO4 當中，分析圖表可以分成兩大類型，一種是運動員分析圖表（Athlete Chart），另一種是訓練分析圖表（Workout Chart）。

### 運動員分析圖表

屬於較為宏觀的紀錄分析，通常是用來觀察長期或大量紀錄的數據變化趨勢，例如體能狀況管理圖表（Performance Management Chart）、功率資料圖表（Power Profile）等，使用者可以透過這些工具掌握到長期的訓練狀況，特別是進步或退步的情況。我們可以在運動員資料頁面的圖表庫中找到相關圖表。

圖表8·1 在運動員資料頁中點選 ▫ 就可以看到各種運動員分析圖表。

### 訓練分析圖表

用來分析單次訓練紀錄，透過各種具體的方式呈現單次訓練所記錄下來的功率、心率、迴轉速等資訊，例如數據分布圖、象限分析、最大平均功率曲線圖表等等，讓使用者可以更了解單次訓練的情況。我們可以在紀錄分析頁面的圖表庫中找到相關圖表。

圖表8-2　進入紀錄分析頁面後再點選 <span>∙il</span> ，就可以看到各種訓練分析圖表。

另外，也可以點選「Charts Library」，便會找到更多可安裝的分析圖表，我們也可以在上方的搜尋列找尋相關的圖表名稱，最後只要雙擊圖表名稱即可新增到 WKO4 裡。

目前為止 WKO4 提供超過六十個分析圖表讓使用者安裝，其中包括自行車、游泳、跑步，甚至是划船的分析圖表。除了幾個已經預設安裝好的基本圖表之外，還有其他數十種可供選擇，數量之多讓人眼花撩亂。因此我在此推薦幾個分析自行車功率紀錄必備的分析圖表，同樣分為運動員分析圖表系列與訓練分析圖表系列，逐一介紹它們的用途及使用方法，大家可以根據自己的需求選擇，省去探索新功能的時間。

## WKO4 Chart Exchange

Browse the WKO4 Chart Exchange and download the same charts used by some of the world's top coaches and learn how to analyze your data in new ways.

Download a Free 14-Day Trial of WKO4.

**DID YOU KNOW?**

WKO organizes charts by athlete or workout.

A = Athlete Chart

W = Workout Chart

**Athlete Details Pack**
*WKO4 Default Charts | July 14, 2015*
Default set driven by the Athlete Details page and featuring support charts and reports to help you keep your threshold settings accurate.

A    DETAILS    INSTALL

點擊「INSTALL」即可把圖表安裝到WKO4中

**Avg power by Cadence Lanes Bin Chart**
*Hunter Allen | July 24, 2015*
View your ride by power with each lane representing a cadence range. Valuable for discovering how your cadence changes over a ride.

W    DETAILS    INSTALL

圖表 8·3 我們也可以到 TrainingPeaks 網頁的 WKO4 Chart Exchange 找到分析
圖表的安裝檔案，只要點擊圖表旁邊的「INSTALL」按鈕即可安裝到
WKO4 裡，也可以點擊「DETAILS」按鈕查看圖表簡介。

# 運動員分析圖表系列

　　當我們進入分析圖表後，通常會看到上、下兩個畫面，上面是這個分析頁面的主圖表，而下方則出現一頁以上的統計數據或圖表。使用者可以利用滑鼠游標追蹤曲線或長條的數字，掌握不同時間點的變化。運動員分析圖表主要用來觀察運動員在過去某一段時間內（例如過去三十天、九十天、一年等），所記錄下來的訓練數據的變化趨勢。接下來將會介紹自行車運動表現管理圖表、功率－時間曲線圖表、功率資料圖表、最大平均功率回顧圖表等，這幾個圖表內都包括了好幾個相當重要的功率分析功能，絕對能夠滿足使用者的需求。

## ● PMC Pack Cycling（自行車運動表現管理圖表）

　　這正是 TrainingPeaks 以及 WKO 上最著名的運動表現管理圖表，在主圖表上會出現好幾個數據的走勢，包括 CTL、ATL、TSB、5 秒最大平均功率、5 分鐘最大平均功率、20 分鐘最大平均功率及 sFTP。當我們指向數列欄其中一個數據時，圖表只會顯示該數據的曲線。有關運動表現管理圖表的原理及應用，可以參考〈從 TSS 量化自己的體能、疲勞及狀況〉。另外，我們可以在右側欄的時間列選擇想要檢視的時間範

圍，例如過去三十天、過去九十天，也可以在下方點擊「加號」，新增自訂的時間範圍；當我們點選一個或以上的時間範圍，畫面將會出現多個圖表，使用者可以分析不同時期的體能狀況變化。

分析頁面的下方有好幾個分頁，分別是各種這個時間內的訓練統計資訊，在此介紹幾個常用的頁面：

- Weekly Summary Report（每週訓練總覽）

  會以列表的方式，整理出時間內每一週的訓練紀錄統計，包括訓練時間、騎乘距離、爬升高度、TSS 及各時間內的最大平均功率等，使用者可以在此比對每週的訓練時間及訓練量是否符合預期。

- Monthly Cycling Summary Report（每月訓練總覽）

  同樣以列表的方式整理出每個月的訓練紀錄統計，我們可以以更宏觀的方式比較每個月的訓練量及訓練時數，找出更適合自己的訓練方式。

- PMC Zoom w Trend Tracker（運動表現管理趨勢圖表）

  在這個圖表中可以看到除了 PMC 的三個數據（CTL、ATL、TSB）之外，還有 5 秒最大平均功率、20 分鐘最大平均功率，以及強度係數的趨勢線，藉此可以比對在不同的「體能狀況」下，短時間及長時間的最大功率表現會呈現哪一種走勢，從中可以得知自己最佳的 TSB 範圍是多少。

- Mean Max Power Curve（最大平均功率曲線）

  最大平均功率曲線是另一個 WKO 著名的圖表，它是根據你過去一段時間範圍內，每一秒鐘的最大平均功率所畫出來的曲線，橫軸是時間，縱軸是功率，所以曲線一定都是從左端的頂峰逐漸下降到右端的最低點。從這個圖表中可以看出選手的優勢與弱點，或是目前

訓練中所忽略的區塊。衝刺型選手在 1 ～ 30 秒之間會有很高的功率輸出，然後曲線會出現急遽的下降；無氧耐力較強的選手在 30 秒～ 3 分鐘之間較為平緩，然後才開始急速向下；而登山型跟個人計時賽選手通常不會在左側出現很高的功率輸出，但在 10 分鐘之後的曲線都會顯得相當平緩。最大平均功率曲線就像是更細緻的功率體重比表格，用更深入的方式呈現出車手的優缺點，並做出更針對性的改善策略。

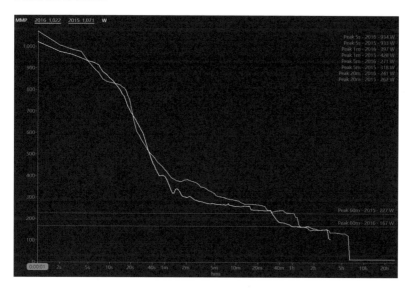

另外，我們也可以在右側欄中複選一個以上的時間做為對照，比較不同時間內的功率曲線。例如點選「2015 年」跟「2016 年」，圖表中將會出現兩條曲線，如此就可以知道今年跟去年相比，哪一個區段有進步（進步了幾瓦），而哪些時間點是持平或退步。

- MMP Peaks Weeks Chart（每週最大平均功率圖表）
這圖表分別整理出過去一段時間內，每週的 5 秒、1 分鐘、5 分鐘、

20 分鐘、60 分鐘最大平均功率，以及 60 分鐘最大標準化功率，從中可以看出不同期間內的最大功率變化走勢，進步或退步更加一目了然。

- Time in Zones（各強度區間的訓練時間）

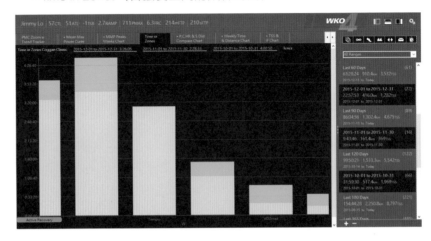

在此會統計出過去一段時間內，每個強度區間的總訓練時間，並使用長條圖比較不同區間的總時間差異，將滑鼠移到長條上就可以看到總計時間。另外，也可以在右側欄點選多個時間範圍來進行比較，例如將過去 10、11、12 月分拆出來（新增時間範圍從 2015/10/01 ～ 2015/10/31，如此類推），這樣就能檢視出每個月在各強度區間訓練時間的變化。

- P, C, HR & Dist Compare Chart（功率、迴轉速、心率、速度之比較圖表）
  根據過去一段時間內的功率、心率、迴轉速及速度數據，統計出在各區間內的總計時間，並以百分比顯示成長條圖表。如此可以知道在這段期間內功率主要分布在哪一個區間、迴轉速又集中在多少跟多少之間等；將滑鼠移到長條上，可以看到該區間總計花了多少時間。

■ TSS & IF Chart（訓練量與強度係數對照圖表）

透過訓練量跟強度係數的比對，可以觀察到過去訓練的「品質」，有時候訓練量愈來愈高，但功率表現卻停滯不前，有可能是訓練的品質出現了問題。因此這個圖表把 TSS 跟強度係數結合起來比照，讓使用者查看過去的訓練狀況。例如強度係數是否偏低，訓練量是否過高或過低，是否缺乏強度或訓練量上的變化，是否花費太多時間在「無效」的訓練上等等，從而找出改善的方向。

## WKO 小技巧：自訂圖表樣式

WKO4 除了可以讓使用者自行新增各種分析圖表外，也可以對所有圖表進行「客製化」，以更貼近自己習慣的方式呈現資料。我們可以在每個分頁名字的旁邊找到一個倒三角按鈕 ▼，點擊會彈出功能選單，點選「Configure..」即可修改圖表。在左側欄可以找到圖表上所呈現的數據，然後可以修改它的顯示名字、圖表類型、線條風格及大小、符號風格及大小、顏色。另外，使用者可以在「Expression」中修改要呈現的資料，也可以在左側欄下方點擊「加號」新增顯示數據，進階的使用者可以透過這個功能自訂出更理想、更個人化的分析圖表，在最後一個部分將會一步一步教大家製作一個分析圖表。

● Power Duration Curve Pack（功率－時間曲線圖表）

功率－時間曲線圖表是根據過去某時間內，從 1 秒到最長時間的騎乘（可能是 3 小時 25 分 38 秒），每一個時間點內你所能輸出的最大

平均功率，繪製成的曲線圖表。圖表中會出現紅、黃兩條曲線，黃線是實際的最大平均功率，也就是前文提到的最大平均功率曲線，紅線是 WKO4 透過特別演算法所重新計算的功率－時間曲線，預設單位採用「W/kg」（每公斤輸出功率）。左側顯示了不同的等級，亦即第三章所介紹的功率體重比表格，在 WKO4 裡已經根據過去的紀錄檔案，自動幫你計算好了，方便我們去對照不同時間點的能力分別處於哪一級（而且不再局限於 5 秒、1 分鐘、5 分鐘及 FTP），也可以看到自己的優勢和弱點分別在哪些區段，並了解自己屬於哪一類型。

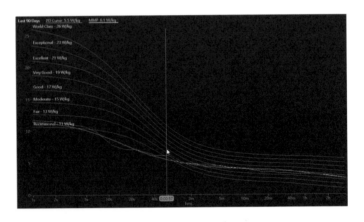

如果發現曲線在某一段急速下降（例如在 2～4 分鐘之間），或是黃線低於紅線，通常就代表這個時間內缺乏針對性的訓練，某程度上也代表著這時間內的最大功率輸出是你的弱點。另外，從上圖可以看出這位選手是屬於非常極端的耐力型騎士，在 2 分鐘以前的最大功率輸出相當低，也有可能是在過去九十天內他都只進行有氧耐力訓練的關係。

◆ 5～20 秒之間的曲線急速下降，代表衝刺能力是你的弱點；反之，

如果你在這段時間的功率輸出高，而且衰退程度有限，意味著有潛力成為不錯的衝刺選手。

◆ 30 秒～ 2 分鐘之間急速下降，代表無氧耐力較差；反之，你會是不錯的破風車手，或是擅長在公路賽中進行短時間的攻擊。

◆ 3 ～ 10 分鐘之間急速下降，代表最大攝氧強度的續航力較差；反之，你應該在短距離爬坡的表現較佳，或是擅長在公路賽中進行時間較長的突圍動作。

◆ 20 ～ 60 分鐘之間急速下降，代表有氧能力較差；反之，你是一位擅長長距離比賽，有可能是登山賽、多日賽或個人計時賽的選手。

細心的讀者可能會發現，在運動員資料卡的旁邊，可能會出現 TTer（計時賽選手）、Sprinter（衝刺型選手）、Pursuiter（場地追逐賽選手）或 All-Rounder（全能型選手），這其實是 WKO4 根據運動員的功率－時間曲線，判斷屬於哪一種類型的車手，不同類型的優勢與缺點可參考〈透過最大平均功率找出自己是哪類型的車手〉。

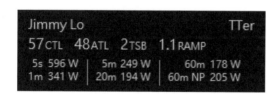

有了功率－時間曲線之後，我們可以更具體地規畫訓練方向及比賽策略。一般來說，自行車訓練的大原則是：「在訓練中彌補弱點，並在比賽時盡可能發揮自己的優勢。」例如一位登山型車手擁有不錯的有氧耐力，FTP 達到 310W，但在功率－時間曲線中發現 3 ～ 5 分鐘之間的功率會急劇衰退，5 分鐘最大平均功率只有 345W，即 FTP 的

111%（正常應該能達到 118 ～ 120%），他在比賽中很可能會在幾公里的陡坡被海放，所以他應該安排更多區間 5、6 的間歇訓練，提升 3 ～ 5 分鐘內的功率輸出，才能避免在強度較高的短陡坡中掉出集團，並在長距離賽事中展現出自身的耐力優勢。

◆ PD Curve Metrics

和上方的主圖表是相同的曲線，不過單位採用較具體的「W」，使用者可以透過移動滑鼠查看每一個時間點所能維持的最高平均功率。一般來說，在 10 ～ 15 分鐘之後紅線會高於黃線，因為長時間騎乘下來會遇到暫停或滑行而影響到平均功率，繼而讓最大平均功率曲線會低估的情況，而功率 - 時間曲線是採用類似標準化功率的計算方式，所以紅線會更貼近長時間內所能維持的最大功率輸出。

● PD History Metrics Chart（功率指標歷史回顧圖表）

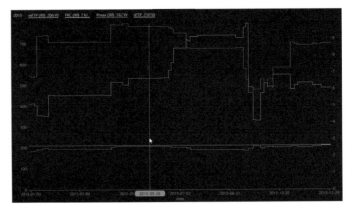

利用這個圖表可以快速檢視特定時間內，三種能力指標（PMAX、FRC、mFTP）的變化趨勢，運動員及教練可以根據圖表確定目前的變化是否符合當前的訓練方向，如果發現並沒有增強需要的能力，也可

以即時修正目前的訓練內容，避免掉入無效訓練的陷阱。例如當最近完全集中在區間 3、4 的訓練時，mFTP 應該會呈現上升的趨勢，PMAX 跟 FRC 應該會持平或會略為下降，如果 mFTP 沒有上升，也許表示目前的訓練並不合適，或是沒有在訓練或比賽中展現出該有的功率表現。同樣地，當某一段時間的 PMAX、FRC 或 mFTP 顯著上升時，很可能意味著

## WKO4 小技巧：游標追蹤功能

在 WKO4 的分析圖表中，特別是類似功率－時間曲線圖表的圖表，常常需要比對不同時間所對應的功率值，即橫軸與縱軸互相比對，當我們把滑鼠移到曲線上，在一般情況下只有橫軸會反白，難以快速得到想要的資訊。但只要打開「Track with cursor」這個功能，當再次把滑鼠指到曲線上，該點所對應的橫軸與縱軸數字都將會反白，以功率－時間曲線圖表為例，只要勾選「Track with cursor」，再把滑鼠移到曲線上，馬上就能看到 40 秒、3 分 07 秒、17 分 41 秒等每 1 秒所對應的功率是多少。

圖表 8‧4　在圖表的數列上，點擊想要追蹤的曲線，從彈出的選單中勾選「Track with cursor」，便可以開啟游標追蹤功能。

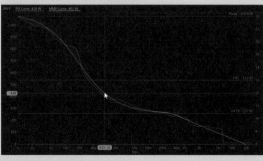

圖表 8‧5
再次把滑鼠移到曲線上，橫軸（時間）跟縱軸（功率）的數字會被反白呈現，馬上就可以看出在 1 分 10 秒 WKO4 所推算的最大平均功率是 428W。

當時的訓練對你特定的能力非常有效，日後的訓練可以以此為參考。

另外，有些選手可能在一年之中需要參與不同類型的賽事，功率指標歷史回顧圖表就是很好的體能評估工具。例如三～五月要參加長距離的公路賽，而六～八月需要參加短距離的場地賽，運動員及教練就可以透過這個圖表，檢視三～五月之間的訓練有沒有讓 mFTP 增加，以適應長距離賽事的需求；到六月之後 PMAX 與 FRC 有沒有得到相應的提升（場地賽需要強大的無氧能力）。

■ FTP Review Chart（FTP 回顧圖表）

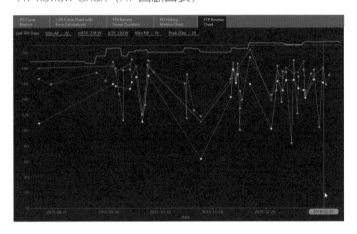

這個圖表利用 mFTP、sFTP，以及每次訓練的 20 分鐘和 60 分鐘的最大平均功率、60 分鐘標準化功率，讓使用者對照由 WKO4 所推算的 mFTP 跟實際騎乘的功率表現是否相符，跟自己設定的 FTP 是否恰當，是否有高估或低估 FTP 的情況出現。正常情況下，訓練的頻率（曲線中點的多寡）跟 mFTP 成正比的上升或下降，訓練次數愈多，mFTP 逐漸上升；反之，當停止訓練一段時間，mFTP 會自動下降。如果針對 FTP 的訓練次數愈來愈多，但 mFTP 卻不升反跌，你就需要檢

討目前的訓練。

一般來說，除了藍線（20 分鐘最大平均功率）之外，其他曲線大部分都會離 FTP 有一段距離，因為不可能每次訓練都以 FTP 騎超過 1 小時以上（除非是比賽）。假如黃線（60m AP）跟紫線（60m NP）經常高於綠線（sFTP），那很可能表示你的 FTP 設定有誤，應該要到「Athlete Details」中修改。

● Power Profile Pack（功率資料圖表）

這正是本書在〈透過最大平均功率找出自己是哪類型的車手〉中所介紹的功率資料圖表，以簡單直接的方式呈現目前不同能力的等級，以及自己的強項與弱點。圖表中有四條長條，分別代表了 5 秒、1 分鐘、5 分鐘及 FTP 的最高功率體重比（W/kg）。長條的上方可以看到各時間內的最高功率體重比，你的等級（能力）愈高，長條的高度就愈高。其中第四欄的 FTP 是根據你 20 分鐘的最大平均功率乘以 0.95 所計算出來的。

■ PD Curve Profile S & W Chart（功率曲線優缺點分析圖表）
這裡提供另一個更直觀的方式了解運動員的優勢與缺點。圖表先計算出功率分布曲線圖表（PD Curve Profile）的平均值（藍線「Avg」），

再根據你的功率分布畫出黃線。如果黃線出現明顯的凹陷，例如下圖中在 15～40 秒之間，代表這段時間會是你的弱點，或是缺乏 15～40 秒的衝刺訓練。如果黃線超過藍線，代表這段時間的功率表現較為優異，所以下圖這位選手屬於無氧耐力較差、但有氧能力相對出色的自行車手。

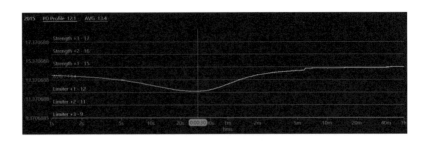

- Physiological Markers Report（運動生理指標報告）

在這裡會提供兩個有趣的數據，分別是最大攝氧量評估（est. VO₂max）以及慢縮肌纖維比例評估（est. % Slow Twitch Type Fiber area），這兩項數據對耐力運動員來說非常關鍵。最大攝氧量愈高，在同樣時間內就可以比別人做更多的功、輸出更高的功率；而慢縮肌纖維比例愈高，代表血液可以運送更多氧氣與能量到肌肉裡進行有氧代謝，對於長時間的中低強度運動就愈有利。另外在下一頁的圖表上也可以看到這段時間內的 FRC 及 mFTP，方便比較不同的最大攝氧量及慢縮肌纖維比例，對這兩項運動表現指標的影響。我們也可以點選多個不同時間範圍，比對不同時期的最大攝氧量、慢縮肌纖維比例、FRC 及 mFTP 等。

• PD Interval Targeting Pack（間歇訓練功率區間圖表）

雖然我們可以在「Athlete Details」頁面上的個人化功率區間中，找到不同訓練區間的功率範圍，但這個表格其實並不能很直覺地告訴選手「六趟 3 分鐘的間隔訓練應該要以多少功率為目標」，或是「二趟 15 分鐘的 FTP 間歇訓練該騎在多少功率之間」。

間歇訓練功率區間圖表正好彌補了這個不足。在這個圖表中可以找到不同分鐘數的間歇訓練的目標功率。它是根據功率－時間曲線來計算出每 1 分鐘，甚至每 1 秒鐘的目標訓練功率範圍。在副圖表中可以看到有四個分類（圖表內以兩條虛直線畫分出範圍），分別是：

- 「Pmax FRC」（衝刺間歇訓練）：15 ～ 45 秒
- 「FRC」（無氧間歇訓練）：45 秒～ 2 分 30 秒
- 「FRC FTP」（閾值間歇訓練）：2 分 30 秒～ 37 分鐘

- 「FTP」（長時間乳酸閾值訓練）：2 分 30 秒～ 1 小時

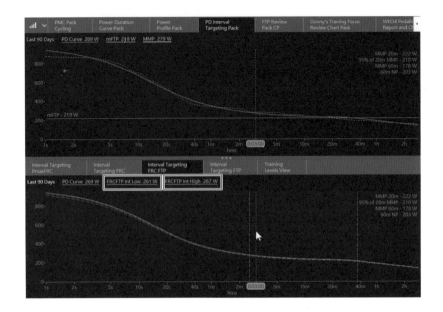

以上述六趟 3 分鐘的間歇訓練為例，我們可以在「Interval Targeting FRC FTP」中，把滑鼠移到 3 分鐘的位置，可以看到上方顯示這位選手在每一趟 3 分鐘間歇訓練的功率下限（FRCFTP Int Low）為 270W，上限（FRCFTP Int High）為 276W。這個功率範圍其實是根據這位選手的 3 分鐘最大功率輸出所計算的結果，在上方的主圖表中可以看到他在 3 分鐘的最大功率為 279W，但由於間歇訓練需要重複好幾趟，所以如果以最佳功率做為目標並不合理。

● Coggan's FRC vs mFTP（FRC 與 mFTP 對照圖表）

透過 FRC 跟 mFTP 的比對，可以用來檢視訓練進度與結果是否符合預期，圖表的縱軸是 FRC，橫軸是 mFTP。如果目標是要提升有氧耐力或 FTP，或是正在準備長距離的個人計時賽或鐵人三項賽，那麼點的趨勢應該是往右邊發展。而如果目標是要提升公路賽事的競爭能力（無氧耐力、衝刺能力等高輸出能力），圖表上的點應該會往右上方發展。另外，從圖表中也可以觀察出運動員的 mFTP 跟 FRC 之對應關係，例如當 mFTP 上升時，FRC 會跟著提升抑或是下降，從中找出訓練的盲點。

假設你正在準備一場公路賽，主要希望提升 FTP 能力，因此集中訓練區間 3、4，三個月後 FTP 從 265W 進步到 278W，但比賽的表現並不理想；在跟上對手好幾次的高強度攻擊後，你發現自己已經筋疲力盡，最終只能跟在集團的最後方進入終點。這通常可以在「Coggan's FRC vs mFTP」圖表中找到解答。檢視過去三個月的訓練，由於區間 4 以上的強度訓練太少，所以 FRC 從 18.4kj 下跌到 13.3kj，在 FRC vs mFTP 中會出現往右下方的趨勢，代表在 FTP 進步的同時，沒有兼顧到在公路賽同樣重要的 FRC 能力。所以在比賽中幾次高強度輸出後，你的「燃

料」已經被燒光了，也因此失去了爭奪更高名次的籌碼。

● MMP Peaks Review（**最大平均功率回顧圖表**）

這個圖表找出在不同時間點的最大平均功率（AP）跟最大標準化功率
（NP），畫成兩條曲線，並列出最高的 20 分鐘最大平均功率（Max
MMP 20 Min）、5 分鐘最大平均功率（Max MMP 5 Min）跟 60 分鐘
最大標準化功率（Max MMP 60 Min [NP]）。另外在右上方也列出各時
間內五次最大平均功率的平均值，並利用五次最大平均值除以最大功
率，計算出百分比，用來表達這時間內的最大功率表現穩定度。如果
計算出來的百分比愈接近 100%，代表你愈常騎到接近最高紀錄的成
績，即表示實力穩定。反之，百分比愈低代表最高紀錄跟次高的紀錄
差異較大，代表並不是經常騎出最好的表現；也有可能是穩定騎 20、
60 分鐘的數據太少，導致其他幾次偏離最高值較多。

mFTP (AP) - 206 W
Max MMP 20 Min - 194 W
Avg MMP 20 Min Top 5 - 191 W
MMP Top 5 % of Max (Range) - 98.6 %
Max MMP 5 Min - 249 W
Avg MMP 5 Min Peak Top 5 - 246 W
MMP Top 5 % of Max (Range) - 98.6 %
Max MMP 60 min (NP) - 205 W
Avg MMP 60 Min Peak NP Top 5 - 191 W
MMP Top 5 % of Max (Range) - 93.5 %

圖表 8·6
20 分鐘最大平均功率（MMP）為
194W，而平均五次最高的 20 分
鐘 MMP 為 191W，穩定度高達
98.6%，代表這時間內的功率表現
相當穩定。

## WKO4 小技巧：運動員分類管理功能

　　如果你是一位教練，並使用WKO4為多名運動員進行訓練分析，由於運動員太多的關係，左側欄對你來說也許會顯得太繁雜。不過WKO4裡面提供了「Tags」標籤功能，你可以在「Athlete Details」中為每個運動員加入不同的自定義標籤，例如「Cyclist」、「Runner」、「SchoolTeam」等，然後在左側欄上方的下拉式選單中，只要點選相關的標籤，在下方就會出現擁有相同標籤的運動員，如此就能省去逐一尋找運動員的麻煩。

圖表8·7　在「Athlete Details」頁面中，找到「Tags」欄位，並填上相關或方便找尋的標籤。

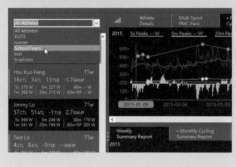

圖表8·8
在左側欄上方的下拉式選單中，只要點選相關的標籤，在下方就會出現擁有相同標籤的運動員。

# 3. 訓練分析圖表系列

　　雙擊運動員的資料卡後，我們就會進入到檢視訓練紀錄的頁面。現在左側欄是過去每一筆的紀錄檔案，在上方的下拉式選單可以選擇時間範圍（如過去一週、過去三十天或所有紀錄等）；右側欄是這筆紀錄檔案中的分段資料（Lap 1、Lap 2…），以及各時間／距離內的最佳功率分段紀錄（Peak 1:00:00 Power、Peak 00:20:00 Power…）。而主畫面就是這個章節要介紹的訓練分析圖表，通常也會分為上面兩個畫面。WKO4預設會安裝三個基本的頁面，分別是「Athlete Details」、「Horizontal Cycling Workout Pack」（在〈WKO4 操作介面介紹〉中已說明過）和「Horizontal Cycling Interval Review Pack」，除此之外，也會介紹用來分析踩踏技術的「WKO4 Pedaling Metrics Pack」與檢視強度區間訓練時間的「Workout Power Review Pack」，並在最後一部分說明如何在 WKO4 上製作分析圖表。

● Horizontal Cycling Interval Review Pack（間歇訓練檢視套件）

　　這個頁面主要用來比對不同分段或是每一趟間歇訓練的數據。只要在右側欄中點選一段以上的分段，在「Interval Report Zoom」頁面內會

分別列出各分段的數據，如時間、距離、平均功率、平均心率等，方便使用者比較每一趟的差別。Windows 系統的使用者可以按著「ctrl」鍵同時用滑鼠點選分段，即可進行複選；Mac 系統的使用者按著「COMMAND」鍵再進行點選即可。

圖表8·9　上圖是某自行車手分別進行了 10 秒、30 秒、1 分鐘、5 分鐘的最大功率測試，回來上傳到 WKO4 後可以透過間歇訓練檢視套件做數據比對。

如果覺得「Interval Report Zoom」所呈現的資訊太繁雜，可以選擇新增一個比較簡潔的「Interval Review Report」頁面，步驟是：

1. 點選「Horizontal Cycling Interval Review Pack」旁邊的倒三角 ☑，點「Configure」，進入「Linked Charts」，點選下方的加號。

2. 在彈出視窗「Chart Library」的搜尋欄中輸入「Interval Review Report」，在下方雙擊「Interval Review Report」即可新增這個頁面。

3. 接著會看到一個更簡潔的分段檢視頁面，裡面有各分段的騎乘時間、強度係數、平均功率、標準化功率及心率等，可以快速比對每一趟間歇，或是不同時間的數據差異。

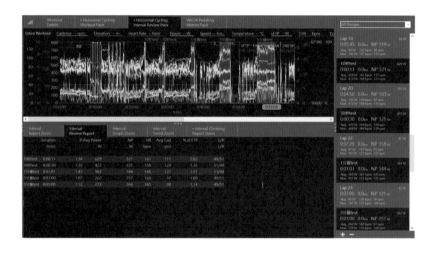

- Interval Trend Zoom（間歇訓練趨勢頁面）

  在這裡可以顯示整個紀錄或分段內，功率（黃線）、心率（紅線）、

迴轉速（綠線）的變化趨勢。比如說你進行的是穩定的長距離訓練，或是穩定功率的間歇訓練，那麼在圖表中綠線應該是一條水平線（－），但紅線可能會向上傾斜（／），而如果迴轉速愈來愈慢，那麼綠線將會向下傾斜（＼）。

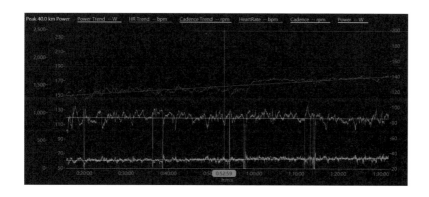

- Interval Climbing Report Zoom（爬坡間歇檢視頁面）

  這個報表通常用來檢視爬坡分段的資料，在訓練或比賽時可以在進入爬坡段與結束時分別按下分段鍵，如此就能在紀錄檔案中儲存這段爬坡的分段。上傳 WKO4 後在右側欄中點選一段或多段爬坡的分段，在「Interval Climbing Report Zoom」這一頁就可以看到分段時間、騎乘距離、爬升高度、平均速度、平均迴轉速、平均坡度（Avg Grade）及平均爬升高度（VAM）等的爬坡資訊，對於爬坡型選手來說非常實用。

## 什麼是「VAM」？

「VAM」由義大利自行車教練米歇爾·法拉利（Michele Ferrari）提出，是義大利文「Velocità Ascensionale Media」的簡稱，英文為「Average Ascent Speed」，中文譯作「平均爬升速度」，是評估自行車手爬坡能力的指標。它計算你在 1 小時內爬升了多少公尺，來判斷爬坡能力的好壞，單位為 m/h（公尺／小時）或 Vm/h（垂直公尺／小時），兩者可以互換。所以如果你的 VAM 是 1000m/h，代表你在 1 小時內爬升了 1000 公尺。VAM 的計算公式如下：

**VAM＝（總爬升高度 ×60）／總花費分鐘數**

VAM 主要用在長距離且穩定的爬坡路段上，丘陵地形或短距離陡坡並不適用。這個數值可以讓選手了解自己長距離爬坡的能力，並用來比較不同車手在類似坡道上的表現；VAM 也可以幫助教練及選手擬定登山賽事中的配速策略。

以知名的台灣自行車登山王挑戰賽（Taiwan KOM Challenge）為例，選手需要從地面一路爬升至台灣最高峰 —— 武嶺（即「東進武嶺」路線），海拔高度為 3275 公尺，賽道總長 105 公里，而實際總爬升約 3500 公尺左右。二○一五年第一名的選手是 Damien Frederic Monier，他花了 3 小時 34 分 19 秒完成，所以他的 VAM 是 (3500 公尺 ×60)/214( 分鐘 ) =981m/h。國內第一名（總排第七名）、台灣第一位一級車隊選手馮俊凱則落後 4 分鐘進終點，他的 VAM 是 (3500 公尺 ×60)/218( 分鐘 ) =963m/h。

VAM 愈高表示爬坡實力愈強，以下是法拉利教練對環法選手所定義的 VAM 標準：

| 1650~1800 m/h | 環法賽總排前 10 名或單站冠軍選手 |
| 1450~1650 m/h | 環法賽單站前 20 名的選手 |
| 1300~1450 m/h | 環法賽領先集團選手 |
| 1100~1300 m/h | 環法賽主集團選手 |

如果要在環法賽的爬坡單站中跟上集團，VAM 至少要在 1100 m/h 以上。不過由於環法賽的登山站並不像武嶺的路線需要連續爬升 3500 公尺，選手為了應付如此長時間的爬坡都必須要放慢速度（降低輸出）以保留體力，所以在武嶺登山路線所計算的 VAM 相對較低。最頂尖選手的 VAM 高達 1800m/h，換算下來，他們很有可能只要兩個多小時就可以完成東進武嶺。

● 在Garmin碼錶中顯示當前的VAM：

步驟1：進入設定頁面，點選「活動模式」，進入「訓練模式」或「比賽模式」設定。

步驟2：點選「訓練頁面」。

步驟3：點選你想要新增顯示VAM的頁面（第1~5頁），然後點選頁面中你想要顯示VAM的位置。

步驟4：進入「目前高度」，其中「垂直高度」就是當下的VAM，而「30秒垂直高度」則是30秒內VAM的平均值，可以隨個人喜好選擇。

步驟5：在下方打勾確認，即完成設定，之後就可以在爬坡時看到目前的VAM（「垂直速度」或「30秒垂直速度」）。

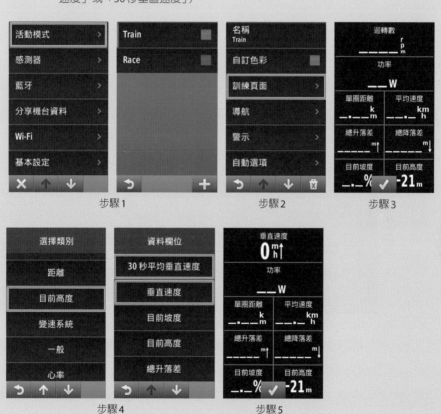

有時候我們在一次訓練、測驗或比賽之後，會覺得今天的狀況非常好，某段時間的功率輸出應該騎出近期最好的紀錄，但過去總是沒有好的工具能把這些區段找出來。

現在，只要使用 MMP Comparison to Last 90 Days 這個分析圖表，就可以把單次騎乘紀錄中的最大平均功率曲線，跟過去九十天的最大平均功率曲線做比對，這樣我們就可以知道這次訓練式比賽是否有突破近期的最佳紀錄，或是到底有多接近近期的最好表現。

圖表中的紫線是這次騎乘紀錄的最大平均功率曲線，黃線則是過去九十天的最大平均功率曲線，藍色則是代表這兩條線的接近程度，以百分比為單位。當某一段的藍線愈接近圖表頂端（愈接近 100%），代表這一段時間的功率輸出愈接近近期的最佳表現；如果是等於

100%，則代表這次這一段時間的功率輸出等於或突破了近期的最佳表現。

以上圖為例，可以看到從 10 ～ 40 秒及 2 分 48 秒～ 6 分 25 秒，這兩段時間區段的藍線皆等於 100%，代表這兩段時間的功率輸出都突破了最近九十天的最佳表現，這樣我們就可以很清楚地知道自己在哪一個時間的最大功率表現進步了。

- WKO4 Pedaling Metrics Pack（WKO4 踩踏測量數據套件）

  分腿式功率計在過去兩、三年愈來愈普及，這些功率計大都能個別測量出左右腳的功率輸出、輸出的功率是否有效被利用（扭矩效率），甚至是每一個角度的施力方向。WKO4 的開發團隊在過去兩年開始研究單邊輸出的功率資料，試圖找出這些新數據的意義，以及找出對自行車手的建設性建議。最終他們開發出這個分析圖表，來解釋這些單邊數據的意義，以及該如何使用它們。

  在圖表中可以看到，除了總功率、心率跟迴轉速等基本資料外，也多了左腳功率（Left Leg Power）及右腳功率（Right Leg Power），可以看見左右腳個別的功率輸出變化。除此之外，如果你的功率計有支援本書第五章〈踩踏技術也可以被量化！〉中所提到的踩踏技術數據，在圖表上也會出現左右腳的扭矩效率（Left Effectiveness, Right Effectiveness）、踩踏順暢度（Left Smoothness, Right Smoothness），以及左右功率平衡（Power Balance）等曲線。

  再來可以看到下方有五個分頁，可以讓使用者更深入觀察這些單邊數據的變化，但在此之前，需要先介紹幾個相關的數據，才能明白這些圖表的意義。

  - GPR：總釋放功率（Gross Power Released），是指踩踏過程中產生

能夠驅動單車向前的總功率，即「正功率」；GPR 愈高，前進速度愈快。

- GPA：總吸收功率（Gross Power Absorbed），是指踩踏過程中被「吸收」的功率，即「負功率」，這些功率無助於前進，同時會對前方腿造成負擔，降低實際的總功率輸出，所以應盡量減少 GPA 來達到更高的淨功率輸出。

- AEPF：平均有效踩踏力量（Average Effective Pedal Force），是轉動曲柄一圈所產生正功率的平均值，單位為牛頓（N），計算公式為：

**（功率 ×60)/( 迴轉速 ×2× 圓周率 × 曲柄長）**

- MEPF：最大有效踩踏力量（Maximum Effective Pedaling Force），即轉動曲柄一圈所產生正功率的最大值，單位同樣為牛頓（N）。

- CPV：踩踏速率（Circumferential Pedal Velocity），用來計算踏板的移動速度，單位是米 / 秒（m/s），CPV 愈高代表踏板移動的速度（迴轉速）愈快，計算公式為：

**（迴轉速 × 曲柄長 ×2× 圓周率）/60**

- KI：峰度指數（Kurtotic Index），是 AEPF 跟 MEPF 的比值，類似踩踏順暢度（Pedal Smoothness），用來評估踩踏動作的流暢程度；KI 值愈高，代表下踩動作中會有一瞬間產生較大的力量，而非平順地對曲柄施力。一般來說，理想的 KI 值要在 3.8 ～ 4.2 之間，過程中功率輸出的高低、站姿抽車、滑行（停止踩踏）等，都會對 KI 值造成偏差。

- AI：不對稱指標（Asymmetry Index），它是根據你左右腳的 GPR、GPA 及 KI 來計算，AI 值愈接近 0.96 ～ 1.04 的範圍之內，代表左右腳的功率輸出及踩踏方式愈對稱且均勻。如果超出這個範圍太多，

通常代表左右腳的輸出不平衡，或是其中一隻腳產生特別多負功率。可以檢查左右腳的 GPR 與 GPA，以了解情況。

另外要注意的是，長距離的有氧騎乘並不建議用來檢視踩踏技術數據，因為過程中會出現較多的滑行、站立抽車及停止踩踏的情況，這些都會影響數據的可信度。建議找一些短時間、FTP 或以上強度的紀錄資料來進行檢視，例如打開 5 分鐘最大功率測試，或是個人計時賽的紀錄檔案來分析較為恰當。

- WKO4 Pedaling Review Report CE（WKO4 踩踏數據回顧報告）

在這個頁面可以查看所有單邊數據，包括左右腳的平均功率（Left Leg Power、Right Leg Power）、雙腳平衡（Ant+ Balance）、GPR 及 GPA 的平均值（Avg GPR L、Avg GPR R、Avg GPA L、Avg GPA R）、不對稱指標（Asymmetry Index）、左右腳的最大有效踩踏力量（Avg MEPF L、Avg MEPF R）。另外，我會建議手動加入左右腳的平均 KI 值，方便分析某一段騎乘的踩踏技巧，步驟如下：

1. 點擊這頁的倒三角，進入「Configure」頁面，然後點擊左下方的「+」新增顯示資訊。

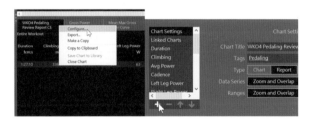

2. 在「Name」輸入名字「Avg Kurtotic Index L」，在「Expression」一欄中輸入「avg(kileft)」，「X Axis」輸入「L/R」，「Rounding」選擇「0.1」（小數點後一位）。

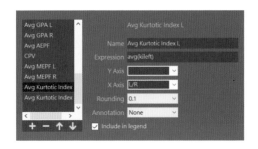

3. 再點擊「+」新增，在「Name」輸入名字「Avg Kurtotic Index R」，在「Expression」一欄中輸入「avg(kiright)」，「X Axis」輸入「L/R」，「Rounding」同樣選「0.1」。

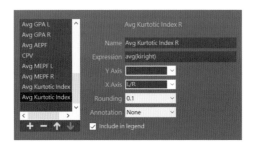

4. 完成後將會在這個頁面中看到左右腳的平均 KI 值資訊。

- Gross Power Review Chart（總體功率輸出回顧圖表）

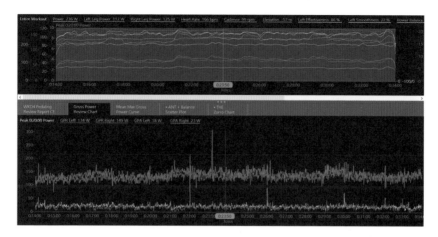

這個圖表是騎乘過程中左右腳之正、負功率輸出的變化曲線。從圖中可以看到這位選手的右腳 GPR（紅線）明顯比左腳（藍線）高，而雙腳的 GPA 則沒有太大差異，所以他在訓練時應該多注意左腳下踩的力量，避免雙腳施力不平衡的情況加深。

- Mean Max Gross Power Curve（總體最大平均功率圖表）

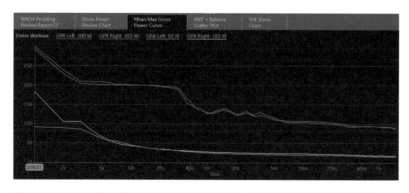

跟最大平均功率曲線圖表是同樣的概念，利用每秒鐘的左右腳 GPR 及 GRA 數據分別連成四條曲線，可以觀察到從第一秒到紀錄的最後一秒鐘，功率在不同時間點的變化。當你看到左右腳 GPA（小功率）

在短時間內出現高功率（100W 以上）時不用太驚訝，很多時候只是因為騎乘中遇到顛簸的路面，或是站姿抽車時所造成，並不影響整體的前進效益。如果是衝刺紀錄，就應該注意 GPA 的高低，在衝刺時 GPA 愈高，代表總功率輸出中大部分是被「吸收」了，這樣勢必影響到衝刺的速度，所以需要花時間加強踩踏技術的訓練，而不只是專注在最大功率的增加。

■ ANT+ Balance Scatter Plot（左右平衡散布圖）

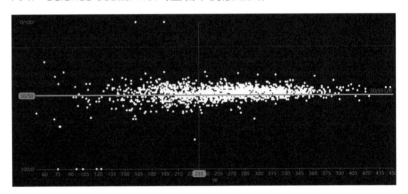

根據不同功率輸出下的左右平衡數據，看到左右腳輸出是否接近平衡，或是騎乘過程中不同的功率輸出對左右平衡的影響。白點顯示愈分散，代表你左右腳的踩踏不太穩定，或是過程中經常滑行跟停止迴轉。上圖是一名 FTP 為 235W 的自行車手，在一次 12 公里個人計時的紀錄檔案，從圖中可以看到在 FTP 以下的左右腿輸出較為平衡，但超過 FTP 之後，會更依靠左腳來輸出高功率，在 350W 的時候，左腳功率占了總輸出的 55 ～ 60%，因此可以發現這位選手的右腳在高功率輸出時變得較弱。假若雙腳平衡得到改善，在 FTP 以上的高功率輸出表現將會更出色。

■ The Zorro Chart

這個圖表把 GPR、GPA、KI 三個數據製成散布圖，觀察不同功率輸出下，左右腳踩踏順滑度的變化趨勢。以下有兩張 Zorro 圖表，分別來自兩位自行車手的個人計時紀錄檔案。

第一位選手左腳的 KI 平均 3.8，右腳平均 4，代表左腳的踩踏動作較為流暢，而且雙腳都在標準範圍之內；再來可以看到左腳的 GPR（藍點）略高一點，但整體來說算是相當平均。值得注意的是，他的 GPA 會隨著 GPR 提高而有下降趨勢，代表選手懂得運用提拉技巧降低無效的負功率，以產生更大的有效正功率，這將有助於保留更多珍貴的體力。

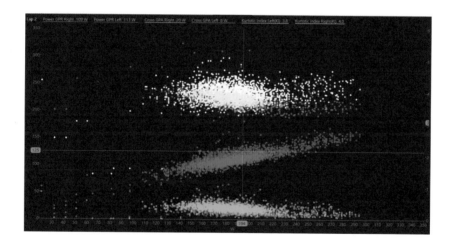

下面這位選手的 KI 值明顯較低，計算出來左腳的平均是 3.7，右腳則只有 3.4，跟標準範圍（3.8 ～ 4.2）都有一些差距。另外可以看到功率愈高，右腳的輸出比例也愈高，代表右腳在高功率輸出時較為主導，如果左腳力量增加，總功率輸出將會更高。另外，這位選

手的 GPA 在功率增加時並沒有下降的趨勢，表示當他要增加功率輸出時，並沒有採取適當的提拉技巧來減少負功率，在某程度上這將會影響到高速前進的效率。

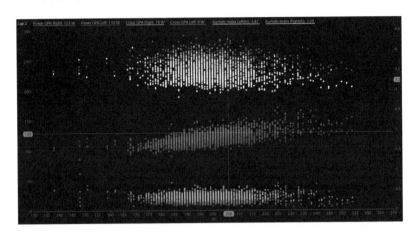

**WKO4 小技巧：放大檢視和分段切割功能**

　　通常自行車訓練一次都會超過 1 小時以上，如果裝置每秒都幫我們記錄資料，假設只記錄功率這一筆資料，那麼 1 小時下來就會記錄了三千六百筆，但我們還有速度、心率、迴轉速、海拔高度、溫度等等，假如有六種資料要記錄，那麼 1 小時至少就會有二萬一千六百筆。如果再傳到 WKO4 上繪製成曲線，在畫面中就只會看到一堆密密麻麻的曲線，完全沒辦法從中看出什麼端倪，何況訓練通常不會少於 1 小時。為此，WKO4 提供了「放大」（Zoom）檢視功能，同時可以讓使用者「後製」紀錄分段，就算在訓練或比賽時沒有按下分段鍵，回到家也可以用 WKO4 切割分段資料，呈現關鍵路段的數據。

　　以下是一次 6 小時的訓練，上傳到 WKO4 後只看到密密麻麻的曲線，看不出這次訓練的實況。

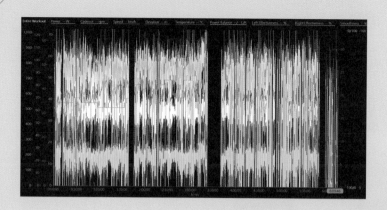

　如果我們有某一段想要放大檢視,可以用滑鼠點選並拖拉該段範圍,然後這段範圍將會反白,並在上方出現「Selection」。點擊「Selection」,從彈出選單中按「Save Selection」即可儲存分段。

　然後會跳出分段編輯視窗,你可以進行命名,或是微調該分段開始與結束的時間。假設命名為「爬坡段」。

點選「Zoom 爬坡段」即可放大這段時間內的資料。

另外，只要把滑鼠指標移到其中一個縱軸上，圖表將只呈現與該軸相關的曲線。例如將指標移到黃線軸（功率）上，圖表會自動將功率以外的曲線隱藏起來，如此檢視資料變化就更清楚了。

如果要回到原來整個紀錄檢視，可以點擊左上角的「Enter Workout」，在彈出式選單中點選「Zoom Enter Workout」即可。

## ● Workout Power Review Pack（訓練紀錄功率回顧套件）

在圖表中可以看到背景分別以不同顏色標示出各強度區間的範圍，黃
線是這次騎乘的功率曲線，透過這個圖表可以比對出這次訓練主要集
中在哪一種強度，或是每一趟的間歇有沒有達到該有的強度區間。而
副畫面會有四個圖表分頁，其中「Power TiZ and Distribution」跟「Time
in Levels in %」，可以用來分析這次騎乘各強度區間的總訓練時間及
百分比，另外也會將傳統的七個功率區間（Classic Power Levels）跟
新一代個人化功率區間（Individualized Power Levels）同時呈現，方便
我們比對兩者的差別。

■ Power TiZ and Distribution（功率區間分布圖表）

圖表 8.10 是以訓練區間畫分，用來統計每一個區間的總訓練時間
及百分比，黃色長條是新一代的個人化功率區間，藍點則代表傳統
的七個功率區間，我們可以看到在這次騎乘中花了多少時間在目標

功率區域上，協助評定訓練的品質。一般來說在區間 4 以下，兩者並不會有太大差別，超過區間 4 以上才會有比較明顯的不同。另外，在這個圖表中區間 1（Level1）的百分比只會計算踩踏的時間，滑行或停止的時間會被排除，因此比較符合實際的訓練刺激；只要到「Time in Levels in %」就可以看到包括停止踩踏的時間百分比共占整體的多少。

圖表 8．10 在這次訓練中，無氧耐力區間（Anaerobic Capacity）與 iLevel 5 相差了 5 分 26 秒之多。

我們亦可以在下圖的「Power Distribution」看到每 10W 的功率區間百分比，觀察這次訓練集中在哪些功率區間。如果在一次區間 2、3 的有氧耐力騎乘訓練中，發現功率都落在區間 1，而且在「Power Distribution」中看到大部分時間都在 0 ～ 50W 之間，代表這次訓練太輕鬆了，或是都在偷懶，不會達到該有的訓練效果。但如果是一次公路賽紀錄，功率大部分時間都離 FTP 很遠反而是一件好事，代表你在過程中相當輕鬆地跟在集團後方，所以在最後決勝時你有更多的「燃料」可以用。

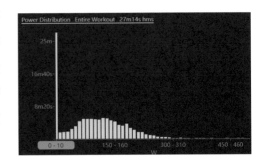

# 在 WKO4 上自製分析圖表：
# 找出比賽中的「痛苦時刻」

在公路賽當中，每一次的攻擊或突圍，英文稱作「Match」，是指一次短時間的高強度輸出，主要是希望能擺脫主集團或對手，或是為了帶領隊員追趕前方的領先集團。每個車手會因為其獨特的生理素質、騎乘特性及訓練模式，而擁有不同的攻擊能力。我們可以把賽場上的每一位車手想像成火柴盒，有些容量較大，可以放較多火柴（容許進行多次攻擊），有些則容量較小（只能做出幾次攻擊）；而有些人的火柴點的火比較猛烈，但很快就燒完一根（PMAX 高、FRC 低），有些可能比較耐燒，但火沒那麼猛烈（PMAX 低、FRC 高）。

當車手在比賽中發起一次攻擊、跟其他車手一起突圍，或是追趕前方的選手時，他的火柴就會少一根，但沒有人確切知道自己總共有幾根火柴可以燒。不過可以肯定的是，只要當所有火柴都燒完時，就代表他已經沒有在終點爭取勝利的機會（終點衝刺至少也需要一根火柴），所以每一位車手都需要知道自己的火柴盒到底有多大？裡面的火柴是屬於爆發型還是慢熱型？才能夠知道日後的訓練該加強哪一方面，以及在比賽中更聰明的善用自己的火柴，保留珍貴的能量與競爭對手決一勝負，增加獲勝的機會。

WKO4 裡除了提供眾多分析圖表之外，使用者也可以根據需求製作屬於自己的圖表。因此我製作了一個名為「Find Match」的分析圖表，可以根據功率資料找出比賽中各段攻擊、進行追趕的時間點與頻率，以及每一段的強度，把過程中所有燒掉的「火柴」統統找出來。在這一章的最後一部分會說明製作此圖表的流程，如果不想自己動手做，我在最後面提供這個圖表的下載連結，有興趣的讀者可以自行下載安裝。

- 圖表中間會顯示 sFTP，以及這次紀錄的 20 分鐘最大標準化功率（20 Min NP），這兩條水平線愈接近，代表這次比賽對你而言強度（負荷）愈高。也可以根據比賽時間的長短，自行更改為 60 分鐘或 90 分鐘的最大標準化功率。
- 我把「Match」分成三個等級，一種是比 FTP 高（紫色），這通常是在爬坡或是長距離突圍的時候出現，持續的時間較長；一種是大於 FTP 的 120%（橘色），這通常是比較猛烈的攻擊，持續的時間不會太長；最後一種是大於 FTP 的 150%（紅色），通常會是全力衝刺或是瞬間的加速，一般只會維持很短的時間。

- 只要功率比 FTP 高，曲線就會轉變成紫色，大於 FTP120% 會變成橘色，150% 以上則以紅色表示，代表這些都是「痛苦時刻」。其餘的（在 FTP 以下）都會以黃色表示。

- 灰色線是海拔高度，這次比賽屬於丘陵地形的賽事，可以發現所有「Match」都是在上坡路段發生，我把幾段持續時間較長的「Match」分別儲存起來。這位選手在半小時內進行了八次「Match」，其中「Match_4」的強度最高（橘色跟紅色的比例較多），持續約 1 分 18 秒，平均功率 266W，最大功率達到 459W（這位選手體重 60 公斤）。其後又經歷了四段「Match」，但可以看到最後一段「Match_8」的強度已經減弱不少，在這 1 分鐘內的平均功率只有 249W；此時他已經感到筋疲力盡，亦即他的「火柴」被燒光了，最後只能順順地騎回終點。

- 如果這位選手日後要加強這類型賽事的表現，他應該要增加區間 6、7 的訓練比例，而且需要在類似的坡道上進行，例如以 120～150% 的 FTP 爬坡 1 分鐘，然後回到起點恢復，重複十～十二趟，再循序漸

進增加每一趟的時間及趟數，以擴充火柴盒的容量。

- 「Find Match」圖表也可以用來檢視間歇訓練的品質。這名選手經過三個月的針對性訓練後，在無氧耐力方面取得不少改善。下面找來一次他進行五趟約 300 公尺的爬坡衝刺訓練，每趟約 1 分 20 ～ 30 秒，下圖是利用「Find Match」圖表回顧這五趟的訓練情況。

- 這五趟的平均功率分別是 297W、344W、358W、322W、283W，第二、三趟的輸出最高，然後開始逐漸衰退，而最大功率則出現在第二趟，達到 517W。從圖中可以看到第二、三趟有較多紅色的曲線，代表有達到 FTP 的 150% 以上，第一及第四趟只有少量紅色，主要以橘色及紫色為主，最後一趟則完全達不到，而且幾乎都在 FTP 的 120% 以內完成，這完全反映在平均功率裡面。不過這仍然是一次相當出色的表現，數據說明了他的「火柴」的耐燒程度跟強度都提升不少，在同類型的賽事當中相信會有不錯的表現。

# 「Find Match」圖表製作步驟

1. 點擊 ▥▥ 旁邊的 ⌄ 按鈕，然後再點擊「Create a New Chart」中的「Custom Chart」，新增一個分析圖表頁面。

2. 接著會彈出「Configure」視窗，可以在「Chart Title」一欄中更改圖表名稱，例如「Find Match」；然後在「Ranges」那一欄建議選擇「Highlight」（如果選擇前面兩個，當點選分段時會直接放大，在尋找 Match 時比較不便）。

3. 點擊左下方的「+」可以新增圖表資訊，在「Name」中輸入「›150% FTP」，然後在「Expression」中輸入「if(power›(sftp*1.5), power)」，「Color」選擇紅色（或自己喜歡的顏色）。

4. 再點擊左下方的「+」可以新增圖表資訊，在「Name」中輸入「›120% FTP」，然後在「Expression」中輸入「if(power›(sftp*1.2), power)」，「Color」選擇橘色。然後再點擊「+」新增，「Name」中輸入「›FTP」，「Expression」中輸入「if(power›(sftp), power)」，「Color」選擇紫色，完成如下圖。

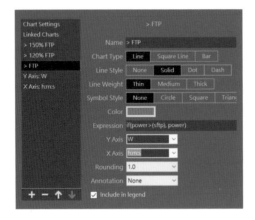

5. 繼續點擊「+」新增功率資料，在「Name」中輸入「Power」，然後在「Expression」中輸入「power」，「Color」選擇黃色。再按「+」新增迴轉速資料，「Name」輸入「Cadence」，「Expression」輸入「cadence」，「Color」選擇藍色。接著再按「+」新增海拔高度資料，「Name」輸入「Elevation」，「Expression」輸入「elevation」，「Color」選擇灰色。此時可以看到分析圖表已大致完成了！

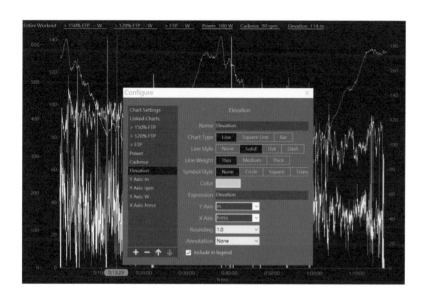

6. 再按「+」新增表示 FTP 位置的水平線，「Name」輸入「FTP」，「Expression」輸入「sftp」，「Color」選擇綠色，「Annotation」選擇「Above Left」。最後再新增一條表示這次比賽的 20 分鐘最大標準化功率的水平線，在「Name」輸入「20 Min NP」，「Expression」輸入「max(meanmax(_rapower4,1200)^0.25)」，「Color」選擇粉紅色，「Annotation」同樣選擇「Above Left」。然後再利用左下方的「上箭

頭」，把「FTP」跟「20 Min NP」移到「> 150% FTP」的上面，如此這兩條水平線才不會被功率曲線擋到。

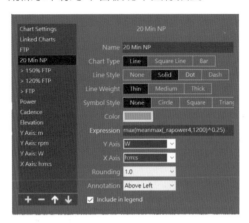

7. 「Find Match」分析圖表大功告成！一般我會習慣把迴轉速曲線隱藏起來，只要點擊上方「Cadence」，勾選「Hide」就可以把它隱藏，這樣就可以避免干擾觀察功率曲線，又可以即時知道迴轉速的資料。之後我們就可以透過放大檢視及分段切割功能，把過程中紫色、橘色及紅色的部分記錄起來。

另外，完成圖表製作後要記得在頁面上方的倒三角按鈕中，點擊「Save Chart to Library」儲存圖表，日後就可以在「Chart Library」中找到。

如果你不想花時間製作，可以直接到以下網址下載現成的圖表。

「Find Match」分析圖表下載連結：https://goo.gl/LhULVD

# 用熱情不斷地實踐與交流，
# 讓功率訓練變成顯學

　　經過前面八章的敘述，相信大家對自行車功率所延伸的數據，以及 WKO4 的應用都已經有了初步的了解。雖然本書提到很多功率數據的來由與計算原理，感覺好像要對數學有一定基礎的人才有辦法吸收；但其實大家不用對這些數字太過抗拒，因為所有複雜的計算根本都不用我們去費心，只要把數據紀錄統統交給電腦去算就好，我們要做的只是上傳紀錄，以及怎麼去解讀與利用這些數據。

　　就我個人經驗而言，記錄訓練這件事情愈早開始，所能蒐集下來以及可以應用的資訊就愈豐富，對於訓練及比賽的幫助也就愈大。尤其是在自行車訓練裡，功率數據所帶來的好處實在太多太重要了，即便現階段可能覺得還不是太必要，但當訓練到某個階段，就會發現功率數據紀錄是如此的不可或缺。

　　撇開自行車訓練不說，量化與記錄本身就是人類文明中相當重要的行為；當社會愈文明，量化與記錄就愈顯重要。以衣、食、住、行為例，在從前沒有太多測量工具的時代，製衣、煮食、建房、遷徙等只需要憑著個人的經驗與感覺，不需要依賴太多的測量。而隨著人類對品質與數量的追求，逐漸出現了各種量化食材、建材、長度、距離、溫度等的工

具與單位，同時也會記錄成各式各樣的食譜、書目、製作手冊等，目的就是要更有效率地製造出更精緻的衣服，烹調出更美味可口的料理，建造出更宏偉穩固的建築物。

當然，量化也只不過是一種輔助手段，一個工具，人類的感覺與經驗等無法量化、無法言喻的元素同樣重要。就像我跟一位大廚拿著同樣的食譜，使用同樣的廚具，他所烹調出來的菜餚一定比我煮出來的好吃，因為廚師在這個領域比我累積出更深厚的專業與經驗。同樣地，不同的自行車教練與選手就算使用同樣的功率計與分析軟體，所訓練出來的選手表現都會不一樣，除了選手本身的生理條件與訓練經驗之外，教練所採取的訓練方式，以及如何利用這些數據都會是產生差異的關鍵。

因此，量化與記錄的確很重要，但最終成果是好是壞仍然取決於使用這些工具的人。本書的目的只是為了幫助更多熱愛自行車的人，了解該如何使用有關自行車功率訓練的工具，至於能否利用這些工具讓自己個人、車隊，甚至是整個台灣的自行車表現持續地進步，讓更多國內選手踏足世界頂尖的一級車隊，就需要利用我們的熱情不斷地實踐與交流，讓更多正確有效的實務經驗流傳下去。我相信當功率訓練理論成為自行車界的顯學時，整體的騎乘實力就能相應地提升，國內選手才有辦法在殘酷的世界舞台中脫穎而出。

# 功率訓練課表

> ➤ 區間 1 訓練課表範例

| 動態恢復課表 | | | |
|---|---|---|---|
| 項目 | 時間 | 內容 | % FTP |
| 暖身 | 5 分鐘 | 暖身騎 5 分鐘，迴轉速 90~100rpm。 | < 55% |
| 主項目 | 30~60 分鐘 | 區間 1 騎 30~60 分鐘，盡量避免爬坡的路段，以免拉高強度，影響恢復效果。 | <60% |
| 緩和 | 5 分鐘 | 輕鬆騎 5 分鐘，迴轉速 >90rpm。 | < 60% |

> ➤ 區間 2、3 訓練課表範例

| 1~2 小時有氧耐力課表 | | | |
|---|---|---|---|
| 項目 | 時間 | 內容 | % FTP |
| 暖身 | 10 分鐘 | 暖身騎 10 分鐘，迴轉速 90~100rpm。 | < 65% |
| 主項目 | 1~2 小時 | 區間 2 有氧耐力騎，迴轉速維持 80~95rpm；爬坡時強度可以略高於 85%，且盡量不要重踩。 | 55~75% |
| 緩和 | 5 分鐘 | 輕鬆騎 5 分鐘，迴轉速 >90rpm。 | < 60% |

| 3 小時有氧耐力課表 | | | |
|---|---|---|---|
| 項目 | 時間 | 內容 | % FTP |
| 暖身 | 10 分鐘 | 暖身騎 10 分鐘，迴轉速 90~100rpm。 | < 65% |
| 主項目 | 1 小時 | 區間 2 有氧耐力騎，迴轉速維持 80~95rpm。 | 55~75% |
| | 1 小時：2 x (20 分鐘 +10 分鐘 ) | 區間 3 騎 20 分鐘，迴轉速維持 80~95rpm。 | 75~90% |
| | | 區間 2 騎 10 分鐘。 | 55~75% |
| | 1 小時 | 區間 2 有氧耐力騎，迴轉速維持 80~95rpm。 | 55~75% |
| 緩和 | 5 分鐘 | 輕鬆騎 5 分鐘。 | < 60% |

| 4 小時有氧耐力課表 | | | |
|---|---|---|---|
| 項目 | 時間 | 內容 | % FTP |
| 暖身 | 30 分鐘 | 區間 2 騎 30 分鐘，迴轉速維持 80~95rpm。 | 55~75% |
| 主項目 | 1 小時 20 分<br>2 x (30 分鐘 +10 分鐘 ) | 區間 3 騎 30 分鐘，迴轉速維持 80~95rpm。 | 75~90% |
| | | 區間 2 騎 10 分鐘。 | 55~75% |
| | 1 小時 | 區間 2 有氧耐力騎，迴轉速維持 80~95rpm。 | 55~75% |
| | 1 小時<br>4 x (10 分鐘 +5 分鐘 ) | 區間 4 騎 10 分鐘，迴轉速維持 90~95rpm。 | 90~105% |
| | | 區間 1~2 騎 5 分鐘。 | 50~65% |
| 緩和 | 10 分鐘 | 輕鬆騎 10 分鐘。 | < 60% |

➢ 區間 4 訓練課表範例

| 2 小時 FTP 課表 | | | |
|---|---|---|---|
| 項目 | 時間 | 內容 | % FTP |
| 暖身 | 20 分鐘 | 區間 2 騎 20 分鐘，迴轉速維持 80~95rpm。 | 55~75% |
| 主項目 | 1 小時<br>2 x (20 分鐘 +10 分鐘 ) | 區間 4 騎 20 分鐘，迴轉速維持 90~95rpm。 | 90~100% |
| | | 區間 1~2 騎 10 分鐘。 | 50~65% |
| | 20 分鐘<br>4 x (2 分鐘 +3 分鐘 ) | 區間 5 騎 2 分鐘，迴轉速 75~80rpm。 | 110~120% |
| | | 區間 1~2 騎 3 分鐘。 | 50~65% |
| | 20 分鐘 | 區間 2 騎 20 分鐘，迴轉速 >95rpm。 | 55~70% |
| 緩和 | 10 分鐘 | 輕鬆騎 10 分鐘。 | < 60% |

| 3 小時 FTP 課表 | | | |
|---|---|---|---|
| 項目 | 時間 | 內容 | % FTP |
| 暖身 | 30 分鐘 | 區間 2 騎 30 分鐘，迴轉速維持 80~95rpm。 | 55~75% |
| 主項目 | 1 小時<br>2 x (20 分鐘 +10 分鐘 ) | 區間 4 騎 20 分鐘，迴轉速維持 90~95rpm。 | 90~100% |
| | | 區間 1~2 騎 10 分鐘。 | 50~65% |
| | 30 分鐘 | 區間 2 有氧耐力騎，迴轉速維持 80~95rpm。 | 55~75% |
| | 1 小時<br>2 x (20 分鐘 +10 分鐘 ) | 區間 4 騎 20 分鐘，迴轉速維持 90~95rpm；<br>準備登山賽的話可以選擇在坡道上進行。 | 95~105% |
| | | 區間 1~2 騎 10 分鐘。 | 50~65% |
| 緩和 | 10 分鐘 | 輕鬆騎 10 分鐘。 | < 65% |

| 4 小時 FTP 課表 | | | |
|---|---|---|---|
| 項目 | 時間 | 內容 | % FTP |
| 暖身 | 30 分鐘 | 區間 2 騎 30 分鐘，迴轉速維持 80~95rpm。 | 55~75% |
| 主項目 | 1 小時 30 分 | 區間 3 騎 90 分鐘，迴轉速維持 80~90rpm。 | 80~90% |
| | 10 分鐘 | 區間 2 騎 10 分鐘，迴轉速維持 80~95rpm。 | 55~75% |
| | 1 小時<br>2 x (20 分鐘 +10 分鐘) | 區間 4 騎 20 分鐘，迴轉速維持 90~95rpm；<br>準備登山賽的話可以選擇在坡道上進行。 | 90~105% |
| | | 區間 1~2 騎 10 分鐘。 | 50~65% |
| | 24 分鐘<br>3 x (3 分鐘 +5 分鐘) | 區間 5 騎 3 分鐘，迴轉速 80~90rpm。 | 105~120% |
| | | 區間 1~2 騎 5 分鐘。 | 50~65% |
| 緩和 | 20 分鐘 | 輕鬆騎 20 分鐘，迴轉速 >95rpm。 | < 60% |

➤ **區間 5 訓練課表範例**

| 1.5 小時 VO₂max 課表 | | | |
|---|---|---|---|
| 項目 | 時間 | 內容 | % FTP |
| 暖身 | 30 分鐘 | 區間 2 騎 30 分鐘，迴轉速維持 80~95rpm。 | 55~75% |
| | 10 分鐘<br>5 x (1 分鐘 +1 分鐘) | 輕齒比高速迴轉 1 分鐘（>110rpm）。 | < 80% |
| | | 區間 1~2 騎 1 分鐘。 | 50~65% |
| 主項目 | 30 分鐘<br>5 x (3 分鐘 +3 分鐘) | 區間 5 騎 3 分鐘，迴轉速 85~95rpm。 | 105~120% |
| | | 區間 1~2 騎 3 分鐘。 | 50~65% |
| 緩和 | 20 分鐘 | 輕鬆騎 20 分鐘，迴轉速 >95rpm。 | < 65% |

| 1.5~2 小時 VO₂max 課表 | | | |
|---|---|---|---|
| 項目 | 時間 | 內容 | % FTP |
| 暖身 | 30 分鐘 | 區間 2 騎 30 分鐘，迴轉速維持 80~95rpm。 | 55~75% |
| | 10 分鐘<br>5 x (1 分鐘 +1 分鐘) | 輕齒比高速迴轉 1 分鐘（>110rpm）。 | < 80% |
| | | 區間 1~2 騎 1 分鐘。 | 50~65% |

| 主項目 | 30 分鐘 5 x (3 分鐘 +3 分鐘 ) | 區間 5 騎 3 分鐘，迴轉速 80~95rpm。 | 105~120% |
| | | 區間 1~2 騎 3 分鐘。 | 50~65% |
| | 10 分鐘 | 區間 2 騎 10 分鐘，迴轉速 >95rpm。 | 55~70% |
| | 10 分鐘 10 x (30 秒 +30 秒 ) | 區間 6 騎 30 秒，迴轉速 >100rpm。 | >130% |
| | | 區間 1~2 騎 30 秒。 | 50~65% |
| 緩和 | 20 分鐘 | 輕鬆騎 20 分鐘，迴轉速 >95rpm。 | < 65% |

| 2 小時 VO₂max 課表 | | | |
|---|---|---|---|
| 項目 | 時間 | 內容 | % FTP |
| 暖身 | 30 分鐘 | 區間 2 騎 30 分鐘，迴轉速維持 80~95rpm。 | 55~75% |
| | 10 分鐘 5 x (1 分鐘 +1 分鐘 ) | 輕齒比高速迴轉 1 分鐘（>110rpm）。 | < 80% |
| | | 區間 1~2 騎 1 分鐘。 | 50~65% |
| 主項目 | 18 分鐘 3 x (3 分鐘 +3 分鐘 ) | 區間 5 騎 3 分鐘，迴轉速 85~95rpm。 | 105~120% |
| | | 區間 1~2 騎 3 分鐘。 | 50~65% |
| | 10 分鐘 | 區間 2 騎 10 分鐘，迴轉速 >95rpm。 | 55~70% |
| | 30 分鐘 3 x (5 分鐘 +5 分鐘 ) | 區間 5 騎 5 分鐘，迴轉速 >90rpm。 | 105~120% |
| | | 區間 1~2 騎 5 分鐘。 | 50~65% |
| 緩和 | 20 分鐘 | 輕鬆騎 20 分鐘，迴轉速 >95rpm。 | < 65% |

| 2~2.5 小時 VO₂max 課表 | | | |
|---|---|---|---|
| 項目 | 時間 | 內容 | % FTP |
| 暖身 | 30 分鐘 | 區間 2 騎 30 分鐘，迴轉速維持 80~95rpm。 | 55~75% |
| | 10 分鐘 5 x (1 分鐘 +1 分鐘 ) | 輕齒比高速迴轉 1 分鐘（>110rpm）。 | < 80% |
| | | 區間 1~2 騎 1 分鐘。 | 50~65% |
| 主項目 | 30 分鐘 5 x (3 分鐘 +3 分鐘 ) | 區間 5 騎 3 分鐘，迴轉速 80~95rpm。 | 105~120% |
| | | 區間 1~2 騎 3 分鐘。 | 50~65% |
| | 20 分鐘 | 區間 2 騎 20 分鐘，迴轉速 >95rpm。 | 55~70% |
| | 30 分鐘 10 x (1 分鐘 +2 分鐘 ) | 區間 6 騎 1 分鐘，迴轉速 >100rpm。 | >140% |
| | | 區間 1~2 騎 2 分鐘。 | 50~65% |
| 緩和 | 20 分鐘 | 輕鬆騎 20 分鐘，迴轉速 >95rpm。 | < 65% |

| 1.5~2 小時無氧耐力課表 | | | |
|---|---|---|---|
| 項目 | 時間 | 內容 | % FTP |
| 暖身 | 30 分鐘 | 區間 2 騎 30 分鐘，迴轉速維持 80~95rpm。 | 55~75% |
| | 10 分鐘<br>5 x (1 分鐘 +1 分鐘) | 輕齒比高速迴轉 1 分鐘（>110rpm）。 | <80% |
| | | 區間 1~2 騎 1 分鐘。 | 50~65% |
| 主項目 | 20 分鐘<br>8 x (30 秒 +2 分鐘) | 區間 6 騎 30 秒，迴轉速 >100rpm。 | 135~150% |
| | | 區間 1~2 騎 2 分鐘。 | 50~65% |
| | 20 分鐘 | 區間 3 騎 20 分鐘。 | 75~85% |
| | 20 分鐘<br>8 x (30 秒 +2 分鐘) | 區間 6 騎 30 秒，迴轉速 >100rpm。 | 135~150% |
| | | 區間 1~2 騎 2 分鐘。 | 50~65% |
| 緩和 | 10~20 分鐘 | 輕鬆騎 10~20 分鐘，迴轉速 >95rpm。 | <65% |

| 1.5~2 小時無氧耐力課表 | | | |
|---|---|---|---|
| 項目 | 時間 | 內容 | % FTP |
| 暖身 | 30 分鐘 | 區間 2 騎 30 分鐘，迴轉速維持 80~95rpm。 | 55~75% |
| | 10 分鐘<br>5 x (1 分鐘 +1 分鐘) | 輕齒比高速迴轉 1 分鐘（>110rpm）。 | <80% |
| | | 區間 1~2 騎 1 分鐘。 | 50~65% |
| 主項目 | 20 分鐘<br>5x (1.5 分鐘 +2.5 分鐘) | 區間 6 騎 1 分 30 秒，迴轉速 >100rpm。 | 120~140% |
| | | 區間 1~2 騎 2 分 30 秒。 | 50~65% |
| | 20 分鐘 | 區間 3 騎 20 分鐘。 | 75~85% |
| | 12 分鐘<br>8 x (30 秒 +1 分鐘) | 區間 6 騎 30 秒，迴轉速 >100rpm。 | 140~150% |
| | | 區間 1 騎 1 分鐘。 | 40~55% |
| | 10 分鐘 | 區間 2 騎 10 分鐘。 | 60~75% |
| | 8 分鐘<br>8 x (20 秒 +40 秒) | 區間 6 騎 20 秒，迴轉速 >100rpm。 | >150% |
| | | 區間 1 騎 40 秒。 | 40~55% |
| 緩和 | 10~20 分鐘 | 輕鬆騎 10~20 分鐘，迴轉速 >95rpm。 | <65% |

➤ 區間 7 訓練課表範例

| 1.5~2 小時衝刺訓練課表 | | | |
|---|---|---|---|
| 項目 | 時間 | 內容 | % FTP |
| 暖身 | 20 分鐘 | 區間 2 騎 20 分鐘，迴轉速維持 80~95rpm。 | 55~75% |
| | 10 分鐘<br>5 x (1 分鐘 +1 分鐘) | 區間 5 騎 1 分鐘，迴轉速 >100rpm。 | 105~120% |
| | | 區間 1~2 騎 1 分鐘。 | 50~65% |
| 主項目 | 15 分鐘<br>10+5 分鐘 | 區間 4 騎 10 分鐘，迴轉速 >100rpm。 | 90~100% |
| | | 區間 1~2 騎 5 分鐘。 | 50~65% |
| | 10 分鐘<br>8 x (15 秒 +1 分鐘) | 區間 7 騎 15 秒，迴轉速 >110rpm。 | 150~200% |
| | | 區間 1~2 騎 1 分鐘。 | 50~65% |
| | 10~15 分鐘 | 區間 2 騎 10~15 分鐘。 | 60~75% |
| | 20 分鐘<br>6 x (20 秒 +3 分鐘) | 全力衝刺 20 秒；如果目標賽事的衝刺點是爬坡的話，訓練可以在坡道上進行。 | >200% |
| | | 區間 1~2 騎 3 分鐘。 | 50~65% |
| 緩和 | 10~20 分鐘 | 輕鬆騎 10~20 分鐘，迴轉速 >95rpm。 | < 65% |

| 2 小時模擬繞圈賽課表 | | | |
|---|---|---|---|
| 項目 | 時間 | 內容 | % FTP |
| 暖身 | 20 分鐘 | 區間 2 騎 20 分鐘，迴轉速維持 80~95rpm。 | 55~75% |
| | 10 分鐘<br>5 x (1 分鐘 +1 分鐘) | 區間 5 騎 1 分鐘，迴轉速 >100rpm。 | 105~120% |
| | | 區間 1~2 騎 1 分鐘，迴轉速 >90rpm。 | 50~65% |
| 主項目 | 30 分鐘<br>中間每 3 分鐘衝刺 15 秒 | 區間 3 騎 30 分鐘 ，迴轉速 >90rpm。 | 75~90% |
| | | 15 秒衝刺。 | >150% |
| | 30 分鐘<br>3 x (5 分鐘 +5 分鐘) | 區間 4 騎 5 分鐘。 | 95~105% |
| | | 區間 3 騎 5 分鐘，迴轉速 >90rpm。 | 75~90% |
| | 13 分鐘<br>4 x (15 秒 +3 分鐘) | 全力衝刺 15 秒。 | >200% |
| | | 區間 1~2 騎 3 分鐘。 | 50~65% |
| 緩和 | 10~20 分鐘 | 輕鬆騎 10~20 分鐘，迴轉速 >95rpm。 | < 65% |

# 功率訓練名詞定義

| 中文全名 | 英文全名 | 英文簡稱 | 簡介 |
|---|---|---|---|
| 短期訓練量 | Acute Training Load | ATL | 最近七天 TSS 的平均值，可代表騎士的「疲勞程度」(Fatigue)，ATL 愈高代表最近的訓練量很大，同時會帶來相當大的疲累感。 |
| 不對稱指標 | Asymmetry Index | AI | 根據左右腳的 GPR、GPA 及 KI 來計算，AI 值愈接近 0.96～1.04 的範圍內，代表左右腳的功率輸出及踩踏方式愈對稱且均勻。 |
| 平均爬升速度 | Average Ascent Speed | VAM | 由義大利自行車教練米歇爾‧法拉利提出，是義大利文「Velocità Ascensionale Media」的簡稱。VAM 是評估自行車手爬坡能力的指標，它計算 1 小時內爬升了多少公尺，來判斷爬坡能力的好壞。 |
| 平均有效踩踏力量 | Average Effective Pedal Force | AEPF | 轉動曲柄一圈所產生正功率的平均值，單位為牛頓（N）。 |
| 長期訓練量 | Chronic Training Load | CTL | 最近四十二天 (六週)TSS 的平均值，可代表騎士的「體能程度」(Fitness)，CTL 愈高代表可以承受愈大的訓練量。 |
| 踩踏速率 | Circumferential Pedal Velocity | CPV | 用來計算踏板的移動速度，單位是米/秒（m/s），CPV 愈高代表踏板移動的速度（迴轉速）愈快。 |
| 效率係數 | Efficiency Factor | EF | 只要把單次訓練的平均功率（或標準化功率）除以平均心率，就可計算出效率係數，數值愈高，代表選手的有氧能力愈強。效率係數可用來當作檢視訓練成效的指標，了解進步的程度。 |

| 中文全名 | 英文全名 | 英文簡稱 | 簡介 |
|---|---|---|---|
| 無氧儲備能力 | Functional Reserve Capacity | FRC | 指超過 FTP 時所能維持的總做功能力，單位為千焦耳（Kj），可做為無氧能力的指標，在 FTP 以上（無氧狀態）騎乘時所能做功的總量愈多，代表這位車手的無氧能力愈強，在高強度（高功率輸出）的抗疲勞表現愈好。 |
| 功能性閾值功率 | Functional Threshold Power | FTP | 指以全力且穩定方式騎乘 1 個小時所得到的平均功率或標準化功率，它是衡量自行車運動表現的重要指標。車手可以透過全力騎 20 分鐘的平均功率乘以 0.95，推算出目前的 FTP 值。 |
| 總吸收功率 | Gross Power Absorbed | GPA | 指踩踏過程中被「吸收」的功率，即「負功率」，這些功率無助於前進，同時會對前方腿造成負擔，降低實際的總功率輸出，所以應盡量減少 GPA 來達到更高的淨功率輸出。 |
| 總釋放功率 | Gross Power Released | GPR | 指踩踏過程中產生能夠驅動單車向前的總功率，即「正功率」；GPR 愈高，前進速度愈快。 |
| 強度係數 | Intensity Factor | IF | 指該次訓練的強度對於騎乘者目前的能力來說是輕鬆、中等，還是困難。計算方式十分簡單，只要把單次訓練／比賽的標準化功率除以騎乘者的 FTP 功率，就可得出該次的強度係數。 |
| 峰度指數 | Kurtotic Index | KI | AEPF 跟 MEPF 的比值，用來評估踩踏動作的流暢程度；KI 值愈高代表下踩動作中會有一瞬間產生較大的力量，而非平順地對曲柄施力。一般來說，理想的 KI 值要在 3.8～4.2 之間。 |
| 閾值心率 | Lactate Threshold Heart Rate | LTHR | 指處於這個心率值下，乳酸產生的量剛好等於排除的量，肌肉不會因為乳酸堆積而受到抑制，所以可以維持這個強度約 30～60 分鐘。沒有功率計的運動員可以使用閾值心率做為替代方式。 |

| 中文全名 | 英文全名 | 英文簡稱 | 簡介 |
|---|---|---|---|
| 最大功率 | Maximal Power | PMAX | WKO4 預測騎乘者在短時間內的最大功率輸出值（至少轉動曲柄一圈），單位為瓦特（W），PMAX 對於衝刺型選手來説是非常明確的指標，數值愈大代表短途衝刺能力愈強。 |
| 最大有效踩踏力量 | Maximum Effective Pedaling Force | MEPF | 即轉動曲柄一圈所產生正功率的最大值，單位為牛頓（N）。 |
| 標準化功率 | Normalized Power | NP | 在騎乘過程當中，特別是長時間的騎乘，會出現很多外在因素影響功率的計算，讓功率出現大幅度的變動。安德魯・考根博士提出一套特別的算法來重新計算功率，將這些外在與內在的因素排除掉，讓不同訓練或競賽所記錄下來的功率值更具分析價值。 |
| 踩踏平整度 | Pedal Smoothness | PS | 踩踏平整度是計算曲柄轉動一圈後，其平均功率與最大功率之差的百分比，數值愈高，代表一整圈的功率愈平均。一般來説 10~40% 之間便屬於正常範圍。 |
| 功率 | Power | W | 功率是用來量化自行車手在一定時間內所輸出力量的數值，單位為瓦特（Watt），功率計是透過自行車手所施加到踏板的力量，乘以迴轉速來計算出功率值。 |
| 踩踏動力階段 | Power Phase | PP | 這個數據可以讓使用者知道自己的每一圈踩踏（曲柄轉動一圈），其功率的產生角度如何，包括正功率的產生角度與結束角度、峰值功率的產生角度與結束角度。 |
| 動力階段弧長 | Power Phase Arc Length | — | 指正功率產生的區間範圍，計算方式很簡單，就是把正功率結束的角度減去開始角度。假設正功率從 10 度開始產生，到 200 度結束，那麼動力階段弧長就等於 190 度。 |

| 中文全名 | 英文全名 | 英文簡稱 | 簡介 |
|---|---|---|---|
| 功率體重比 | Power to Weight Ratio | W/KG | 功率體重比用來辨別不同自行車手更真實的騎乘能力，其計算方式十分簡單，把輸出的功率除以自身體重，便可得知該選手的功率體重比，數值愈高代表能力愈強。 |
| 功率心率比值 | PW：HR | PW：HR | 一般來說，長距離穩定騎乘所計算出來的 PW：HR 比值愈低，代表有氧耐力愈好，通常會以 5% 做為基準。 |
| 體能曲線斜率 | Ramp Rate | RR | 用來評估特定天數內 CTL 的上升情況，當 RR 為正值時，代表騎乘者的 CTL（體能）正在提高，而負值則代表 CTL 正在下降。數值愈大代表 CTL 上升的速度愈快，可能是最近的訓練量大增所致；反之，當 RR 為負值時，則代表最近訓練量變少，也意味著體能開始下降。 |
| 續航力指標 | Stamina | — | 用來衡量 1 小時以上在中低強度下的續航力指標。數值愈高，代表功率隨時間衰退的程度愈小，身體承受疲勞的程度愈好。範圍從 0～100%，一般有規律訓練的車手，Stamina 通常會在 75～85% 之間。 |
| 扭矩效率 | Torque Effectiveness | TE | 踩動曲柄一圈後，將有助於前進的正功率減去無助於前進的負功率，乘上 100%，便可算出扭矩效率，得到的數值愈高，代表踩踏愈有效率。 |
| 訓練壓力平衡 | Training Stress Balance | TSB | 由 CTL 減去 ATL 所計算出來的，根據 TrainingPeaks 的說法，TSB 在 5～25 之間代表騎士目前的狀況很不錯。 |
| 訓練壓力指數 | Training Stress Score | TSS | 訓練量的表示形式之一，可用來代表該次訓練為身體帶來多少壓力，數字愈大代表壓力愈高，休息天數就應該愈多，有了訓練壓力指數就能更客觀地量化每次訓練量的多寡。 |

| 中文全名 | 英文全名 | 英文簡稱 | 簡介 |
|---|---|---|---|
| 變動指數 | Variable Index | VI | 可用來表示訓練或比賽中功率輸出的平穩程度，通常用於賽後分析。標準化功率除以平均功率的比值就是變動指數，一般來說，變動指數愈趨近 1，代表全程的輸出愈穩定。 |
| 功 | Work | — | 功是指選手在這次訓練或比賽中輸出能量的總和，亦即在這次訓練當中消耗了多少能量（卡路里），持續的時間愈久，或是在相同時間下所輸出的功率愈高，做功的總量就會愈高。 |